歐風亞韻

旅德女作家黄雨欣作品集——随笔卷

柏林电影节特邀记者十年来在德国从事各种文化活动的真实纪录

前言

——电影迷的好日子

　　昨天下午在课堂上，当我讲到「棋迷」、「球迷」的「迷」字时，我解释说：「这个『迷』字有很多种意思，这里不同于『迷路』和『迷惑』的『迷』，而是出于对某种事物极其强烈的爱好，一旦沉迷其中，就会忽略其他。」思维敏捷的谦谦，马上说出一大串的「迷」字，说自己是个足球迷，妹妹是个电视迷，娟娟也不甘示弱，马上说出有的朋友是电脑迷、游戏迷等等，这时谦谦反问我：「老师你是什么迷呢？」我说：「我是个电影迷呀！」「你迷电影迷成什么样子呢？」「你能买一张票看很多场电影吗？」面对他们七嘴八舌的提问，我从讲桌的抽屉里掏出了一串柏林电影节的记者证给他们看，因为说记者证，他们不好理解，我只说是一种特殊的电影院的通行证，相当于柏林电影节的通票吧，就算老师是个电影迷，怎么能只买一张票就看很多场电影呢？那就不叫「迷」电影，而叫「蹭」电影了。一席话说得他们开心地笑起来。

　　下课后，我面对着这一堆电影节的记者证，不禁陷入了沉思，每张制作精美的卡片都记载了我沉迷于电影世界的快乐，每张卡片都浓缩了上百部内容丰富、风格迥异的精彩影片，那上面的照片一点一点地变得稳重而沧桑，我的人生也越

发沉淀得踏实而厚重了。每年的冬季，窗外飘着纷飞的雪花，作为柏林电影节的资深记者，在电影节正式开始之前，我就会和一些德国记者一起被邀请到专门的电影放映厅，蜷在舒适的沙发里，啜着咖啡，在具有世界顶级音响效果的放映场里享受着一流的视觉盛宴。有时，一天几场电影看下来，在大银幕上经历了跌宕起伏的另类人生，走出影院、回到现实了，反倒直犯迷糊：我这是在哪？我将要去干什么？每年的这个时候，我常常是早晨一睁眼就直奔放映场，然后脑袋似乎就不属于自己了，被各类电影离奇古怪的剧情牵着旋转飞腾，直到回家躺在床上，脑海中还梳理着当天的人物命运以及他们的生离死别，要命的是，由于看得太多，难免有张冠李戴的失误。不过没关系，关键是跑电影场、看电影本身，对我来说，就是一个难得的超级享受。

眼看着我这一年的好日子又来了，提前把中文课安排好，该串的串、该挪的挪，反正是不能误了我看电影，电影场这一泡，就要一个多月呢！这期间，我每天要到电影院「上班」，电影随便欣赏、明星随便看，或采访或座谈。有内部消息说，2009年的柏林电影节上，中国电影的亮点将是陈凯歌的大制作《梅兰芳》，那样的话，就能采访到陈凯歌夫妇、章子怡、黎明、孙红雷等一干当今中国影坛最红的大明星了。如果这次章子怡真能光顾柏林，我应该是第三次近距离地接触章子怡。第一回眼拙，那还是十年前《我的父亲母亲》来柏林时，当时我作为柏林屈指可数的中文报刊记者，只是跟在张艺谋的屁股后面，对小心翼翼凑过来的那个不起眼的小丫头，竟然连正眼都

没瞧，那时我还知道章子怡酒店的房间号码和她在柏林的联系电话呢！谁能料想到，几年后他们带着《英雄》再来柏林这块中国电影的风水宝地时，当年那个不起眼的小丫头章子怡已经龙飞升天，成为国际影坛的巨星了，中国记者也透过各种渠道，一窝蜂地涌到了柏林的星光大道上，把我这个「老柏林」挤得想约人家，都得排长长的队，估计这回，我也只能在参加群访时隔桌向她行个注目礼了。

章子怡风华正茂，陈凯歌也正当壮年，他们在电影界取得的成就让国人骄傲、令世界瞩目，以此文作为本书的前言，愿中国电影和电影工作者们立足本土、放眼世界，拍出更多、更好的电影作品。

<div style="text-align: right;">黄雨欣　2009年1月9日</div>

目次
CONTENTS

二、文化·电影

一、人在旅途

澳门血燕粥

夕阳下，站在高高的澳门大炮台上俯瞰整个澳门，竟是破败疮痍，显然，脚下的这座城市早已属于历史了。放眼望去，不远的前方，道路整洁宽敞，高楼林立，那儿是和脚下有着天壤之别的一片崭新天地。来过澳门无数次的夫君指着前方说：「看到那座桥了吗？那就是连接澳门和珠海的莲花大桥，桥的这一边就是虹口海关，出了海关就回国了。」我一听，提议道：「我们过桥到珠海去住宿、吃饭好不好？中午在澳门市政厅门前那家上海餐厅吃得很不舒服。」夫君犹豫着说：「你不是想见识澳门葡京赌城吗？出了海关，我可就不能再进来了。」我表示，此行在东南亚转了这么久，早就归心似箭，反正也不擅赌，赌城不去也罢。说着说着，我们就回酒店退房，虽然事先已预交了上千元的定房押金。柜台小姐听了我们的要求后，态度和蔼地说：「你们今晚要退房，没有问题，签个字、拿好行李就可以离开了。」「那押金是不是要扣掉一些？」我问道。小姐依然温和地回答：「押金呀，你一分都拿不到了。」既然如此，索性就在澳门过一夜吧。

澳门之夜，果然纸醉金迷。

和夫君一起钻进葡京赌城，本想见识花花世界和香港警匪片里的惊心动魄，因为很多令人血脉贲张的故事都在这里发生。没想到，我看到的只是纸牌、轮盘、骰子机械性地变出筹

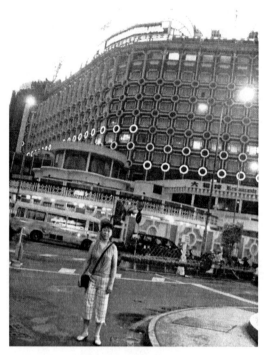

在澳门葡京赌城

码，你输我赢都在一瞬之间。或许是透过筹码看不到现金的交易，对于金钱的感觉，在这个充斥着金钱的空间里，竟然很麻木、很淡漠。赌场里发牌的工作人员和赌客们，个个表情僵硬、目光呆滞，彷佛见惯了大起大落，一副处变不惊的神情，也不知他们已经在这里鏖战多久了。为了不虚此行，也想体会一番「千金散尽还复来」的豪迈，就把衣兜里的钱搜集一下，悉数换了筹码。钱不多，二十美元，和「千金」差远了，但也够玩个老虎机什么的。说实话，我就只会玩老虎机，简单、随意，什么都不用想，喂它就是了。钱少无所谓，我要的仅是一种「玩票」的感觉。反正才二十美元，即使输光了，既不心疼也不伤元气，如果一不小心赢到了，那是我的运气。

我这次选的是一台以成吉思汗率军征讨为主题的老虎机，运气还真不错，一上手就劈哩啪啦地掉出筹码，捡起来一数，

十六美元，旗开得胜，赌本大增。接下来，我一片一片筹码不停地喂，老虎机却一直沉默着，直到我将手里最后一片筹码塞进它的血盆大口，那悦耳的吐钱声再也没有响起过。体验过，就算对自己有个交代，我没有翻本的欲望。

从葡京出来，澳门最繁华的大街上已是华灯争艳、霓虹闪烁。街上往来的行人似乎都和赌城有关，有赶去上班的赌城工作人员，有急着给赌城送钱去的赌客们，还有一处让人想入非非的风景，那就是来自世界各地，用自己的身体来淘金的神女们。只见她们步态夸张、眼波生动地走来走去，摇曳生姿的身影楚楚动人。传说真正的赌徒只爱金钱，不爱美人，所以这些绞尽脑汁推销自己的女孩子们，往往逛荡一整晚，也做不成一单像样的生意。赌城门外耀眼夺目的霓虹灯里，竟然处处闪烁着大大的「押」字，这就是传说中的当铺了。我这才发现，澳门的当铺往往和珠宝店连锁，不由得佩服赌城的周全设计和商家们的精明头脑。试想，东南亚人善于囤积金银珠宝，即便是平常百姓，身上也时常披金挂玉，尤其是进入赌城大门的人，就算携带的赌资再多，也难免会有「英雄落难」、被一文钱逼倒的时候，在门外设当铺、在当铺旁卖珠宝，输者、赢者的钱都赚得，实在是想得太周到了！

盛夏时节，澳门的夜晚也是闷热难耐。每到一个新地方，我家夫君的习惯是先找当地的名产、小吃，而我则是时常四处乱跑，体会他们的风土人情。当然，对于夫君对美食的无限向往，我也非常乐意奉陪，这回也不例外。虽然明知道澳门没什么好吃的东西，论口味，远不如对面的香港，论实惠，更比不

上一桥之隔的珠海，况且这儿街道狭窄、人头攒动，如果说香港是弹丸之地，那么该怎么形容澳门呢？临近赌城街边的餐馆，看上去都很简陋，我们选了一家人气很旺的走了进去，依照夫君的口味要了烤肉排（虽是大热天，也不怕上火！）、烧鱼和烫青菜，光这几样菜，就「杀」了我们四百港币。可能是天热的缘故，这些东西吃到肚子里，也没品出个香臭，只觉得涨鼓鼓的，不太舒服。我顺口说道：「怪不得广东人喜欢煲各种各样的粥喝，看来这样的气候，也只有喝粥才会舒服。」夫君听了这话，脸色就不太好看了，此时恰好经过一家粥铺，窗上贴着各种粥类的名字，他没好气地说：「你若不嫌这里简陋，就进去喝一碗绿豆粥吧，放着大餐不要，偏要喝街边铺子的稀粥，真不知好歹！」

喝就喝！进去后，见里面空间狭小、座位有限，只好和两个衣衫不整、头发蓬乱、胡子拉碴的乡巴佬拼了一张桌子。我花了六十港币，要了一碗加了碎冰的绿豆椰奶粥，滑润爽口，感觉不错。夫君却在一旁不甘心地嘟嘟囔囔，意思就是刚吃过正餐，又花了六十港币喝粥，挺多此一举的。说话间，和我们拼桌的那两个男人已经埋头将各自碗里红糊糊的粥吞进肚里，扬手叫来了五十几岁的老板娘，其中一个从黑黝黝、脏兮兮的衣兜里摸出一个毫不起眼的钱夹，从中随手抽出一张千元港币甩给老板娘，不等找零就起身匆匆离去。见此情景，我不禁好奇：这是什么粥呀？竟然五百港币一碗！看老板娘过来收碗，我就问她：「请问，那两位先生刚才喝过的红色的粥，是什么粥啊？」老板娘头也不抬地回答：「那是血燕粥，每碗

16

四百八十港币！」我用眼角扫了扫夫君，意思是：「知足吧你，我只喝了绿豆粥，还没让你给我买血燕粥喝呢！」夫君似乎看出了我的心思，对我说：「那两人一看就是赌徒，可能是赢钱了，所以才舍得花一千港币喝两碗粥。」他的话音未落，门口又进来一对吊儿郎当的恋人，女的脚穿拖鞋，身着小吊带背心、牛仔短裤；男的上穿大汗衫，下着要掉不掉、裤裆很大的那种休闲裤，两人的头发都染成了土黄色，一看就是尚未踏入社会的学生仔。他们进来扫视了一下，见我们这桌只有两个人，就在我们对面一屁股坐了下来，女孩向老板娘一扬手，脆生生地喊道：「两碗血燕粥，快点，我们还要看电影呢！」不一会，老板娘就又端上来两碗红粥，那对恋人唏哩哗啦地吃完后，男的甩出一张千元大钞，两人便扬长而去。半个小时不到，这家毫不起眼的路边粥铺，光卖粥就赚了两千港币，赌城的钱，好像就不是钱似的，到哪儿说理去？这回轮到夫君目瞪口呆了。

血燕粥何以如此昂贵？顾名思义，燕子衔泥建巢，啼血垒窝……念及此，纵使你腰缠万贯，对这碗血红的燕窝粥还忍心下咽吗？

小地方，大事件

——Grossbeeren阻击战胜利一百九十周年
庆典侧记

　　位于德国首都柏林正北方101国道上的小镇Grossbeeren，一百九十年前是通往柏林的咽喉要道，十三世纪时就有关于这个古老村庄的记载，十九世纪时此地归属于Beeren家族。贵族Beeren的小村庄之所以至今仍被后人所景仰，乃是缘于历史上一场举世闻名的阻击战。

　　1813年8月23日，在这块土地上发生了一场浴血奋战，交战的双方是法国拿破仑的军队和德国的普鲁士军队。众所周知，拿破仑的政治生涯，是与他的对外征战密不可分的，从1799年11月策划政变，废黜都政府，并在法国执政到1815年下台，这期间他经历了六次反法联盟战争。时光倒退至两百年前，我们可以想像，叱咤风云的拿破仑在欧洲战场上是何等的所向披靡，他的铁骑横扫欧洲大陆。虽然拿破仑杰出的军事才能，在他所处的那个时代，沉重地打击了欧洲老朽的封建制度，影响并促进了资本主义在欧洲的进程，然而历史最终证明，充满争霸性和掠夺性的血腥战争，毕竟给欧洲各民族带来了深重的灾难，被压迫的民族纷纷奋起反抗，1813年8月的

Grossbeeren战役就是其中颇为着名的一个。当时，阴沉沉的天空下起倾盆大雨，战场上忽而枪炮轰鸣、短兵相接，厮杀的喊声此起彼伏。后方的宿营地里，到处都有普鲁士士兵的母亲和妻子们忙碌的身影，她们有的架起熊熊炉火，忙着烧水煮饭、抢救伤员，有的神色凝重地翘首遥望枪声激烈的地方，透露出她们对枪林弹雨中亲人的牵挂，和对入侵列强的仇恨。这场战役最终以毕罗威（Buelow）将军统领的普鲁士军队获得胜利而告终，拿破仑的军队溃退，德国首都柏林被保住了。两年后，拿破仑的军事帝国终于在人民怨恨战争的讨伐声中走向崩溃。

后来，Grossbeeren为了纪念这场保卫战的胜利、为了缅怀为国捐躯的先辈们，在每年8月23日后的第一个周末都会举行盛大的庆典活动。他们和当年的将士们一样，搭起露营的帐篷、架起行军的炉灶，然后身着军装奔赴模拟的战场。整个庆典中，人们身临其境地体味着昔日战争的悲壮。「战争」的硝烟还未散尽，农民们就满脸笑意地摆起手工艺品和农贸集市，两相对比，更显得今日和平的可贵。

沿着Grossbeeren的主街（Ruhlsdorfer大街），人们可以瞻仰到很多有关这次胜利的纪念物。坐落在101国道入口处金黄色的小教堂，是这里的居民为了纪念胜利，对全体普鲁士将士的馈赠。行至大街的尽头，见到一座大块石头砌成的金字塔掩映在绿树丛中，这就是毕罗威将军纪念碑。纪念碑下的土地，恰是当年将军挥舞战刀的沙场，碑的正面刻着毕罗威将军的头像，和他那句在战场上振聋发聩的怒吼：「宁可粉身碎骨，誓死捍卫柏林！」

2003 年8月23日，Grossbeeren的居民们和往年的这天一样，在这块当年的古战场、如今安居乐业的土地上，重现了一百九十年前悲壮的一幕。他们身着先辈染血的战袍、头顶沉重的战盔，立马横刀地从往事中冲杀进来。英烈们的子孙头上，飘着和当年一样的凄风冷雨，阴云密布的模拟战场，彷佛使人们回到了一百九十年前的今天，活生生地看到同一片天空笼罩下的同一块土地，浮现出同一群视死如归的英魂。据当地人介绍，每年的这一天，当后辈人缅怀当年的战事时，雨丝就会淅淅沥沥地飘落下来，就像上天为祭奠英灵而抛洒的泪水。「战事」将止，胜利的欢呼声才刚响起，原本灰蒙蒙的天空竟然豁然开朗，顷刻间，风停雨歇，仁慈的上帝还给了热爱和平的现代人一个明灿灿的艳阳天。

有惊无险西行路

暑假回北京进修对外汉语教学期间，紧张的学习之余，利用一个周末，忙里偷闲地飞到有五千年帝国古都之称的西安，去瞻仰兵马俑、拜谒法门寺、祭奠武则天，还有玄奘西天取经归来的藏书阁大雁塔……这个具有汉唐雄风、写满历史沧桑的城市，一直是令我向往的地方。坐在西行的班机上，在蓝天白云里，俯瞰脚下那片苍凉沉重的黄土地，心里被美梦成真的兴奋与悸动充满着，西安，你离我已不再遥远；西安，我终于走进了你！

我想，在我西安之行的短短三天里，如果没有发生后来一连串的有惊无险和啼笑皆非，我写的一定会是一篇优美的抒情散文诗。可是……这世界上有多少本该美好的东西，都被这可恨的「可是」两个字扭曲了，不论出发点如何，结局就是这么出乎意料地令人无奈。

下了飞机，直奔预订的唐城酒店，一路还算顺利。安顿好行李后，就迫不及待地来到酒店的旅游中心查看他们的服务项目，遗憾的是，当天去参观兵马俑的旅游小巴一大早就出发了，之后的行程就是前往耸立着宝塔山的革命圣地延安，这显然不在我此行的计划之内。

站在酒店的大门口，我正琢磨着该如何才能看到那些神奇的兵马俑时，等候在酒店门外的一辆出租车溜到了我的身边。

司机是一位个头不高但眉清目秀的小伙子，他身着干净的白T恤，操着一口带有陕西口音的普通话和我搭讪，声音听上去很柔和，令我增加了对他的信任。经过一番讨价还价后，还是按照他的提议，包下他的出租车，让我全天使用。

上车后，他回头半开玩笑地对我说：「从现在起，我就是你的『祥子』了，随时听从吩咐，我们现在要去哪儿？」我说：「先吃午饭吧，我不要大餐，要小吃。然后去看兵马俑，时间允许的话，我还想登上古城墙看看西安的夜景。」

「祥子」心领神会地把我带到一家很有名的小吃店，并介绍说这家的「裤带面」最地道。我进去吃饭时，他的车就停在门外等着，看时间差不多了，还适时地进来提醒我：「把握时间喔，要不你从兵马俑那儿赶回来就太晚了，你不是还想爬古城墙吗？西安的小吃太多了，你要是愿意，我明天还会带你去吃别的。」一副很诚恳、很敬业的样子。虽然那家现抻现烧的「裤带面」又长又宽，滋味又足，真的很好吃，经「祥子」这一提醒，我还是意犹未尽地放下碗筷，随他上车，继续我的西行之梦。

他娴熟地驾驶着汽车，很快就出了西安城，却在通往临潼兵马俑必经的岔路口，遇到了修路。由于两条路在此要并作一条，旁边那条路上的车纷纷往我们这条路上挤，造成了交通堵塞，只能随着车流缓缓地移动。

突然，旁边一辆身型很大的轿车理直气壮地硬要插到「祥子」的前面，「祥子」只好踩下煞车，嘴里不情愿地嘟嘟囔囔：「行，哥儿们，算你横，我让你。前面的车子都走那么远

了，你怎么还进不来？这么笨呀！」这时，插进一半的那辆车猛然停住，高个子司机气呼呼地下车，一拳砸在「祥子」的车门上，嘴里叫嚣着：「妈的，你这臭小子，不服是吧？你嘴巴乱动，以为我没看见吗？老子并个路，你还敢骂人，有种你给老子滚出来！」「祥子」摇下车窗，毫不示弱：「你他妈的说谁？谁规定我开车时不能动嘴巴？为了让你进来，我特意把车都停下来了，你他妈的还牛X了，肉皮紧了找揍，是不是？」我从没见过如此剑拔弩张的阵势，忙着催「祥子」：「不过是个误会，不要理他了，我们快走！」高个子司机却依旧不依不饶，竟然骂骂咧咧地透过摇下的车窗张牙舞爪地乱抓一番。眨眼间，「祥子」的太阳眼镜就被抓了下来，眼镜架把他的鼻梁划破了，眼看血珠从伤口一点点地渗了出来。「祥子」抬手一抹，看到手上见红了，他一言不发，低头在他身旁的副驾驶座下翻找着，我以为他在找贴胶绷带之类的急救用品，就从手提包里拿出一张面纸递给他，让他擦拭脸上的血痕。「祥子」理也不理，就在高个子司机心满意足地转身走向他车子的当口，「祥子」竟然翻出了一个小型灭火器，打开车门追了上去，还没容我明白怎么回事，就见到高个子手捂着脑袋，蹲在自己的车门前，鲜血从指缝一股股地流了下来……此时，打红了眼的「祥子」似乎还没消气，一脚接着一脚地踹在已经失去抵抗能力的高个子身上。我马上就意识到，这辆车我是不能坐了，就把二十元留在车上，打开车门逃了出来。这时「祥子」已经收住了拳脚，从身上掏出几张票子掷在高个子身上，说：「这是老子给你疗伤的！」然后兀自钻进车里，掉头绝尘而去。整个

过程既不可思议又触目惊心，围观的人很多，却没有一个人出面制止，也始终未见警察出现。

我自知没有能力阻止这场血战，只有飞快地逃离肇事现场，沿途拦住一辆出租车，探问到兵马俑的路费。司机报价九十八元。我说：「不会吧？刚刚有辆出租车，包车全天才一百二十元。」正说着，又有一辆出租车停在我身旁，这辆车的司机痛快地答应，送我到兵马俑只收七十元人民币，我一听还能接受，就上了车。

令我不解的是，已经谈好了价格，司机沿途却依然开着计价器。汽车刚驶进临潼，计价器上就已经显示了七十元整。这时，司机把车停在路边，告诉我他的车坏了，不能继续前行，要我下车，再找其他出租车。我这才恍然大悟，他之所以一直开着计价器，是在把握汽车坏掉的时机。我无可奈何地付了钱、下了车，望着路上的车水马龙，暗自庆幸：没把我这个人生地不熟的「傻大姐儿」抛在荒郊野外，真是谢天谢地！扬手再拦了一辆出租车继续前行，此时已懒得计较价格，顶多再扔几元钱就是，也免得人家绞尽脑汁，耍些可笑的小聪明。

接下来，我终于见识到兵马俑的壮观，其令人叹为观止的恢弘气势，也许会另文描述。

有了前一天搭出租车的惊险经历，第二天我就学聪明了，早早起来用过早餐，在酒店服务台打听到乘坐前往法门寺的小巴客运站。一出酒店的大门，就见到一个矮胖秃顶的中年男人迎上来，他问我：「你是昨天从北京来的客人吧？」看我一脸疑惑的样子，他解释说：「我是昨天那位肇事出租车司机的老

板，那小子把人打伤了，被停职反省，他说他答应一位住在这里的女士全天包车，还把你的外貌特征告诉了我，让我替他来送你。」我婉拒了他，直奔客运站，登上了去法门寺的小巴，几个小时的车程才十几元钱，一路畅通无阻，顺利抵达。在法门寺烧高香、拜佛祖、观地宫，此不赘言。

出了法门寺，已是又累又渴，再加上天气炎热，恨不得马上坐下来歇歇脚，顺便吃点东西裹腹。见法门寺正对面有一家「XX食府」，玻璃门上印着「内有冷气」的字样，想必一定凉爽舒适，就推门而入。进门后才发现，偌大的店堂里除了我，竟没有第二个客人。此时，原本坐在柜台打毛衣的一个土里土气的女孩已经热情地迎了上来，问我要点儿什么。我说：「天热没食欲，吃点简单的吧。」先要了一瓶冰镇啤酒。女孩向我推荐他们店里的招牌菜：清炒荠荠菜、家常炒鸡蛋，并特别强调，荠菜清热败火，鸡蛋也是自家母鸡下的。听来不错，我点头应允。主食则是两个小小的肉夹馍。吃完饭，一结帐，女孩告诉我：「一共是三百八十元！」我不禁目瞪口呆，质问说：「莫非你们的蛋是金鸡下的？」这才扯过菜单来看，竟发现菜单上只有菜名，根本就没有价格！他们似乎是看人报价的！刚出了佛门圣地，我就一头撞进了黑店里。气归气，钱还是得照付，谁叫我点菜前不事先询问价格的？权当是归国的游子扶了贫吧！况且，和孙二娘的人肉包子黑店比起来，人家还不知要仁义多少倍呢！

第三天仍然乘小巴。这回是去乾陵拜谒女皇武则天的葬身之地。因为我要坐当晚的班机返回北京，时间紧迫，根本没

有时间细细游览这酷似丰腴女人胴体的巨型山脉。为了节省时间，下了小巴，直接叫了一辆当地的出租车，让它尽可能地把我送到离乾陵最近的地方。司机拍着胸脯说：「没问题。你只要肯付三倍的价钱，我就能直接把你送到半山腰，可以少走很多路。」

当他开着「气喘吁吁」的破车沿山路行驶时，我就开始后悔了。这山虽然没有悬崖峭壁，却也是坡陡路险，而且根本就不是能走机动车的路。心里正嘀咕着，车就停了下来，接着竟然一路往下滑。此时，我的第一个反应就是打开车门跳车，但一看到车外那几十米高的陡峭山坡，不禁头昏眼晕，又立刻打消了念头，回身手急眼快地死死抓住了手煞车。这时，车已经被控制住了，司机若无其事地对我说：「你慌什么呀？我不过是开过头了，往后倒一下车而已，这不是省你的脚力嘛？」我擦了擦头上的冷汗，连声道谢，一再表明，千万别因为了我着想而倒车，我这就下车，也不在乎浪费这点脚力了，自己走回去就是。

逃离了出租车，没走多远，就见到两个当地老乡各牵了一匹高头大马在招揽生意。我心想：这才是节省脚力的好办法呢！于是上前询价，老乡说：「骑一回十元钱。」我不顾身着不便骑马的裙装，毫不犹豫地上了马，炎炎烈日下，骑在马背上的感觉很酷，很快活也很惬意。没走几步，牵马的老乡就对我说：「走到这里是十元钱。继续往前走的话，还要加钱。」我不快地说：「你怎么报价的呀？我不骑了，你牵回去吧。」他回答：「你下马，我牵空马回去，还要十元钱，走到

骑马祭乾陵

前面的小山头要五十元，回来再加……」面对一脸憨厚的老乡，我再次啼笑皆非，连忙先发制人：「你就告诉我，骑你的马绕乾陵一圈要多少钱就行了！」他说：「进窑洞参观就便宜，不进窑洞就贵很多。」我问：「参观窑洞要门票吗？」他肯定地说：「不要不要，仅是顺路参观罢了。」有这等好事？那就顺路参观窑洞吧，我倒要看看这个老乡的葫芦里在卖什么药，两天来经历了这么多，我已经不敢轻易相信他的话了。

沿着山路骑了一段之后，果然就被他引到一孔窑洞前，我下马进洞，外头酷暑难耐，洞里却凉爽舒适。只见有一个房间那么大的窑洞里，四周墙上挂着琳琅满目的剪纸、壁画、皮影人，洞的一侧是一处农家大炕，炕上摆满了真真假假的蓝川玉器，令人眼花撩乱，这时我听见牵马的老乡在院子里与窑洞的主人在说话，是个老婆婆表示感谢的声音。我立刻就明白了怎么回事，不等老婆婆走进来，就随手拿了一个红兜肚，然后走出去迎向老婆婆，开门见山地问道：「这个兜肚我买了，多少

27

钱？」老婆婆眉开眼笑地回答：「不贵，才五元钱，你再看点别的吧，我还有更好的东西呢！」我也不答腔，掏出一张十元的票子递给她，然后径直走出门外，重新跨坐到马背上。老婆婆慌忙闪身进去，生怕我后悔多给了她五元钱似的。这时，我心里反倒觉得这些耍小聪明的陕西人还是有可爱的一面，毕竟他们还不算贪得无厌，一点小恩小惠就能让他们心满意足，不再与你纠缠。

　　骑马游完乾陵，回到西安等小巴时，因为贪恋站内水果摊阳伞下的那片荫凉，便在摊上买了一大堆水果。我问摊主：「回西安的小巴几点来？」这位被太阳拷得脸膛黝黑，看不出是三十岁还是四十岁的老乡说：「快了，你就放心地歇着吧，车来了，我再告诉你。」说着，就递来一个小马扎让我坐。等我把他摊子上的桃子、李子和西瓜都吃了一遍，才意识到，身旁等车的人怎么忽然少了？再一问，老乡才满怀歉意地说：「糟了，刚才我光顾着照顾生意，没留心车已经过去了！」「那可怎么办？晚上我还要赶飞机呢！」我当即直楞楞地傻了眼，一时不知所措，以为是老乡为了让我多买他的水果吃，故意不提醒我。这时，只见老乡二话不说，把水果摊交给旁边的同乡照管，然后从马路对面推出一辆半新的摩托车，示意我上车：「坐稳了，我带你抄近路去追，如果追不上，我就把你送回西安，保证不会误了你的飞机！」时间紧迫，此时我已顾不了那么多，只得依言坐在老乡的摩托车后面，连安全帽也没戴，就这么风驰电掣地一路飞奔，终于在一处宽阔的公路边停了下来。老乡把我和摩托车安顿在一棵有荫凉的大树下，自己

则跳上烈日当头的公路上为我拦车。果然不出他所料，没过多长时间，我错过的那辆开往西安的小巴就被他截住了。上车前，我掏出一张票子向他表示感激，他笑着摆摆手，那黑黑的脸膛和一口洁白的牙齿，在阳光下显得更加耀眼，我还没来得及说上一句客套话，他已跨上了摩托车，很快就不见了踪影。

就在小巴快驶进西安城里的时候，我接到了一个老朋友从北京打来的电话，他约我晚上参加文友的饭局。我说：「今天不成了，我人还在西安呢。」他吃惊地问道：「你一个人独闯大西北吗？」我回答：「当然是一个人啊，晚上的飞机回北京。」他嘱咐了几句后就挂电话了。我正为自己能独闯大西北而自鸣得意时，只见一个油头粉面的中年男子蹭到了我身旁，没话找话地说：「哎呀，一个女人家置身在人生地不熟的地方，可真得当心呀！你今晚要搭飞机回北京啊？那时间可是挺紧的，这辆车根本就不到机场，一会儿你跟我下车吧，我带你乘另一辆车直接去机场。」我不卑不亢地向他道谢，并告诉他，我马上就要下车，有朋友在车站等着给我送行，不用麻烦了。正说话间，车子已经到站了，中年男子悻悻然地下了车。我倒宁愿相信他是一片好心，但朋友电话里关照得对，一个女人出门在外，防人之心不可无呀。

委托酒店预订当晚回北京的机票，拿到手后才知道，竟是声誉一片狼借的东方航空公司。东方航空的信誉还真不是无辜被毁的，我乘坐的那趟航班居然整整晚点了四个小时，乘客怨声载道，但航空公司连个解释都没给。午夜已过，大家好不容易登机了，飞机上又冷得令人打颤，向空姐要毛毯，回答说

没有，要杯热茶，还是没有。就这样上牙嗑下牙地坚持到了北京，总算舒了一口气，此番西行，虽然一路历尽坎坷，处处令人啼笑皆非，但总算有惊无险地平安到家了！

然而，此时高兴还为时尚早。

走出机场时，已近凌晨三点，我提着小巧的行李箱站在手扶梯上，心里正盘算着这个时间是否还能搭到出租车，手扶梯就到了终点。这时，只见一个高个子青年人迎了上来，不由分说，就接过我的行李箱，操着一口京腔，熟络地与我寒暄着，他说他是出租车司机，专门到机场为夜行的乘客提供服务。虽然西安之旅发生了一连串的故事，但一直以来，我对首都出租车的印象都是不错的，首都的出租车司机普遍素质高且具有敬业精神，就毫无防备地随他出了机场。直到他拉着我的行李箱，把我引到一辆破旧不堪的土绿色轿车前时，我才意识到，原来他是拉「黑车」的。这深更半夜的，就算我胆子再大，也不敢乘黑车呀，于是也不废话，扭头就走。但他死死抓住我的行李不放，嘴里不停地解释着：「大姐你就信我一回，我绝不是坏人，我肯定能把你平安送到家，你也不看看都什么时候了，黑灯瞎火的，哪里还有出租车？今夜你不坐我的车，可就没有别的车了。」我想拿回行李，他却执意不给，正争持着，突然有人半路杀出，一声断喝：「你丫的放开人家！人家大姐不愿意坐你的车，你还敢强迫不成？小心我扁死你！」闻声望去，只见一个膀大腰圆的汉子横在小伙子面前，趁小伙子楞怔的当口，汉子一把夺过我的行李说：「这位大姐，跟我走吧，今夜哥哥送你回家，错不了！」小伙子一听，急了，拉住

30

我说：「大姐你千万不能跟他走，你要不信我，我这就帮你叫真正的出租车！」小伙子话音未落，大汉已经挥出一记重拳，砸在小伙子身上，只听见小伙子大喊一声：「妈的，竟敢从我手里抢生意，我和你拼了！」说着，人朝大汉一头撞了过去，两人就难分难解地扭在一起，不一会，四只皮鞋就东一只、西一只地散落在午夜空旷的街头。我趁乱拉起被扔在一旁的行李箱，拔腿就跑，慌乱中哪里还辨得清东西南北，只是机械性地跑啊跑，根本就不知道要跑到哪里……

正糊里糊涂地狂奔着，一辆黑色的吉普跟了上来，只听见车里的人冲着我喊道：「我是和你同一趟班机的，信得过我就上来吧，先送你回家！」我停下奔跑，不住地点着头，事已至此，我哪还有选择的能力？听天由命吧。上车后才定神看清，原来车上有两个男人，一个自称是和我同一趟班机，从西安出差回北京的，开车的那个据说是他的同事，特别赶来接他的。见这两人看上去温文儒雅的样子，我心想，就算他们是骗子，我也认了，被他们骗，总比被油嘴青年和彪形大汉劫持来得好吧。

事实上，他们真是在危难中伸出援手的正人君子，他们一路聊着他们单位里的事，就直接把我送回了家，路上还提醒我，给家里打电话报个平安。车子一驶进我家的那条小路，远远地就看见白发苍苍的父母在晨星下翘首等着我，直到此时，我心里才真正有了回到家里的踏实感。

拜谒法原寺

德国议会午宴小记

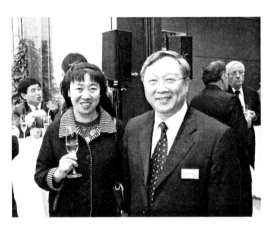

和中科院路甬祥院长在德国议会的午宴上

那年年底，有幸以当地媒体记者的身分参加了一次德国议会的午宴，这是中德两国最高级别科研合作的一次庆祝会，光是官方向各界发出的请柬就有六百份，参加宴会的除了活跃在中德科技交流前沿的科学家之外，还有中国科学院路甬祥院长和周光召前院长、德国最大科研机构，马普学会会长及德国议会副会长，更有几位在科技领域里获得诺贝尔奖的德国知名学者。

德国议会的午宴大厅就设在集政治庄严、历史沧桑和现代艺术感于一身的议会大厦顶端，透过四周厚重明亮的落地窗，可以将外面的景致尽收眼底：与议会大厦遥遥相对的是德国总理府，瑞士大使馆竟然理直气壮地矗立在德国议会和总理府之间，远方视线所及的那片庞大的工程基地，则是德国政府迁都以来一直都在修建的中心火车站，已初具规模。

　　这里虽是庄重之地，但宴会的气氛却是轻松随意的，不见豪华的餐台，也不必你谦我让地虚与委蛇，几位服务人员手托着银色的餐盘、酒盏往返穿梭，用餐者可以随时在盘中各取所需，你可以手举一杯红酒，到你敬重的前辈面前聊上几句，也可以端着香槟，把你的合作伙伴拉到餐台一隅，低声商谈下一步的工作意向，间或有各大媒体的麦克风和闪光灯突临助兴。我穿插其间，不失时机地在这些科学巨头们的话题中捕捉讯息，他们的谈话大多言简意赅，主要围绕着物理、化学、仿生、纳米等科技创新领域进行探讨。

　　令人感慨的是，德国议会举办的如此重要的交流活动午宴，却是既简单又经济的，流动上来的几道西餐分别是：意大利番茄奶酪、芦笋浓汤、煎肉丸、煮牛肉和菠菜蛋面佐挪威鱼。从餐前开胃菜、餐前汤到正餐等一系列西餐的用餐程序一样不少，种类也算丰富，只是份额相当精细，一份奶酪是三片被切成铜钱大小的薄片铺在一只洁白小巧的磁碟里，白奶酪四周搭配新鲜的番茄粒；同样的磁碟里仅盛放一个煎肉丸，外加一勺蔬菜泥；一份煮牛肉也仅是一寸见方；主食是小儿拳头大小的一团绿色面条外加几小块鱼肉；芦笋汤则被盛在一只小咖啡杯里。用餐过程中，主人不必寒暄，客人也不必礼让，大家尽可随意地从路过身旁的服务人员手中捡选合乎胃口的餐碟，由于分量迷你，基本上不会发生吃不下的情况，也就避免了浪费，这样既保证了用餐者的营养平衡，又免除了用餐时的繁文缛节。

　　这就是德国议会的午宴，简单经济又不乏礼貌周到，充分展现了德国政府严谨务实、不图虚华的治国理念。

柏林周边的美丽

　　柏林的冬天总是结束得很晚，常常在4月里还飘着雪花。当漫长的晚冬终于蹒跚而去，打开窗帘，迎来的是早春的气息，值此春光，又逢西方的复活节，根据身居柏林多年的经验，选了一些柏林周边的名胜风景区，都是一些颇具特色的德国小城，闲暇时呼朋唤友前去游览，无论开车或乘火车都很便捷，在此，特别将我收集整理的柏林附近的小城概况贡献出来，与大家共享。

　　距柏林一百公里左右：

1. Bad Saarow：德国着名的休养区，周围有美丽的湖滨，早春时节，绿草茵茵，非常适合带孩子到此游玩。

2. Buckow（Maerkische Schweiz）：被称作博兰登堡州的小瑞士。不知道为什么，德国人总是对瑞士的景致情有独钟，凡是山清水秀的地方，总被冠以「小瑞士」之称。其实，德国人大可不必借用人家瑞士的风光来美化自己，因为这里湖水碧波荡漾、群山层林尽染，头上是如洗的白云蓝天，尤其是早春时节，漫步在幽静的林间小路上，漫山遍野的苹果花开得肆无忌惮，极目远眺，山下的一池春水波光粼粼。湖边的船租价格很合理，租一叶扁舟，和优雅美丽的白天鹅一起，荡漾在平稳的湖面上，嗅着花香、听着鸟鸣，一边享受暖风的吹拂，一

边欣赏水中的倒影，蓝的是天空，白的是云朵，绿的是树木，惬意幸福的一定是你的笑容。置身在如此美好的自然风光里，心中除了宁静就是感激，感谢大自然给人类如此丰富的馈赠。

3. Lübenau（Spreewald）：位于柏林西北部一百公里，是一处景色诱人的水上风景区，宽阔湍急的Spree河穿过整个柏林，渐行渐缓，流至下游，是一处幽深的森林区和一个美如仙境般的小岛，Spree河水在这里徐徐缓缓地流动着，河两岸是古朴的民居和盛开的鲜花，沿河两岸的绿树相拥在一起，将河道围成一个绿色的水上通道，游人乘坐一叶扁舟缓缓地漂游在如荫如画的水上花园里，享受着大自然丰厚的馈赠，乐不知返。据说这里的原住民是德国的一支纯粹的少数民族，划船经过他们的木房，他们会身着民族服装热情相迎，将亲手烹制的当地美食送到客人手里，价钱合理，交易公平。

4. Rheinsberg（Schloβ und Park von Fridlich II）：博兰登堡州的小城，是位于柏林西北部约七十公里处森林湖区的疗养地，这个小城因Rheinsberg王宫而远近闻名，这是Fridlich二世还是王储时最喜欢逗留的地方。

距柏林二百公里左右：

1. Stralsund：是前往德国旅游胜地吕根岛和西登湖岛的咽喉要道，一条几公里的跨海横桥连接了陆地和海岛。城市建筑独特、风貌古朴，被称作石板小径衔接的波罗地海古都。一进入这个城市，首先映入眼帘的就是一

座气势不凡的城堡，如今，城堡已经成为德意志银行的办公楼。沿着石板路步入旧城区，在老城广场的右侧，耸立着高达一百零四公尺的玛丽亚教堂，登上教堂的塔楼，就可以远眺波罗地海和海岛的美丽风光。Meereskundliche Musem（海洋博物馆与水族馆）的奇特之处就在于，那些琳琅满目的海洋生物竟在这充满宗教气氛的地方遨游，因为它是直接利用古老的教堂和修道院改建而成的水族馆。这个城市一面临海，三面临湖，城内有许多古桥及古城墙，是欧洲北部的威尼斯，并已被列入世界文化遗产。

2. Quedlinburg(der Schlossberg mit den Stiftsgebaenden; das GrabHeinrich I) berumter Domschatz Fachmerkhaueser：近千年来，德意志王族的频繁更替和世界战乱，并未影响到这里的如画景色，从茂密的哈茨山间缓缓流动的博德河水依然清澈，沿河两岸那一座座美丽又古老的小木屋，彷佛是童话主人的家园，千年不变的古城和德国第一个国王亨利一世的古城堡，使它成为世界文化遗产。漫步在小城古老而美丽的街道上，一座座色彩斑斓的小屋如童话般不断地给你惊喜，别致的市政大楼被常春藤复盖着，让人看不清底色，小屋和小屋间，不时有清澈的溪水潺潺流出。

3. Wernigerod：闻名遐迩的哈茨地区古镇，色彩鲜艳的木屋结构为其主要特点，Schloss Wernigerode（韦尼格洛德城堡）矗立在市政厅后方三百五十公尺高的山上，它

历经战火，几经修缮，终于形成了今日巴洛克式和新哥德式相融合的建筑风格，如今这个古堡已作为见证节尼格洛德伯爵家族历史的博物馆向游人开放。站在古堡上极目远眺，一片片红砖碧瓦掩映在绿树丛中，云雾笼罩下的罗布肯峰时隐时现，宛如仙境就在眼前。

4. Dresden：距柏林以南，萨克森州的州府，是一座充满历史沧桑的城市，它经受了战火的洗礼，二战中整个城市一夜之间成为一片废墟，如今被重建的城市，被比喻为「凤凰涅」。这里有无数雄伟的巴洛克式建筑，体现萨克森王国荣华的茨温格王宫、庄严的天主教宫廷教堂、金碧辉煌的森珀歌剧院，以及能远眺易北河畔美丽风光的布吕尔平台……这些都是令人流连忘返的。重建的圣母教堂尤为壮观，值得一提的是，让这个古朴庄严的教堂重现昔日光彩的，竟是当年将它无情摧毁的美国和英国，承建的全部费用均来自他们的捐赠。为了让后人们牢记历史，教堂重建时，人们尽可能地利用原教堂废墟中挖掘出来的石块，残缺部分再用新材料填补，如此一来，暗淡的铜绿色和崭新的石灰白，便形成了耐人寻味的鲜明对比。德国人擅长拼图游戏，圣母教堂即堪称世界上最壮观的拼图。从德累斯顿出发，沿易北河上游行进，至与捷克相接的边境一带，有一处自谷底兀然拔起，高一百多公尺的地带，那里是一片断岩绝壁，其荒蛮绝妙的景观实乃世间罕见，虽被称作「萨克森的瑞士」，但我个人认为，其山岭的险峻、森林的茂

密，以及落日时的景观，和雍容恬淡的瑞士是不能相提并论的。德累斯顿附近，还有德国少数民族索尔族（Sorben）的首都Bautzen，这是一座十分优美的巴洛克式小城，值得一览。

5. Goelitz：位于德国最东部的城市，面积虽小，却跨越德国和波兰两个国家，堪称是连接东欧和西欧的要塞，很可能成为近两百年来的欧洲文化城。

6. Halle：文化古城，在萨克森－安哈特州占有重要的地位，十四、十五世纪曾经繁荣一时，1865年，音乐家Haedel（韩德尔）就出生在这个古老的小城，虽然韩德尔后半生的四十几年，一直居住在伦敦，但作为大音乐家的诞生地，每年的6月份，这里都会举行盛大的韩德尔音乐节，借此纪念他们爱戴的音乐家。顶端有四座尖塔的集市教堂，在这个小城颇为醒目，当年韩德尔曾在这里演奏过管风琴，马丁路德也曾在此传经布教，附近的小城镇Eisleben是马丁路德的诞生地，如今已作为博物馆供游人参观。

7. Erfurt：德国着名的塔城与花城，具有一千两百年的历史，是图灵根地区最大的城市。它的四周被森林环绕，乡村博物馆Auger，是一个住了人的露天建筑博物馆，值得一看的还有市政厅后面特色独具的Kraemerbrueke（店铺桥），因为桥的两侧是密密麻麻的店铺，甚至连河面都被店铺所掩盖，如要一睹大桥外观的真正风貌，必须绕到店铺桥的背后才行。

8. Weima：一座文化氛围浓厚的城市公园，被称作「德国的雅典」。歌德从二十六岁到他去世的八十二岁期间，在此度过了大半生，这个城市到处都留下了他的足迹。歌德国家博物馆内的两层黄色大厅，是歌德当年的豪华书斋，大文豪的《诗与真实》、《浮士德》等许多传世之作，都是在此创作完成的。此外，席勒、李斯特、巴哈、海尔德，还有很多着名的画家、建筑家以及翻译家都曾在这里工作、生活过。他们在魏玛的故居，如今大多已作为纪念馆对公众开放。1919年，德国诞生了第一个共和国，就是闻名于世的魏玛共和国，当时制定的《魏玛宪法》，为德国历史书写了重要的一页。

漫遊欧洲小城

距柏林近二百公里：

1. Gaslar：十世纪时由于银矿开采而经济发达的小镇，
 1050年，亨利二世在此修建了城堡，十一世纪，亨利三
 世又建造了德国宫殿建筑规模最大的城堡，表现德国历
 史的巨幅壁画，就收藏在城堡第二层的帝国大厅里，城
 堡的底层建有Sr. Ulrich礼拜堂，亨利三世的墓碑就收藏于
 此。十一世纪至十三世纪间，由于金矿开采的发达，使
 Gaslar小镇曾经富甲一方，巨贾富商们纷纷将他们居住的
 木屋修缮装饰得美艳豪华，这些具有当地建筑风格的中
 世纪房屋至今保存完好，很多仍作为银行、旅馆、特色
 商店使用，就连当年使小城繁荣的拉默尔斯矿山，也已
 成为今天的拉默尔斯矿山博物馆，是德国被联合国科教
 文组织列为世界文化遗产的又一古城。每年4月30日的晚
 上，Gaslar小镇都要举行盛大的活动，市民们载歌载舞、
 饮酒欢笑，庆祝春天的到来。这个纪念活动源自于骑
 着扫把女巫的故事，传说在哈茨山区的罗布肯主峰上，
 每年的这个夜晚，女巫和魔鬼们都要欢闹喧嚣一番。过
 去，人们常把这个传说和奇特的「罗布肯现象」联系在
 一起，就连歌德的《浮士德》里，也把这里写成女巫的
 聚集之处，实际上，「罗布肯现象」确有其事，科学的
 解释是类似于峨眉山金顶佛光的自然景观。Gaslar小镇
 被冠以「女巫之城」的美名，吸引着八方来客的探访。

2. Lübeck：十三、十四世纪汉萨同盟的中心，是波罗地
 海及北海海产的贸易往来之地，被称作「波罗地海女

王」。因为城市的建筑完全保持了中世纪的风貌，是德国又一处世界文化遗产。这里不但有汉萨同盟象征的霍尔斯腾门，更有艳丽厚重的市政厅，还有建筑风格各异的大教堂。这里也是诺贝尔文学奖得主托马斯·曼，和他同是作家的哥哥亨利·曼的出生地。Lübeck以北的Travermuende（特拉沃明德），是波罗地海滨的疗养胜地，那里的海滩一片洁白，一直延伸到遥远的大海里。

三访海德堡随感

　　德国名城海德堡曾被无数诗人讴歌诵咏、被无数艺术大师临摹描绘。除了众所周知的王宫古堡，还有那树木繁茂的海黛山川、那和缓沉静的内卡尔河水、那滚倒在碧绿草坪上嬉笑打闹的孩子们、那在明媚阳光下跑步的大学生，和挂在人们脸上的灿烂笑容……这一切的一切，都会牵绊你离去的脚步，难怪连歌德都会把他那颗浪漫的心毫不吝啬地留给这座美丽的城市。

　　海德堡对我来说，就像是孩子面对一本色彩纷呈、内容精彩的童话书一般，每一页都令我惊喜赞叹，一次次涉足那些美丽的地方，从不厌倦，如同孩子临睡前聆听的美丽童话，那些字句即使已经倒背如流，仍然爱听，因为这里面有顿悟、有感动，更有向往。虽然已是第三次来到海德堡，但三次的感受都不相同。

古堡前

43

一访海德堡——古堡探险

第一次投身海德堡的山林还是几年前的初春，对德国地理环境还不甚了解的我，本来是和几位文友在曼海姆有个小小的聚会，分别前，我们坐在地处城郊高地的一家小酒店里，一番高谈阔论后，我不禁遥望远方那郁郁葱葱的青山出神。朋友告诉我，那里就是海黛山，山脚下的城市就是闻名遐迩的海德堡，那是哲学家和艺术家的摇篮，是歌德把心遗失的地方，那里美得……这么说吧，拿起相机，不用取景，随便一按快门就能胜过明信片。

闻听此言，我连忙抬腕看表，离上火车的时间还有两个多小时，就匆匆忙忙地朋友告别，临时改变主意，踏上了开往海德堡的地铁。好在地铁站离小酒店不远，好在从曼海姆乘地铁到海德堡，才不到二十分钟。出了站台，我把行李放在步行街口的一家中餐馆里，然后循着他人指点的路径，攀上了通往古堡的深山。

那时的海德堡刚下过一场清雨，山上树叶的颜色彷佛都将随着水珠滴落似的，头顶明净的蓝天，脚下雨后的城市也是那样的清爽，还有那玉带般缓缓流淌的内卡尔河水，和那横卧在河两岸的那座古朴的老桥……我就这样一路攀登、一路欣赏沿途的风光，不知不觉就忘记了时间。终于到达古堡时，才猛然想起还要回曼海姆赶火车，只好满心不甘地返身下山。因为要赶时间，便嫌走那徐徐缓缓的盘山路太慢，索性越过山上的护栏，试图在陡峭处找到一个下山的捷径。哪知道，那看上去坚

硬的山地，经过雨水的浸泡后，松松软软的，而且又湿又滑，一脚踩下去，整个人立刻失去了重心，直往山下滚去。倾刻间，我真是绝望到了极点，心想：完了，我命休矣！求生的本能使我一路翻滚、一路用手脚胡乱抓挠，抓到手里的时而是一把草根，时而是一把树皮……终于，在慌乱中抓到了一棵幼树的树枝，那根树枝实在是太细小了，被我揪得摇摇欲坠、要断不断的，我屏住气息，拽着这根树枝，手刨脚踢地又抓着了树干，刚要定一下神，可怕的事情又发生了：这时，我看见幼树的根正一点一点地被我拔出来，显然它已承受不住我身体的重量，我赶忙腾出一只手，又抓住旁边一棵略为粗壮的树，然后以最快的速度将悬挂的身体移过去，再拔脚踩至树的根部，接着空出手来，向上寻找下一棵能支撑我的大树………就这样，我竟然借助树的力量，一步步地又攀缘到山顶，此时，我的双手掌心已被那些树枝磨砺得血迹斑斑。

沿着盘山路下山的时候，我特别留意我遇险的山下，想知道，如果当时自己没有抓住那颗小树，最后会滚落到什么地方。当我看到就在小树下方不远处的半山腰，竟是一处两丈多高的石崖时，不禁倒抽了一口凉气：歌德把心留在海德堡算什么，我今天险些把命都丢在这个美丽的地方了！如此说来，第一次的海德堡之行虽然短暂，短暂得连以小时计算都嫌奢侈，却是一个终身难忘的探险经历；海德堡的山川古堡使我迷失，而海德堡的如荫树木又将我拯救。

二访海德堡——曲径通幽

一个偶然的机缘使我几年后重返海德堡，和上次的行色匆匆相反，这回则如候鸟一般，有计划、有规模地选在一年中最寒冷的时候，拍打着翅膀，从德国的北端执着地飞向南方；和上次的单枪匹马相反，这回老鹳子的翅膀下还一左一右地护着两只幼鸟。此行不是旅游、不是探险，而是像当地住民一样，租一处公寓安顿下来，在这个童话般的城市体验一段闲适惬意的人生。

海德堡的冬天虽不像北方那么严寒，但圣诞节时的颜色也是洁白的。几场雪花飘落后，空气更加清冷，随处可见的松柏也显得更加翠绿，绿树上复盖着一层薄薄的白雪，那是令人赏心悦目的颜色。

太阳出来的时候，我喜欢漫步到河畔，吹吹内卡尔河的冷风，让眼前明镜般的内卡尔河水荡涤掉终日拥塞在脑中的繁杂，然后到老街去拜见那些已经作古的名流雅士。在这条见证历史的街上，每走几步就会遇见挂有纪念牌的民居，这些房子看上去虽然平常，却往往是中世纪时不凡人物的住处，比如化学家本森，比如诗人莱瑙，比如音乐家舒曼……走累了，不妨到弥漫着浪漫情怀的大学生咖啡屋坐坐，据说这家咖啡店的几代主人，都是自由恋爱的理解者和支持者，当年为了帮助家教森严的姑娘向学府里心仪的青年学生传达情意，老店主可努塞尔先生还独创了一种香浓细腻的巧克力饼，人称「大学生之吻」，流传至今。巧克力固然香甜，但浓郁的咖啡和独具风格

46

的蛋糕更令我回味无穷。穿过大学广场，沿着圣灵教堂对面的小路又回到河岸，每次走到古桥头，我都会上前抚摸那只在此守候了三百多年的智者灵猴，遵循传说，我抚摸了他手中冰冷光滑的铜镜，又抚摸了他同样冰冷光滑的手指，心中祈祷着自己能诸事如意，平安地重返海德堡。游人不多的时候，我还会把头从灵猴空空的下颏处伸进去，试着透过他深邃的目光打量眼前的一切，也希望能沾染到他的智慧和灵气。

告别了智者灵猴，踏上横跨塞纳河两岸的古桥，来到河的对岸，这里有一条通往哲学路的蛇行小道。小道狭窄陡峭，两旁又被高高的石墙严严实实地遮挡着，沿着石阶盘旋而上，看不到前后的行人，只听得见咚咚的脚步声，那感觉就像被抛弃在深深的古井中一样。坚持攀登着走完这艰难的一段，虽然已经累得气喘吁吁，然而见到头上豁然出现的那一线蓝天，精神就陡然振奋起来，不由得加快了攀登的脚步。这时，头上的蓝天越来越敞亮，周围的景色也逐渐浮现，直到脚步被期待中更美的景色牵引着，终于穿过这条艰难的小道，来到着名的哲学路上，高高在上地俯瞰着依傍在海黛山下的海德堡城，俯瞰着古老的运河和河里的游船，还有河岸旁川流不息的车流……对面的古城堡是那样的清晰，却又和它身后的山峰浑然一体，让我一时分不清，是古堡属于群山，还是群山属于古堡。站在这里，我终于明白，为什么说海德堡是产生诗歌的地方，是诞生哲学家和艺术家的地方，也明白自己对「哲学路」这个名称的误解，原来「哲学路」不一定就是当年哲学家们散步的小路，而是无论谁来到这个地方，面对眼前如梦如幻的景色，都会陷

47

入哲学家般的思索。美好的事物总会激发人们创作的灵感和表达的欲望，这种感觉仅仅充盈于心还远远不够，它需要与世人分享，那么，最好的办法就是把这种感觉写出来、吟诵出来、描绘出来、放声地唱出来……

三访海德堡——旅途顿悟

古桥头的那只灵猴果然灵验，我不断地拜访他、抚摸他，不到半年，我真的又踏上了这块地灵人杰的土地，来到他的面前。像以往一样，我抚摸他手中的铜镜，祈祷再次相见；我抚摸他的手，祈祷健康平安。实际上，人们说抚摸灵猴的手是祈祷财富的，经过了世事沧桑，我已顿悟，什么才是真正的财富。对我来说，答案只有一个，那就是健康平安！所以每次到此拜访灵猴时，我都会拉着他的手，默默地祈祷我的财富：健康平安。

拜完灵猴，我又踏上了通往对岸哲学路的古桥。通向这条具有传奇色彩的小径的道路不止一条，市中心还有一条修得非常现代的缓坡公路直达那里，沿着那条大路上去要容易得多，沿途还能欣赏到美丽的风景。但我和往常一样，仍然选择了那条崎岖、陡峭又阴森的石阶小路。不是为了寻求刺激，而是喜欢体验那种经过了气喘吁吁的跋涉，才得以欣赏美景的感觉。没有经过艰苦努力就能得到的东西，无论多么宝贵，都不会懂得珍惜，只有自己辛苦换来的，才更觉得珍贵。

　　天色将暗时，我们回到住处歇息。这是临时租用的度假公寓，一切陈设都非常简单却很实用。为了旅行便捷，我们一家出游，全部的家当也不过就一只小旅行箱而已，其中小女儿的奶瓶、尿片、布袋熊还占了相当大的空间。烧饭时，没有中式的切菜刀，就用公寓的长柄刀替代；不方便精工细作，就将蔬菜拦腰切上几刀后扔进锅里；没有切菜板，就把用过的牛奶包装盒剪开，里面的锡纸板十分坚韧耐用。后来，我们还用这套「代用厨具」包过一次美味可口的饺子呢，葱花是用剪子绞碎的，擀杖嘛，当然还用老办法——啤酒瓶。几只粗瓷茶杯，早晨用来喝咖啡、午间用来喝茶、晚上用来装啤酒，几个硬塑饭盒，又盛饭、又盛汤，有时还用来装牛奶。回想起来，那的确是一段非常简单也非常快乐的日子。其实，人类生存的物质需求是很简单的，然而在现实生活中，我们往往为了追求物质享受而忘记了最简单的快乐。很多时候，快乐似乎和金钱无关、和地位无关、和学识无关、和财富无关，它仅仅发自于我们率真的内心。

崂山新道

　　耸立在东海之滨的崂山，堪称中国著名的道教名山，小时候读蒲松龄的〈崂山道士〉时，就对大师笔下这座海上仙山心驰神往，对书中那身怀穿墙走壁绝技的崂山道士更是钦佩得无以复加。一直以来，崂山在我心中都是那样的高贵神秘，直到2006年的那个盛夏，我和丈夫携手同游胶东半岛时，终于得以亲身感受崂山的雄伟气魄。

崂山道观门外

夏天游崂山真是正当其时，置身在一片绿色的树海中，耳畔充盈着山中小鸟婉转的鸣叫和松间清泉的潺潺流淌，极目远望，山顶上云蒸霞蔚，山脚下碧波荡漾，头上的云海和脚下的东海一样的壮观、一样的美丽。崂山虽高，却不险峻，那一块块蟠桃形状的巨石顶天立地，构成了崂山独特的浑厚雄伟。

我们乘缆车一路惊叹着来到崂山的半山腰，从这里到山顶就不再通缆车了，只剩下蜿蜒曲折的登山小径，山顶上的道观在遥远的高处隐约可见。这时，一位面目和善的导游小姐迎上前来，毛遂自荐地要做我们的登山向导。导游小姐很善谈，一路上情绪饱满地不停向我们介绍崂山一石一峰的传说。在拾阶而上的中途，她还把我们引到一个低矮的山洞里，黑暗潮湿的山洞里有一块光滑冰凉的大石板，她说，这里就是当年著名的道教人物丘长春、张三丰修炼的地方。山洞低矮破败，是因为某年某月某日突然发生的某一天灾所造成的。姑且不论导游小姐的话有多少可信度，她所讲的故事倒是更加强化了我对崂山这座神仙之宅、灵魂之府的感觉。

说话间，山顶的道观已呈现在眼前，导游小姐和观里的道士熟稔地打过招呼，就坐在院子里的石凳上歇息，算是完成了导游的任务。和她结算导游费时，我还故意多付了二十元，以表谢意。这时，两个年轻的道士迎了出来，像见到亲人一样，热情地把我们迎进了道观里，我和丈夫才刚踏进门，就被道士不问青红皂白地塞给我们每人一支蜡烛，然后又问我：希望家人平安吗？希望身体健康吗？希望感情幸福吗？云云。面对这些提问，又身在此等庄严肃穆的道观里，所有的回答当然都是肯

定的。道士说：「好，那就在这里点燃你们的平安灯吧。」于是，我们在他的引导下点燃了蜡烛，并将蜡烛放到一个神台前。当然，这一系列祈求平安的举动，都让我们付出了大把的银两。这还只是慕道的第一道门槛，剩下的我们就知难而退了。

出了道观，等在门外的导游小姐脸上闪过深深的失望表情，还随口问了一句：「好不容易走了那么多山路，这么快就出来了呀？」接下来她带我们下山时，就不像上山时那么兴致勃勃了。眼看山路就要走完，临别前，导游小姐突然想起了什么似地问道：「你们知不知道，你们买的缆车票里还包含一次免费品茶呢？」我说：「没人告诉我们呀。」她听了就说：「那就跟我走吧，要不出了山门，这张票就作废了，崂山清泉冲泡出的茶还是值得一品的。」

不一会儿，我们就被她带到山脚下的一个茶庄里，庄主是一个身形高大粗壮的汉子，他把我们热情地迎进茶室后，就守在门外和导游小姐熟络地话起了家常。和庄主大汉正好相反，茶室里的小妹倒是身材单薄，一副发育不良的模样，不知是大汉的女儿还是他雇来的工作人员。只见她动作娴熟地给我们泡了两小盅不同种类的茶，嘴里还阵阵有词地介绍这两种茶对男人和女人不同的养生功效。又累又渴的我，端起茶杯刚喝两口，还没品出茶的味道呢，小妹就不容置疑地声明：「只要你喝了我泡的茶，就得买我的茶叶。」我问她的茶叶怎么卖，她说：「四百元一盒。」我又问：「一盒是一斤吗？」她轻描淡写地回答：「是一两。」我扫了一眼她手里要推销的茶叶，包装简陋，连密封都没有，更别提产地和日期了，不由得冷笑

一声，质问道：「你那散装茶叶莫非是白娘娘的仙草不成？」没想到她却大言不惭地说：「我的茶叶是以独家秘方炮制的，比你说的那个什么仙草值钱多了，你不买，就得赔我的茶叶，你也看到了我在你的茶杯里放了多少好茶。还有这泡茶的水，可是正宗的崂山山泉，都是千金难买的。」如果说在道观里还有一丝对宗教的敬畏和隐忍，这回我实在是忍无可忍了，正要继续和她理论，丈夫用手势制止我，他和颜悦色地对小妹解释说：「我们只是走山路口渴了，我寄放在山下的背包里就有你们山东最好的茶叶，不必再买你的茶了。但你为我们泡的这两杯茶，我们理当付钱给你，谢谢你。」说着，他从钱包里抽出了二十元人民币放在茶桌上，我们站起身，刚要离开这是非之地，那小妮子竟然扯住丈夫放赖：「你喝了我那么好的茶，却只给这点钱，怎么行？」我忍住愤怒，问道：「那你说，我们要给多少，才能出你这个门？」她说：「茶钱一百，还有我的服务费，导游小姐要引路费⋯⋯」听到这话，我真恨不得将唾沫吐到她那精致的小脸上。争执间，门外的大汉进来喝道：「有什么好吵的，喝茶付钱，天经地义！」导游小姐也假惺惺地过来劝说：「以前的缆车票是含有免费品茶的，我不知道规矩已经改了，你们既然喝了人家的茶，就只能付钱了。」我说：「你说的规矩，从来就没有过，我一进门就意识到了，所以才肯付二十元茶水钱，我们不会白喝人家的茶，这钱也是她该得的。你们再罗嗦一句，我这就打电话投诉，连你这个导游一起投诉，你若嫌不够，可以再加上山上的『道士』，反正你们是一伙的，就不信光天化日之下没有说理的地方！」说着，

我拿出手机欲拨号码，这时撕扯我们的手都松开了，我们脱身拂袖而去。那山东大汉又追出门来，我以为他还要继续纠缠不休，正要打电话求救，结果被他拦住了去路，硬是把钱塞还给我，还一个劲地赔不是，说看在她们年轻不懂事的份上，就不要把事态扩大了，大家挣饭吃都不容易云云。回头再看看那导游小姐，果真眼里汪着一团泪，只听见她带着哭腔说：「今天我在缆车站排了三次长队，才揽下一件差事，前两个轮到我时，恰巧遇上了外国游客，我不懂外语，只好重新排队，我家里还有吃奶的孩子呢。」见她那副可怜兮兮的模样，我立刻就心软了下来，她每天山上、山下地跑路当导游，也真是不容易，就把钱塞给了她。

虽然此次崂山之行穿插了一段被欺骗的不愉快，但因为它的山光海色，因为的它的苍松怪石，因为它的古朴和神秘，有机会我还是会再来的，那时，我会上山敬拜仙风道骨的真正雅士，不必点神灯、进高香，携一份平常诚心，足矣。

北德「新天鹅堡」之行

　　今年的复活节虽然没有像往年一样远行，但还是渴望将自己的身心在大好春光里流放，遂不顾幼子缠身，呼朋唤友地约上一帮同道者，赶搭一大清早的火车，前往有「北德新天鹅堡」之称的什威林（Schwerin）。

　　什威林是德国梅克伦堡——前波莫瑞州（Mecklenburg-Vorpommern）的首府，因为城市被七个大大小小的湖泊环绕，所以又被称作「七湖之城」。既然「是北德新天鹅堡」，顾名思义，当然也像坐落在德国南部真正的新天鹅堡一样，以皇宫闻名。德国旅游书上介绍说：什威林皇宫当时作为军事要塞，始建于973年，1160年被萨克森最强的公爵「狮子里昂」占领，并进行了第一次扩建。大约两百年后，梅克伦堡大公阿鲁贝利希选择此地作为行宫，而今则是该州议会的办公地点，也是德国唯一一个设在皇宫内的州议会。

　　由于这座城市坐落于水的环抱中，七大湖泊彷若七块翡翠镶嵌在周围，其中尤以德国第三大湖什威林湖最为耀眼。出发时柏林还是细雨蒙蒙，两个多小时后抵达什威林时，大家惊喜地发现，这里竟然碧空如洗。我们一行人笑语喧声地步出站台，映入眼帘的是明净的湖水和繁茂的树木，还有保存完好的普鲁士时代的建筑，据说那都是十九世纪的天才设计师乔治·阿道夫·戴姆勒（Georg Adolph Demmler）的杰作。当年戴姆

勒曾受命改造了什威林皇宫，同时他也是当时什威林市政规划的官员，所以我们今天在什威林看到的许多古建筑，都是出自于他的手笔。

穿过古老的步行小街，美丽的什威林皇宫赫然耸立在蓝天白云下，皇宫四周被明净的湖水环绕着，事实上，皇宫就建在水中央的一座岛上，和陆地的连接，仅仅凭借着一南一北两座长长的吊桥，一方通向皇家外花园，一方通向市中心。必要时放下吊桥，和外界取得联系，平时则收起吊桥，自成一体，此时的皇室就是名副其实的孤家寡人。湖水中清晰地映着皇宫的倒影，和暖的阳光斑斑驳驳地荡漾在湖面上，恍惚间，我们宛如置身仙境一般。难怪人称什威林皇宫为坐落在北德的「新天鹅堡」，果然名不虚传。如果说什威林碧绿色的湖泊是翡翠，那么，什威林皇宫就是一颗倒映在水中璀璨的夜明珠。

我们此行受到了当地旅游局的热情接待，年轻的旅游局局长，是一位典型的北德英俊小伙子，他以朋友的身分邀请我们乘坐城市观光车游览了整个市容。同样年轻的中国部负责人小刘，不辞辛苦地为我们担当了导游的重任，一个个优美的故事从他口中娓娓道来，他引人入胜的讲解，更增加了这座城堡童话般的色彩，使一土一石、一屋一木都具有历史的感觉。

在皇宫入口处有一大一小两棵奇特的树，它们初看似两棵、细看又是缠绕在一起的一棵，人称「连理树」。很显然，这最初的两棵各自独立的树，不知从什么时候起，他们开始了天长地久的纠缠环抱，像一对难舍难分的恋人。伫立在树下的人，难免被这浪漫温情笼罩着，听说在此树下留影的人都

可以得到永久的幸福后，我们纷纷迎向了它们，就迎像向自己的幸福。

皇宫的内花园虽然不是很奢华，但那色彩庄重的中世纪拱门、神情凝重的雕像，和哗哗作响的喷泉相映成趣，给人一种古朴典雅的宁静感。尤其令人称奇的，是皇宫里规则地排列成几何图形的水道，那是城堡内部的排水和供暖系统，即使是今天，皇宫花园里那些被浇灌得郁郁葱葱的植物，也是得益于这些即古老又先进的水利系统。看到这些，叫人怎能不赞叹日耳曼民族祖先的智慧？

那幅爱之女神和爱之天使的油画更使人流连忘返，它的奇特之处并不在于画面的逼真和完美，而是无论你从哪个方向来、无论从哪个角度观察，天使的眼神都追随着你、天使手中的箭头都瞄准着你。这幅画似乎在警示世人，哪怕跑到海角天涯，你都逃脱不了爱神之箭，不管你是王宫显贵还是布衣平民，爱情的机会人人均等，只要你行走在人世间，或早或晚，总有一天，你会被爱情一箭穿心。

还有那雕梁画栋、金碧辉煌的皇宫，那华美的造型、那细腻的质感，我们谁也没有猜出用的是何种材料，说出来让你不得不佩服建筑大师的妙手神工，那不是金、不是银，更不是石膏和木头，谁能想到，象征皇族威严的宫顶，竟是由纸张造就的！

我们在什威林最古老的饭店——红酒庄（WineHouse）用过丰盛的北德风味的晚餐后，赶在夕阳西下前返回柏林。幸运的是，在通往火车站的小路上，竟然遇到了传说中什威林皇宫

的「护卫使者」——因为身材矮小而终年头戴高帽的小精灵，虽然明知道那不过是当地旅游局用来吸引游客的招数，我们还是随着游客蜂拥而上，簇拥着「护卫精灵」并按下了快门。据说每年6、7月份的什威林都会举办城市庆典，届时会在皇宫门前演出露天歌剧，还会在什威林湖畔赛龙舟，别看这个城市不大，但想真正了解它，还真得花点心思呢！

北德皇宫

旅欧随感三则

夏日海岸

地中海上的明珠

　　当年随着夫君到希腊的克里特岛时，正值1月初，东北的故乡还是冰天雪地、冷风刺骨，这里却到处是怒放的鲜花和果实盈枝的树木，一时间，我竟不知自己究竟置身在何种季节里，问过当地人才明白，原来克里特的冬天也是如此宜人。这个地处欧、亚、非三大洲交界处的古文明摇篮，由于被美丽而

宁静的地中海环抱着，形成了其独特的气候，夏天最长可达八个月，它没有明显的四季区分，对克里特人来说，一热一凉便过了一年。

克里特是希腊最大的海岛，优越的地理位置和悠久的历史文明，为它笼罩了一层神秘的光晕。克里特人自豪地声称：「我们的每一块石头都有上千年的历史！」所以，阳光、海滩、石头被称作是克里特的三大宝，吸引着成千上万来自世界各地的旅游者。希腊政府针对克里特的实际情况，制定了一连串扬长避短的经济政策，鼓励并支持民众凭借发达的航海运输优势及历史与大自然的恩赐，大力发展旅游业。岛上的几个城

漫步克里特

市虽然不大，却相当繁华。窄窄的公路上，各种车辆川流不息，一辆辆呼啸而过的摩托车，常令行人心惊肉跳，唯恐躲闪不及，摩托车骑士们的横冲直撞，使岛上的交通显得越发杂乱拥挤。狭长的街道上商场林立，沿街的橱窗里陈列的商品虽然琳琅满目，标签上的数字也往往令人瞠目结舌，当地人平时是很少购买这类高价商品的，旅游旺季时，摩肩擦踵的外国游客将克里特岛变得格外喧嚣，他们的光顾，是大小商店滚滚财源的保证。

作为常住客，当然不必和那些匆匆过客一样大把大把地抛洒冤枉钱，因为我有足够的闲情雅兴去货比三家，渐渐地在日常消费上也摸索出一些门道。每逢星期六，当地人便开车前往设在港口的自由市场，那里吃、穿、用等各类商品一应俱全，当季的瓜果蔬菜更是应有尽有。由于市场是免税的，价格仅相当于超级商场的一半。当我随着熙熙攘攘的人流穿梭期间，用英语夹着半生不熟的希腊语和摊主砍价时，也充分体会了身为「老外」的感觉，别有一番情趣。克里特人的性格特点，透过逛自由市场就可以略见一斑：热情、豪爽又不乏精明。有时，你认为商品的价格还算公道，但等你挑选好、放在电子磅秤上时，货主却打出一组高出原价很多的数字，你若不明就里地与其理论，他会和颜悦色地解释：「你问的是普通价，而你却挑了最好的，当然要按上等价格付钱了。」然后再慷慨地塞给你一些，一摊手：「OK, thank you, bye bye！」让人觉得，他们即使是耍小聪明骗了人，却也表现出可爱的坦率，虽是吃亏上当，却又无话可说。相较于国内某些小商贩以次充好、缺斤短

两，挖空心思地在秤杆、秤砣上做文章的坑人手段，实在是高明得多。

近年来，由于整个欧洲经济不景气，物价飞涨、失业率增加，几乎成了欧洲共同体国家尚无良药可医的通病。作为当中的「老幺」，希腊当然是在劫难逃。面对几乎每天都在贬值的货币，克里特人却能坦然视之。在城郊，常见到一幢幢私人住宅楼由于通货膨胀造成的资金匮乏而中途搁浅，上面几层钢筋、水泥一片狼借，下面却装缮一新，一家人和乐融融地生活其中。身为一家之主的克里特男人，是家庭经济的支柱，他们很少固定地从事某一职业，为了谋取更多的收入，往往身兼数职，只恨自己分身乏术，甚至不惜降格以求。邻居帕布罗斯就是其中的一员，他既是伊腊克林州电台的节目主持人，又是某雕塑公司的设计师，同时还担任克里特大学研究中心的库管员。这样的人一多，必然增加了中下层人的失业率，而本来就业率就低的克里特妇女的职业选择范围更是狭窄得可怜，受过高等教育、能讲一口流利外语的女孩当清洁工、营业员的情况已不罕见，她们不但没有丝毫屈就感，还挺自得其乐的。即使是不得不做家庭主妇的女性，也在设法创造财富。我有两个同叫玛丽亚的邻居，其中一个三十出头，已有三个女儿。希腊的婚嫁风俗与中国正好相反，男方只承担婚礼当天的费用，其余一切所需皆由女方筹备，所以玛丽亚和丈夫早早就为女儿们盖起一栋三层楼房。由于孩子们还小，她便将房子租了出去，每月也轻松赚得上千美元。另一个玛丽亚和我一样，是她的房客，在美国生活了近二十年，与她的丈夫大卫同是电子工程

师，回家乡定居后，却双双加入了失业的队伍。大卫每天风尘仆仆地为人开大卡车跑运输，玛丽亚则利用自己在美国多年累积的英语基础，当上了房东玛丽亚三个女儿的家庭教师，每天按不同年龄和程度分别授课、分别计酬。两个玛丽亚彼此一来一往，算得很清楚，究竟是谁赚了谁更多的钱，外人不得而知。在克里特，像她们一样透过各种渠道赚钱的家庭主妇不计其数。这就是克里特人，时弊所带来的种种不便，就这样被他们的超然与豁达一点点地消蚀了。

希腊居民大多信奉东正教，克里特有很多别致的教堂，清一色的拜占庭式建筑风格，暗黄色的半圆穹隆顶端复盖着方方正正的厅堂，显得教堂高低错落，层次变幻无穷，让人感到一种神权无上的超然力量，和西方其他国家气势飞腾的哥德式大尖顶教堂相比，更具有来自天国的幻觉与神秘。

克里特人非常重视宗教节日，狂欢节前夕，各种面目狰狞的假面具堂而皇之地登上了超级市场的主货架，许多打扮得像是马戏团小丑模样的人泰然自若地走在街头。一天深夜，我们全家被一阵零乱的敲门声叫醒，开门一看，不由得倒抽了一口冷气，只见淡淡的月光下竟站着几个青面獠牙的「小鬼」，他们互相推拥着，冲着我们叽喳乱叫，我颤声问道：「你们是谁？想干什么？」「小鬼」们竟然对我置之不理，夫君斗胆上前要揭下他们的面具，他们才一哄而散，其中一个反穿着大皮鞋的「小鬼」在逃跑中还摔了一跤，众「小鬼」们连忙去搀扶，慌乱中，面具纷纷落地，一个个「恶鬼」顷刻间变成美丽的邻家少女。原来，这天是狂欢节，我们大可不必如此紧张，

可爱的「小鬼」们只需几块糖果就能打发。「夜半三更鬼叫门」大概是克里特独有的庆祝节日的方式。

据考证，几千年前，这个称雄欧洲的克里特王国，由于圣托林火山爆发而化为废墟，少数劫后余生的人将文明的种子带到了雅典，奠定了古希腊文明的基础，并由此诞生了毕达哥拉斯、亚里斯多德、苏格拉底和柏拉图等影响了整个欧洲的一代先哲。盲眼诗人荷马那部史诗巨作，至今仍被东、西方奉为经典。过去，断臂维纳斯的美丽曾举世震惊，引来多少神秘的猜测和遐想；今日，作为镶嵌在地中海上的一颗明珠，克里特以其旖旎的风光和渊远的文化，仍为世人所倾倒。

罗浮宫的传说

人在欧洲，不可不游艺术之都巴黎，而巴黎的艺术作品尤以罗浮宫的收藏最丰，据罗浮宫博物馆目录记载，目前它的艺术品收藏数量已达四十万件，包括古代埃及、希腊、罗马及东方各国的艺术品，和从中世纪到现代的雕塑作品，除此之外，还有相当数量的王室珍品和古代大师们的绘画真迹。从雕塑《米罗的维纳斯像》到釉画砖砌成的《波斯王弓箭手》，从枫丹白露画派的贵夫人到达文西的《蒙娜丽莎》……实际上，罗浮宫本身就是一个庞大的艺术杰作。

罗浮宫的历史可以追溯到十三世纪，它本是当时菲利普国王出于防御的目的而修建的城堡，这个城堡就坐落在美丽的塞纳河边。当年所谓的城堡，就是今天罗浮宫的方形庭院，当时

被当作国库和档案馆。十四世纪时，被称作「贤王查理」的查理五世，将它改为自己的王宫，但它实际上并未行使王宫的功能，因为不久后，查理五世就在此修建了著名的图书馆。1546年，弗朗索瓦一世委派建筑师皮埃尔·莱斯科对罗浮宫进行了庞大的扩建工程，皮埃尔拆掉了旧城堡，在它的基础上修建了一座新宫殿，使罗浮宫具有了文艺复兴时期的风格。

这项工程到了昂利二世的时候，仍然由皮埃尔·莱斯科主持着，然而不幸的是，年轻气盛的昂利二世竟在一次马上比武时受伤去世，他的遗孀卡特林娜做主修建了蕊乐丽宫，为了把蕊乐丽宫和罗浮宫连接起来，她还派人修建了一批向塞纳河方向延伸的侧楼。到了昂利四世时，又增建了花神楼，使这项宏伟的工程一直到昂利四世时才告竣工。后来，罗浮宫又在路易十三和路易十四两代国王时期进行扩建，进而形成了今日方形庭院的格局。

罗浮宫在一代又一代杰出建筑师修缮扩建的过程中，逐渐被雕琢成一个具有划时代意义的巨型建筑艺术品，宫殿上大量的雕塑装饰，使罗浮宫更加引人注目。然而可惜的是，由于1682年法国迁宫至凡尔塞，已初具规模的罗浮宫竟被当作废弃工地般地被抛在一旁，甚至一度要将它拆毁。危急的关头，是一群巴黎市场的妇女们拯救了罗浮宫，1789年10月6日，这些妇女集体游行到凡尔塞向国王请愿，迫使王室重返巴黎。此后，罗浮宫的整修工作一直在进行着，直到拿破仑三世才算彻底完工。天有不测风云，1871年5月的一场无情大火，把蕊乐丽宫化为灰烬，因此我们今天看到的罗浮宫，就是失去

了蕊乐丽宫之后的样貌。1989 年，华裔建筑师贝聿铭将罗浮宫的入口设计成玻璃金字塔的形状，使这座古老的艺术宫殿增添了现代感。

童话世界里的童话国王

严寒的冬夜里，连绵的远山一片银装素裹，皎洁的月光下，一队白色的马帮由远及近地疾驰而过，马背上的骑手个个锦帽貂裘、气宇轩昂。他们簇拥着一辆黄金制成的华丽雪橇，一位风度翩翩、威严英俊的青年国王端坐其中。雪橇四周被神态各异的天使们围绕着，两位天使共托一盏明灯，照耀着这位国王清冷的冰雪之途。马蹄在积雪的山峦间迸溅出阵阵白色的尘烟，挂在骏马脖子上清脆的摇铃声，一路回荡到很远，很远……

这就是从如梦似幻的童话世界里走出来的童话国王，白马拖着金雪橇，又把他载向他亲手设计的童话城堡里。时光回溯到一百三十年前的德国，童话国王为了修筑他心中的理想城堡，耗尽了他所有的私人财产和年俸，虽然他并未因此挥霍国库的积蓄，然而，纵使是一国之君，他个人的资金用于打造他的理想王国，也是入不敷出的，最后只好靠举债度日。

童话国王把他的童话城堡视为人间天堂，那里没有邪恶和战争，只有高贵的文学、艺术和美丽的自然景观，城堡内几乎每个房间里都能看到神态各异的天鹅形象，由此可见，天鹅作为纯洁的象征，童话国王对它情有独钟。童话城堡坐落的地

方，就是这个世界上可以找到的最令人惊叹的地方之一，踏上一百六十九级台阶到达城堡的最高处，窗外巴伐利亚特有的田园风光美不胜收，坦海玛群山环绕着塔楼交错的童话城堡，群山脚下则是左右对称的两湖清水，大的是阿尔卑斯湖，小的则是远近闻名的天鹅湖。

童话国王作为那个时代最英俊的男人，虽不乏美丽女子相拥相随，他的内心却始终是孤独的，在这座美仑美奂的城堡里，他的目光常常越过美丽的阿尔卑斯湖，越过那一片被浓密森林复盖的山峦，那是德国和奥地利的边界，和他青梅竹马的表姐就被嫁到了那里。童话国王年轻忧郁的内心里充满了对远嫁他乡的美丽表姐的牵挂与关怀，似乎还没有第二位女子如此亲密地走入过他的心川。他曾想娶沙皇公主为妻，却没有下文，后来终于和表妹订婚，却在婚礼前的关键时刻又毁约。他对宫廷的等级制度和繁文缛节感到厌烦，更不屑于权力的争斗，他宁愿躲避白日的喧嚣，于寂静的夜晚乘着雪橇，在王国里的森林和峡谷间漫游穿行。他喜爱他的山川和臣民，他渴望一方自由快乐的净土，然而，他对内心中理想王国的执着追求，却和他身负的政治使命格格不入。他虽然拥有丰富的精神世界，却对残酷的现实无能为力。他曾一度脱下皇冠，没有通知内阁，跑到瑞士，抛开一切政务，和朋友瓦格纳畅谈音乐和戏剧，两天后却不得不在议会的要求下，签署和兄弟王国普鲁士的战争动员令……

童话国王的内心就这样被浪漫的理想和无奈的现实撕扯着，最终还是被政权的反对者强硬地定性为神经错乱，而被迫

　　离开他为之倾注心血的童话城堡，第二天竟神秘地辞世于他钟爱的白天鹅的家园——斯坦贝格湖。

　　在童话国王依依不舍地告别他的童话世界时，极目远眺，山峦迭嶂，层林尽染，清澈的湖水里倒映着明净的蓝天，洁白的天鹅在碧水白云间高雅悠然地飘浮着……

　　这就是德国两个世纪前的童话国王，他面前那辽阔巍峨的雪山是阿尔卑斯山脉，他身下的土地是阿尔高地，他牵挂的表姐是奥地利皇后，名叫希茜，他建造的童话世界是充满艺术灵感的新天鹅堡，他的领土是美丽如画的巴伐利亚王国，他的传奇名字是路德维西二世。

旅台亲历记

在日月潭边

见识名牌精品

6月的台湾，虽然湿度很高，却不像传说中的那样闷热，气候还算宜人。借着夫君赴台参加两岸学术交流的机会，和中科院的学者们一道来到宝岛台湾，第一站下榻在台中市东海大

学的教师会馆。东海大学的校园环境优雅怡然，与市区那些横冲直撞、呼啸而来的摩托车大军相比，这里简直就是世外桃源了。尤其是校园里那条遮天蔽日、种满榕树的林荫大道，一端通往东海大学图书馆，另一端则通向贝聿铭早期设计的台中教堂。这座教堂的外形独特、别出一格，不似在欧洲常见的教堂，或尖顶或圆顶，而是简洁流畅的线条配上金黄色的通体琉璃瓦，乍看之下，颇似一位身披黄袍的大主教，头顶十字架，神情肃穆地矗立着。这座教堂，是今日台中市的地标。

白天，学者们的学术会议日程被安排得满满当当，我等随行的夫人们，便得空在市区里四处游荡，逛完了恐龙博物馆，这群分属不同年龄层的女人们就商议着她们一贯的主题——逛商场。恰好那段日子，SOGO商城贿赂陈水扁女婿一案被炒得沸沸扬扬，大家都想见识一下这个商城的「尊容」，便分头搭了三辆出租车，兴致盎然地前往。那连日来被神话了的SOGO商城里，感觉上和其他国家任何一个大型百货公司没有什么两样，这些也算见过大世面的教授夫人们，对这里的商品不停地品评着，却没有一个肯掏腰包的，认为这里的东西不见得好，但就是一个字：贵！陪同前来的东海大学的那个小女生说：「旁边的路易斯维登旗舰店的东西才贵呢！随便一个包包就要上千美元。那可是亚洲最大的路易斯维登旗舰店！」闻听此言，别人都没有反应，只有我和一位从美国来的同乡大姐跑过去见识所谓的「真名牌」。我知道，在德国柏林著名的选帝侯商业街上的维登店里，维登包是限量供应的，游客须凭旅游护照方可购买一只，所以后来才有某些眼明手快的留学生发明了

一条生财之道，即在这家店门前，用自己的护照帮人买包赚取欧元。刚从韩国旅游回来，亲眼见到这个贵族品牌的箱包，是如何被心思缜密的韩国商人明目张胆地复制、盗版，韩国的街头地摊上，到处都堂而皇之地摆放着派头十足的假维登箱包，听买过的人说，无论是做工、选料还是样式，几乎都到了以假乱真的地步，当时同行的一位朋友经过艰难的讨价还价，从不同的小贩手里分别买了五个假维登包，总共才花了一百多美元，回来的路上，他一直兴高采烈地炫耀这个战绩。这回在此地遇到了「真神」，即使不烧高香，也总该拜上一回。

台北LV精品大厦

这是一个外观和它的的产品同样端庄厚重的四层楼房，两个醒目的LV字母重迭着浮显在大楼深浅不一、明暗有度的方格子里，那些阳光下错落有致、极具立体感的方格子，其实是这家商场的玻璃窗。刚踏上商场大门前的大理石阶，就见到门口穿黑衣的保安低头

向别在衣领上的小型对讲机报告，虽然听不清楚在说些什么，我猜一定是在通告里面的人：注意，马上就会进来两个衣着随意的女人，没有专车、没戴钻戒，很可能是只看不买。见这架式，本想随便转一圈、见识一下精品真货就走人的我们，只好忍住笑、绷起脸，进门来煞有介事、认认真真地巡视起来。

这里与其说是商店，倒更像是个陈列馆。那些暗棕色、印有四角梅花图案和重迭的LV标记的挎包中规中矩地被摆放在玻璃柜子里，每样箱包都仅此一件。在这里，顾客是没有机会像在其他商场购物一样，随便近前摸摸、看看的，只要你的目光落向哪个包，马上就有一位训练有素的工作人员上前为你介绍、讲解，由型号款式到设计人员到出产日期等等，不厌其详。只是当问到价格时，必须先查询产品的号码，再透过领口的对讲机询问「高层」，得到指示后才可以告知顾客具体的价格。看上去很普通的皮挎包，既没镶钻也未裹金，真的就是上千美元，我等俗子肉眼凡胎，任凭如何比较，也看不出两个「李逵」真在哪里、假在何处，只好虚心地请教该店的工作人员，他说，真正的维登产品，每一件都是有具体的生产证明的，就像人的出生证明一样。听了这样的解释，我不禁哑然，这年头，连人都能复制了，更何况出生证明呢！

遇见国术大师

白天见识了恐龙博物馆所呈现的史前苍凉后，又在路易斯维登旗舰店领教了当今的豪华，一行人又被盛情的主人邀请到

台中规模不凡的蒙古烤肉馆共进晚餐。所谓的「蒙古烤肉」，只是这家餐厅的名称而已，其实，那里有亚洲各国的风味饮食，几百种山珍海味、时蔬美点任食客随意挑选，选好后自己从后厨的大窗口递进去，几口大锅同时加热，眨眼的功夫，厨师们就在你眼皮底下把原料变成了色味俱佳的美食。虽然店家的招牌是十美元吃到饱，但面对如此琳琅满目的美食，别说是逐一品尝，就算只用眼睛看都看不过来呀，只能怨肠胃不争气了。

酒足饭饱后，我和那位美国来的同乡大姐相约逛台中的夜市，顺便挑几件入乡随俗的靓衫装扮自己，女人嘛，每到一个新地方，首先想到的总是如何用当地的时装把自己包装起来。此行南亚各地飘荡一个多月，考虑到天气炎热，加之旅途奔波，换洗的衣衫都是根据需要，在当地随时购买的。回到德国后整理照片，经常忘记当时身在何处，每到这时，我就凭借身上的装束来判断。

我们两人正兴致勃勃、有说有笑地穿过东海大学通向繁华夜市的林荫路，没想到，从一处石阶上往下走的时候，我竟一脚踏空，还没容我明白怎么回事，整个人已经向前扑倒在地了。大姐把我从石阶路上扶起来验看伤势，除了膝盖处擦破了点皮、脚上的丝袜被磨出几处破损之外，并无大碍，我扯下丝袜扔进路边的垃圾箱，便继续我们的逛夜市行程。我们在路边的时装店里挨家地浏览、不停地试穿、品评，不知不觉夜已深了，此时，我的左脚也开始隐隐作痛起来，只好提着大包小包的战利品回去歇息。

　　第二天早晨醒来，发现左脚已经痛得不敢触碰，更别说穿鞋着地了，连洗脸、刷牙都不得不依靠那只「幸存」的右脚，单腿蹦到卫生间。想想真是人有旦夕祸福呀，昨天还精神百倍地在大街上闲晃，一觉醒来，竟然寸步难行了。因为我的房间在二楼，不通电梯，即使到近在咫尺的楼下大厅，那二十几阶楼梯，此时对我这个脚部受伤的人而言，也是个异常艰难的路程，刚硬着头皮、小心翼翼地用单腿蹦了几阶，就已汗流浃背，平日两只脚共同分担的体重如今全部落到了右脚上，显然它是难以承受的，此时不仅大发感慨，看来老天赐给我们身体的每一个零件都是不可或缺的，无痛无灾的时候，你甚至都没有意识到它的存在，等真的伤到哪个部位了，才感到它的重要。从今以后，对自己身体上的一毫一发，我都要善待。平日十分注重形象的老公，此时也善心大发，二话不说，一躬身就把我背起来，一直走到楼下的服务台，值班人员推荐我们到附近的医院去拍片子，又打电话叫来一辆出租车。司机是个四十多岁的中年人，他一听我的情况，就建议我不要去医院，索性直接去国术馆找国术大师调理。他说他知道一位国术大师，过去是给台湾省队运动员做保健推拿的，退役后自己开了一家国术馆，经常有伤员坐他的出租车到大师那里治伤。「他都怎么治呀？」我好奇地问道。出租车司机说：「就是在身上这里捏捏、那里弄弄的，一会儿的功夫，比你伤得还厉害的，就能马上下地走路了。我们台湾人一般的伤筋动骨都不去医院，西医只会给你吃止痛药，然后让你回家静养，国术大师采取的可是中国的传统医疗手段，都是真功夫，治疗的时候肯定会痛，但

恢复得快呀。」我还是第一次听说「国术馆」和「国术大师」这两个名词，司机说的越是神乎其神，我越是难以置信，如果没有骨折还好说，我都疼成这样了，假如真的伤到骨头，我相信，任凭大师再有本事，也不会马上把我捏好，反倒会给我雪上加霜、疼上加疼。我一口拒绝了司机的好意，执意到医院去拍片子。在医院没费什么周折就确诊了，谢天谢地，不是骨折，是足部韧带拉伤，医生开了消肿止痛的药片，说我近期肯定走不了路了，需要静养四周，每天冰敷。虽然我心里的一块石头落了地，但一想到，千里迢迢来到宝岛台湾却不能尽情观光，日月潭去不了，阿里山也爬不成了，每天只能闷在酒店的房间里守着冰袋度日，就不禁伤感、遗憾。

这回不能趁老公开会时自己跑出去看风景了，行动不便，也懒得吃东西，整整一天粒米未进，只能守着电视「声援」进行得如火如荼的倒扁运动。一直捱到傍晚老公回来，他执意把我从病床上拖起来，说：「反正是不能玩了，总得吃得好，我带你去吃台湾最好吃的东西！」我一听，来了精神，说：「台湾最好吃的可能都在那家蒙古牛排馆里了，昨晚，我只品尝了九牛一毛，要不我们今晚还去那里吧。」

接下来，就是重复早晨去医院时的程序：被老公背下楼，到服务台叫出租车，几分钟后，出租车就停在了大门口。此时，天色已晚，夜色里，我单腿蹦过去拉开车门，这时，只听见一个熟悉的声音关切地问道：「你的脚还不能动吗？医生怎么说？」我定晴一看，天下竟有这等巧事，我居然遇到了同一辆出租车、同一个司机。他问我们要到哪里去，我说去蒙古牛

排店吃晚饭。他笑道：「真是太巧了，早晨我说的那家国术馆就离牛排店不远，你既然没有骨折，要不要先去找国术大师治疗一下？价钱也不贵，大约十美元吧。」既然他都这么说了，就去碰碰运气吧。

大师所谓的治疗室，不过就是一间极其普通的民宅，里面有个条凳和一把藤椅，迎接我们的国术大师肥头大耳、胡子拉碴，光着脊梁，一脸横肉，看着他那一副「黑李逵」的模样，我心里就发毛。几位前来求治的患者坐在条凳上等候，被医治的患者则仰坐在藤椅上接受大师的敲打折腾。在司机和他哇哩哇啦地讲了一串客家话后，大师放掉手里正揉搓的那个人，招手让我坐到藤椅上，一把扯下我挂在伤脚上的凉鞋，当时疼得我倒抽了一口冷气。接着，他在伤脚上试探着疼痛的部位，司机则在一旁充当我们的翻译。大师要我疼就大喊，还说，如果忍着疼不喊出来，对皮肤不好，会让容貌变丑。我不知道这是什么逻辑，但心想：既然喊几声就能避免变丑，何乐而不为？于是，我的喊声随着他扳着我的脚上下左右地牵引，也忽而惨烈、忽而微弱，大师似乎循着我的喊叫声，找到了受伤的准确部位，他放开我受伤的左脚，转而端起我的左臂，用他那蒲扇一般的手掌，从我的肩膀一直到手心，连揉带掐的几个回合之后，我忽然感到一股热流猛然从左臂的某一个穴位涌到了脚上伤痛的部位。等他再回头上下左右地扳弄伤脚时，我竟然一声都没吭。这时，大师站起身来，对我说：「你现在能下地走路了！」我犹疑着把脚伸进鞋里，试着在地上轻轻地踩了踩，虽然感觉不那么疼了，但若让我马上走路，似乎还不太行。大师

又用手向门外一指，命令似地说：「走，走到门口去！」我终于把伤脚踩到了地上，这还是我早上起床后，第一次双脚着地呢！大师见我站着不动，又冲着我喊道：「走呀，你怎么还不走？」说着，还没容我适应过来，他竟然猛地一掌击在我的后背上，直打得我跟跟跄跄，等我回过神来，发现自己已经被他的铁砂掌击打到了门口，大师哈哈大笑地说：「你自己不走，我只好帮你走了，现在你再回到我这里来吧。」我只好一瘸一拐地又走了回去。

再次坐回藤椅上时，大师拿出一块月白色的象牙板，狠狠地击打在受伤的脚底板上和同侧的小腿肚子上，只打得我嗷嗷直叫，连惊吓带疼痛，眼泪也不争气地流了下来。大师见状还半真半假地说：「哭吧，越哭喊越漂亮！」打完后，他又让我走向门口，有了刚才后背被偷袭的惊恐，这回自然不敢怠慢，只能听话地走过去，又按要求走回藤椅，继续接受捏掐击打，如此几个回合之后，一瘸一拐地行走时，竟然也没甚么大碍了。我以为这次备受折磨的国术治疗会到此结束，正要致谢告辞，大师却把我拉到一面大镜子前，透过司机的翻译问我：「你看看你的脸上有什么变化吗？」看着镜子里的自己，这才发现，被医治那侧半边脸上的鼻唇沟明显地浅了，这一侧的眼角也比另一侧的上提。被国术医治伤脚，虽然莫名其妙地挨了打，却无意中起了美容回春的效果，真是神奇！大师说：「看到了吧，这边的脸庞是妹妹的，那边是姐姐的。」我笑着说：「您还是用象牙板再打我一顿好了，让我两边都变成妹妹的脸。」大师依言而行。最后，大师用一只手掌罩在我的伤处，

开始运气发功，随着一股股热流涌向伤的深处，眼见大师裸露的脊背上汗珠迸现，至此，我方才领悟，原来台湾的国术，正类似我们所说的气功。

老公见我经过医治，已经大有起色，高兴地多付给大师一倍的诊疗费。然而一出门，他就不以为然地说：「其实，大师医治是一方面，更主要的是他的心理暗示，和那番镇人的气势起了作用，他说你能走了，你敢不能吗？不能就得挨揍，你一怕疼，不能走也得能走了。」不管怎么说，反正接下来的行程，游日月潭、访文武庙、参观故宫、攀101大厦、逛台北夜市……那只伤脚虽尚不能达到行走如飞的程度，但总算带伤完成了使命，这些还是应该归功于祖国传统医术的神奇和国术大师的妙手回春。

亲历倒扁运动

虽然对台湾政界的对垒和舆论界的自由早有耳闻，但这次在台湾有幸亲眼目睹这一幕，还是出乎意料之外。

当时，岛内倒扁的声浪甚嚣尘上，每天打开电视，就是两党政客之间的口水战，一会儿是外貌英俊得像影视明星的国民党主席马英九语重心长地对阿扁劝退，一会儿又是现任总统阿扁声泪俱下地对民众表白，间或有李敖当众解裤，出示前列腺手术的刀口，意在劝说一位身在国外的关键证人，术后尽快回来为总统夫人的受贿案作证……总而言之，就是乱糟糟的「你方唱罢我登场」。起初，我还真不知他们在吵什么，经不

住每天政客们高分贝的争论鼓噪，听他们吵来吵去，便知道了
其中的原委：一位久居国外的李姓款婆，曾在台湾某高级酒店
的总统套房一住就是几个月，临走前，开出了巨额的宿费发票
给现任的总统夫人，被总统夫人拿去向国家财政部门冲了个人
挥霍的帐目。期间还穿插了台湾大型豪华商城SOGO对陈总统
女婿的购物礼券贿赂，由于礼券面额小而贿络金额高，据说所
贿礼券多到陈女婿的车子都载不下，又向贿络人借来一辆，而
这位关键的证人目前在国外做前列腺手术，无法前来作证，所
以才有七十多岁的大才子李敖在电视里解裤，当众出示术后的
刀口，借以说明前列腺手术没什么大不了，很快就会恢复成这
样，他李敖术后都能毫无阻碍地站出来骂人，难道你老弟就不
能站出来作证吗？更加令民众愤慨的是，这些巨额礼券竟被总
统夫人用来买了昂贵的钻石首饰，在公开场合明目张胆地戴在
身上。看到这里，不禁感慨：俗话说，成功的男人背后都有一
个了不起的女人，但这位陈总统背后的夫人，却让堂堂台岛总
统无法省心。

　　紧接着，李姓款婆在澳大利亚的豪宅在媒体上曝光了，
而该款婆恰巧扭了脚，也不能前来作证，只对媒体说，她开出
的发票给了表妹，至于表妹是否给了总统夫人，她无从知晓。
电视屏幕里的李姓款婆，在豪宅里接受采访时，虽然挂着拐
杖，脚上却踩高跷似地蹬着三寸高的细跟鞋，面对记者狐疑的
目光，风姿绰约的李姓款婆自鸣得意地解释说：「我是个在任
何状态下都注重仪表的女人，我常告诫我的女儿，不管发生什
么事，都不能忘记把自己打扮得漂漂亮的。」言下之意就是：

她可以受伤，但不可以不美丽。我不禁赞叹：女人做到这个境界，该是何等的修炼呀！接下来，我自己的脚也不慎受伤了，天热加上水肿，整个脚背涨成了大面包，一空下来，就得用个大冰袋消肿解痛，别说是高跟鞋，连草鞋都穿不上！不由得越发佩服李姓款婆做女人的境界。

倒扁运动的高潮，是国民党和亲民党的首脑宣布在立法院门前绝食静坐，携手推翻民进党政权。所谓的静坐，不过是通常的叫法，其实是「闹」坐，因为期间参加静坐的人，并没有安安静静地坐在广场上，他们群情激愤，不停地高呼呐喊，谴责陈水扁政府的昏庸腐败，以期唤取民众的觉醒。结果，号称在烈日下已经两天粒米未进、滴水未沾的宋楚瑜并未等到马英九，只好硬着头皮把绝食的独角戏继续唱下去。也许正是因为有被国民党耍了一顿的恼火，才有后来演说时发生在两人之间的小摩擦。起因是，马英九和另一位同僚演说兴起，滔滔不绝，占用了宋楚瑜的时间，导致忍无可忍的宋大人拂袖而去。好在小马哥及时悔悟，致歉不迭，千呼万唤，才又把连日来体力大大消耗的宋大人请了出来。至于政客之间话不投机，互相撕扯抓挠，甚至向对方身上投掷文件，更是屡见不鲜，怎么看怎么感觉，他们不像是政治家，倒像一群孩子在玩政治扮家家酒。后来，当我把这个看法告诉台北的一位教授时，他说：「你怎么能相信他们的表演？那都是做秀给选民看的，别看他们在台上闹得不可开交，刚打完，就勾肩搭背地去喝酒去了。台湾的政治，就是让人哭笑不得。」

去立法院观看集会时，只见沿途有很多悬挂着五星红旗的

车子开过，同行的台湾朋友解释说：「这些都是渴望和平、向往统一的台湾人。」

由于民进党在台湾议会占有多数席位，最终导致轰轰烈烈的倒扁运动被否决。

听费玉清讲笑话

提起台湾歌手费玉清，相信和我同龄的人都会不由自主地想起《一翦梅》那婉转悠扬的旋律：「真情像草原掠过，层层风雨不能阻隔，总有云开日出时候，万丈阳光照耀你我……真情像梅花开放，冷冷冰雪不能淹没，总在最冷枝头绽放，看见春天走向你我……雪花飘飘北风啸啸，天地一片苍茫，一翦寒梅傲立雪中，此情……长流……心间……」许多年过去，相信许多当年的观众都和我一样，电视剧演了什么，早就淡忘了，但主题曲的演唱者费玉清那一咏三叹的歌声，却深深地在记忆里扎下了根。后来，随着两岸文化交流的频繁，在各种公开的演艺活动上经常能见到费玉清的身影，令我吃惊的是，俊朗小生费玉清这么多年来，不但歌声依旧，样貌也同样依旧，似乎岁月的流逝并未在他的身上留下痕迹。后来，他几次到大陆开个人演唱会，很多年龄和他相仿，但容貌却比他沧桑许多的歌迷蜂拥而至，像自己追星的子女一样，为心中的偶像欢呼雀跃，温文儒雅的费玉清果然不负众望，用他那抒情的歌声，把这些早已青春不在的歌迷们又带回了那青春无敌的黄金岁月。

　　旅游大巴沿着蜿蜒曲折的山路不快不慢地行驶着，窗外掠过的是一片片浓郁的绿色，郁郁葱葱的远山和近在眼前的椰子树，还有外形状似椰子树，却比椰子树纤细许多的、高高的槟榔树，都是宝岛的特有树种。窗外的美景千篇一律，绿得有些单调，车窗外偶尔闪过槟榔西施诱人的玻璃屋，她们身挂几丝布条，在屋里搔首弄姿地招摇着，借以吸引长途客车司机们的目光，进而停车买她们醒脑提神的槟榔果。据说，这是类似一种软毒品的果实，吃在嘴里，会把牙齿和嘴唇都染成黑色。槟榔的颜色，在台湾也是一种阶层的象征，连槟榔西施自己都不吃自己卖的槟榔。昏昏欲睡地坐在大巴里一路前行，这时，美女导游提议放一部影片来看，大家七嘴八舌，意见很难统一，就在争论不休之际，电视屏幕里一改连日来长篇累牍的倒扁宣言，一个熟悉的身影出现了，大家定睛一看，兴奋得异口同声地喊道：「这是费玉清，不要转台，就看费玉清！」

　　这是费玉清和另一位山地男歌手联袂主持的综艺节目，题目叫《金嗓金赏》，二人合唱的一曲《小放牛》将节目拉开序幕，紧接着，在观众们热烈的响应中，费玉清收起歌喉，竟然声情并茂地说起了笑话，那俐落流畅的口才、那唯妙唯肖的表情，绝不亚于任何一个资深的相声演员。他讲的笑话，几乎都不是直白的那种，但转念一想，却能让人捧腹，然后随着笑话的内容，又自然而然地引出他的一曲美妙高歌。这个节目让我有幸见识了这位抒情王子的另一面，心中不由得赞道：没想到费玉清是如此的多才多艺！当我还沉浸在对费玉清痴迷的欣赏中时，只听他歌罢，又说起谜语来让他的搭档猜，第一个是：「舞会结束后，每

位女郎都寻得如意郎君出去共度春宵。打一成语。」那位搭档猜了三次，都被费玉清否定，最后自爆谜底：「你真笨，是『井井有条』呀！」观众群里一楞，随后哄堂大笑，一车的费玉清「粉丝」们也个个表情复杂、瞠目结舌。搭档不买帐，嚷着说：「这个不算，你再来。」费玉清自鸣得意地又出了一个谜语：「老先生和老夫人行房，打一成语。」又是三次机会，搭档连猜不中，只好向费玉清讨教，只听费玉清清了清嗓子，爆出谜底：「是『古道斜阳』呀！」电视里的观众爆笑，车里的观众们却是一片哗然。第三个谜语，费玉清如法炮制，这回更邪，做爱的对象由老先生、老夫人改成了「老夫人和小伙子」了，搭档显然已经领悟了「费氏谜语」的玄机，不费吹灰之力就猜出谜底：「古道热肠！」费玉清在观众们的爆笑声中趁机唱了一首名叫「古道」的歌，唱歌时的他，一改讲暧昧笑话时的玩世不恭，摇身一变，又是那个万人追捧的偶像情歌王子了。然而，虽然他有瞬间完成角色转换的能力，车上这群大陆歌迷们却不买帐，纷纷议论说：「真是人不可貌相，原来道貌岸然的费玉清，竟有这么一副油腔滑调的嘴脸！」有一位四十出头的复旦大学女教授甚至后悔不迭地说：「早知道他是这个样子，我就不会起早贪黑地去排队买他的演唱会门票了，我可是不折不扣地迷了他二十多年呀！」倒是有几个年轻的学者不以为然，对这些失望、谴责的声音充耳不闻，甚至还很欣赏他的机智和风趣，说：「没想到费大叔竟然如此有激情，还以为他只会唱那些腻腻歪歪的情歌呢！」大家在对费玉清的评价上见仁见智，总之，费玉清，无论别人怎样评价你、感受你，这回，你真是让我大长见识了！

古城罗腾堡的浪漫之旅

鹅卵石路上访古探幽

德国的6月是最宜人的季节，头上暖阳高悬，脚下到处是浓荫绿树、小河流水，欧华作协散居在欧洲各地的几位文友相约共赴陶贝尔河畔，在古城罗腾堡饮美酒、品诗文、赏美景，真乃情也融融、乐也陶陶。

本来我们约好的时间是周末的傍晚，在位于市中心的中式莲花酒楼下榻，但订火车票的时候，发现如果我肯牺牲一惯的懒觉，乘早车去、晚车回，就能省下上百欧元的交通费，我想，一路上反正是单枪匹马，早去晚归又何妨？有了充裕的时间，正好可以悠闲地品味古城风貌。

清晨5点多，我就被闹钟叫醒，略事梳洗，就背起简单的行囊出发了。临上火车前，在车站买了一个加长的鸡肉三明治，这一路上的能量就全靠它供应了。

抵达罗腾堡时正是中午，在找寻旅馆的路上，我已被这个古朴的城市吸引住了，沿途高耸入云的大教堂和那一道道拱形城门，还有那各具特色的钟楼和小巷，都充满了惊奇。我按图索骥，很快就找到了那家香港老板开的莲花楼，放下行装，洗去一路风尘，为了拍出来的照片好看，我还特别换上了明丽

惹眼的衣裙，足登一双与之相配的高跟鞋，娉娉婷婷地出门去了。

莲花楼离市中心不远，穿过一条鹅卵石铺就的小街巷，就到了市政厅广场。一路上，我不停地按下快门，捕捉充满着古老印记的城市景色，沿途总是有热情的游人带我拍照。走着走着，逐渐感到脚下高高低低的鹅卵石和高跟鞋，对我的脚施加了很大的压力，本以为，穿过这条小路就可以抵达平坦的街道，四处一望才发现，中心广场周围的所有街道都是鹅卵石铺成的，不禁在心里暗暗叫苦。这时，只见对面走来一群日本游客，女士们大都衣着光鲜，脚上和我一样蹬着漂亮却不适合在这路上行走的高跟鞋，从她们跟跟跄跄的步态看来，显然已经走了很远的路。此时，街边一家鞋店的招牌吸引了她们的注意力，只见这群东洋妇人蜂拥而入，不一会儿，每人都换上一双便鞋走了出来，脸上挂着心满意足的笑容，连步态也跟着轻盈起来。看来，对这个城市的路况认知不足的游客不只我一个，这样想着，心里才略为平衡一些。受到她们的影响，我立刻转身回到旅馆，换上了旅途穿的牛仔服、旅游鞋，轻装出发。

穿过市中心的集市广场，随着三三两两的游客，径直拐进了城堡街，据说这是罗腾堡最古老、最具浪漫色彩的街道之一，街道两旁是别致的木房民居，和德国其他城市的习惯一样，每间木房子都围绕着盛开的鲜花，一段古老的着名城墙就在小街的尽头。这时，我看见一群游客在导游的引领下，在街口的一幢建筑门前停了下来，导游指指点点地解说着，我好奇

地凑上前去，原来这里竟是欧洲闻名的中世纪犯罪博物馆，门口的庭院里就陈列着令人毛骨悚然的绞刑架和用于酷刑的刑具，导游说，

古城墙上

博物馆里还有更多五花八门的刑具，和那个年代惩罚犯人的逼真图片。我难以相信，在如此美丽迷人的地方竟然存在着那些让人做恶梦的东西，就逃也似地离开了。

　　沿着城堡街一直向前走去，很快就登上了一段险要、高耸的防御城墙，从城墙的了望台上远远地望过去，视力所及之处是漫山遍野的绿色，绿得那么层次分明，那是山林的颜色。罗腾堡的塔楼、教堂以及独具特色的小木屋，错落有致地散落在这片绿色里，尤其是那些尖屋顶的传统木屋，屋顶上镶嵌着一个个弧形的天窗，就像是房子的眼睛。最有代表性的，就是建于1516年的城市大磨坊，大大的斜坡形红瓦屋顶复盖在足足有四层楼高的大磨房上，房顶上竟然半睁半闭着十只「大眼睛」。据说，这个巨大的磨坊是当年为了防范战争被围困期间的饥荒而建造的，磨坊里有两道坚实有力的石磨，需用十六匹马来推动。而今，这里已成为罗腾堡市的青年旅馆。悠闲地漫

步在高高的城墙上，静静地欣赏着罗腾堡浪漫古朴的自然景色，习习暖风送来一阵阵悠扬的巴伐利亚乐曲，那是不远处的城堡公园里，一位身着民族服装的小伙子正如痴如醉地演奏着长笛。此时此刻，宛如置身仙境，心头没有一丝人世间的纷杂，是那么的轻松而空灵。

市政厅和「海量酒客」的故事

当晚文友们陆续到达后，大家就聚在一起把酒言欢，说说笑笑地直到午夜，还意犹未尽地相约着去寻找传说中的守夜精灵。经过如此折腾，第二天早晨，都睡眼蒙胧地难以起身。

因为笔会事先安排了罗腾堡市旅游局派来的导游人员，游览市容后，还要和罗腾堡市市长赫伯特·哈赫特尔先生座谈，为了让大家能按时集合，一大早，就有一位德高望重的大姐挨着房间敲门，叫大家去用早餐的同时，也提醒我们着装要得体。因为有了前一天走鹅卵石路的经验，我一大早就换好了舒适的旅游鞋、牛仔裤和T恤，大姐看到我这一身休闲打扮，不由分说，就责令我换下：「你就这身装束去见市长大人吗？绝对不可以，快去换掉！」扔下这句话之后，她又风风火火地去敲响下一个房间的门了。这下子，我却犯了难，让我身穿礼服、足蹬高跟鞋，见市长倒是得体了，但那石子路我要怎么走？还有那蜿蜒的古城墙，我要怎么攀登？我那从土耳其赶来赴会的室友建议说：「那就折衷一下好了，身上着装正式，可以见市长，脚上则不妨随意些，方便走路、攀塔。」真是个好

主意！于是我换上金盏花图案的吊带短裙，外罩白色薄纱开衫，足蹬舒适的白色扑马旅游鞋，这身特定环境下的临时搭配，看上去竟是那么的独特且得体。

早餐后，市长先生安排的导游人员依约前来，是一位能讲满口流利英文的年轻女子。我们一行人跟随着她，一路游览了热闹的集市广场，辉煌的市政大厅就坐落在集市广场上，市政厅的后面则是庄严肃穆的圣雅各布大教堂，这座建造期历时两百年的哥德式大教堂，是罗腾堡市的最高建筑物，它那两座高高的尖塔直冲云端，教堂里收藏着德国最有价值的艺术珍品之一——祭坛雕刻画，它是由重彩木版绘画后雕琢而成，绘画出自着名艺术大师海尔林之手，而富有艺术价值的龛内木刻塑像，则由施瓦本的艺术工匠完成。除此之外，多幅海尔林的油画也珍藏于此。值得一提的是，圣雅各布大教堂里的圣体壁龛，曾是圣体遗物的存放处，圣血祭坛上方的镀金十字架里珍藏着举世闻名的耶稣圣血，那是一只镶嵌在十字架上的水晶球，传说这只水晶球里珍藏着耶稣的三滴宝血，中世纪时，这里曾吸引了无数朝圣者前来朝拜。祭坛的正中心，是着名的木雕艺术家雷门施奈德最令人赞叹的浮雕艺术杰作——最后的晚餐，浮雕上的十二使徒神情各异，有惊愕、有愤怒，更有惶恐不安，堪称雷门施奈德最高艺术境界的作品。

绕过圣雅各布大教堂，导游小姐带我们来到一座中古建筑的大门前，她指着这座暗漆的大门解释说：「这个大门已有几百年的历史了，更珍贵的是，它是由一整块木头制成的。」说完，她竟然从自己的衣兜里摸出一把钥匙，插进锁孔，三两下

就捅开了大门，然后骄傲地向我们宣布：「这里目前是我的宅邸，欢迎大家来作客！」由此可见，在这座充满中世纪古典气息的城市里，寻常民居都是古迹。

　　游览过市容之后，我们笔会成员来到了市政大厅里，罗腾堡市市长林伯特·哈赫特尔先生已经笑容可掬地在那里等候了。市长先生向我们详细介绍了这个城市神奇的历史背景：1631年，罗腾堡市大军压境，皇家步兵统帅提利欲率部队在此地过冬，但罗腾堡市的居民坚决拒绝了这一无理的要求，并和他们所拥戴的瑞典小股卫戍部队一起坚守防线，经过两天两夜的激战，弹尽粮绝的罗腾堡市终于寡不敌众，被迫投降。然而，提利仍不放过全城的百姓，甚至准备下达屠城的命令。10月31日，全城的妇女和孩子来到市政广场上向提利乞求赦免，一位市议员甚至取来一个巨大的酒杯向提利敬酒，这位罗腾堡的新占领者和他的部下一起，连喝了几轮，也没有把酒杯喝空，于是对这只容量足足有三点二五升的「海量酒杯」感到非常惊奇，竟然提出，在场要是有人能一口气喝光「海量酒杯」中三点二五升的法兰克葡萄酒，他就撤销杀人的成命。老市长听闻此言，毫不犹豫地接过这只「海量酒杯」，将杯中的酒一饮而尽。面对老市长的仗义豪饮，提利目瞪口呆、满脸愧色。罗腾堡市因此保住了，但拯救了全城的老市长却整整昏睡了三天三夜。为了纪念老市长的壮举，从此以后，市政府大钟左右两边的小窗里，每天到了几个主要的整点时段，都会自动打开，这时，聚集在市政广场上喧嚣的人群就会安静下来，满怀敬意地翘首观看小窗里重现当年的场景：一边

是老市长用双手抱着「海量酒杯」一饮而尽，另一边则是目瞪口呆的提利。

　　听完现任市长满怀敬意地讲述着这位三个世纪前老市长的故事，我们注意到站在市长先生身旁的一位身着中世纪民族服装的老先生，只见他手捧一只传说中的「海量酒杯」，里面盛满了法兰克葡萄酒，原来他就是从历史剧「海量酒客」里走出来的老市长，我正琢磨着他将怎样扮演那位可敬的先辈，他真的会在我们面前将那杯葡萄酒一口气喝下去吗？老先生却面带微笑地把酒杯递给了我们，我们也不谦让，争先恐后地端起沉甸甸的酒杯，来一回「实地演练」。酒杯在我们中间转了一大圈，几乎每个会员都有重演这段历史的机会，但杯里的酒尚喝不到三分之一，看来「海量酒客」不是那么好当的。

体验一回「海量酒客」

酒窖里的晚餐

在市政厅和市长先生道别后，我们又三三两两地兵分几路，有的结伴登上古城墙遥望城外郁郁葱葱的山林，有的登上圣雅各布大教堂，俯瞰这座古朴的城市，还有的去逛闻名德国的圣诞市场——这是德国唯一一家全年开放的圣诞用品商场，宽阔的店堂里布置得如童话世界一般，充满了浓郁的圣诞气氛。

傍晚，应市长先生的邀请，文友们聚集在名闻遐迩的城市酒窖的品酒厅里，在品酒师的引导下，将罗腾堡市极具特色的葡萄美酒一一品尝。在品尝一瓶1995年的白葡萄酒时，品酒师打趣地说道：「大家别看这瓶酒年份长了些，喝起来却是余味无穷，有时候，美酒也像人一样，年代越久越有味道。五十岁的人才显出做人的味道，酒倒是不必等那么久。」闻听此言，文友们笑成一片，就连平日里讳谈年龄的女士们也纷纷笑着自报家门，有的说：「我离有味道还差得远呢！」有的说：「我就快有味道了！」我们的会长余力工大哥更是坦率得可爱，仗着酒劲大声宣布：「我早就有味道了！」平常的葡萄酒都是趁新鲜饮才恰到好处，但这回品酒师介绍的是一种上等的雷司令，此种酒乃是德国及阿尔萨斯地区最优良、细致的品种，所取之葡萄为晚熟型，种植于莱茵河流域的向阳坡，淡雅的花香混合着蜂蜜的香味，使葡萄酒口感细腻、丰富、均衡，适宜久存。

在品酒的最后一个环节，我们竟然幸运地品尝到了葡萄酒中的极品——冰酒。顾名思义，冰酒的制作原料是又香又甜

的优质葡萄，不同的是，这种葡萄要经过11月份寒霜的侵袭，葡萄粒上就会附着一种特殊的菌种，采摘后则须在零下九度的温度下酿造，所以发酵的过程极为缓慢。冰酒的酿造存在着极高的风险，假如那一年气温偏高，没有霜降，那么，为了酿制冰酒而准备的上等葡萄就会烂在地窖里。冰酒在酿制的过程中也得小心翼翼，哪怕是混入一颗质量不好的葡萄，都酿不成冰酒。因此，我们口中含着冰酒，久久皆舍不得咽下，细细品尝着它浓郁而甜美的滋味，同时，也体会着它得来不易的珍贵。

酒过几巡之后，我们又被主人迎到了楼上的餐厅，原来酒窖的品酒，不过只是餐前热身而已，此时才是市长先生宴请的正式晚宴。至于吃了些什么，我已经没什么印象了，记忆深刻的只是那晚与众文友们把酒言欢的热烈气氛，大家一边喝着美酒一边高喊着：「来到酒都，岂有不醉之理？」我和另一位文友不约而同地听从了工作人员的推荐，各自点了一套法兰克白葡萄酒，等酒端上来后，我不禁又惊又喜，惊的是我从来没见过这样的盛酒方式：葡萄酒不用酒瓶装，也不用酒壶盛，而是盛在一只竹篮里——也就是说，近十种不同的白葡萄酒分装在精致的高脚酒杯中，在一个金黄色的竹篮里整齐地排成一圈，每只酒杯下都压着一张白纸条，上面详细地标明了该酒的编号、口味、产区等等资讯。能在短时间内如此全面地品尝到种类繁多的美酒，此乃一喜，欣喜之后，又不禁对自己的酒量有一丝隐忧，这个晚上喝了如此多、如此杂的葡萄酒，若醉了出丑，可就糗大了。正犹疑着，身旁的文友老兄已经举杯了：「怎么样，敢不敢喝下这一篮美酒？」「你敢我就敢！」真是

点将不如激将，我端起酒杯一饮而尽。谈笑间，又是几杯下肚，此时坐在我对面的大记者已是满面潮红、满口胡言了，我却没有丝毫反应，思维反倒越发的活跃敏捷，心里也就增添了几分信心，索性一不做二不休，欲乘胜追击，把身旁这位大名鼎鼎的老兄灌倒。直到两个篮子里的酒杯都空了，却见该兄依然面不改色、谈笑风生，他扬手叫来服务生，指着篮子里的一张纸条说：「这种酒口味不错，来它几瓶！」我一听，不禁惊呼：「老天，你的酒量到底有多大啊？」他哈哈笑着说：「今天不喝了，我这是买回去给家人尝尝的。」听他如此一说，我总算松了一口气。

笛声中寻访双石桥

会议结束后，大家在莲花楼举行告别宴，然后，一个接一个地起身与他人拥抱、话别，刚才还是笑语喧哗地热闹着，仅一会儿的功夫，竟然曲终人散了。这群人里面，只有我一个人是赶晚上的火车，是这次聚会最后一个离开的人，我只好一次又一次地起身为大家送行，送到后来，也只能孑然一身地体味着繁华尽处的落寞心情。

曲终人散，看看时间还早，就把行囊寄放在莲花楼，怀揣一张罗腾堡地图，还有一本一直想读又一直没有时间读的小说集，再一次只身上路了。罗腾堡实在是太小了，走着走着，就又来到古城堡的了望台，两天前看到的那个吹长笛的小伙子还在，此时的太阳仍然明灿灿地悬挂在明净如水的天空，远山近

水，还有层层迭迭的浓荫绿树，以及在绿荫从中似隐似现的古城堡，都一如既往地美丽着游人的视野，美妙的巴伐利亚乐曲在耳畔悠然地盘旋着，此时的心情依然沉静得纤尘不染。我从衣兜里摸出几枚硬币，投进小伙子面前的笛子盒里，然后坐在一棵遮天蔽日的参天古树下，那里恰好有几张供游人休憩的长椅，在中古笛音的陪伴下，任思绪游弋在手中的书本里。时间就这样舒缓又惬意地流淌着，这时，远处的教堂里传来了一阵又一阵余韵悠长的钟声。

我看了看时间，离上火车还有两个小时，于是想利用这段时间去探访一下传说中的双石桥。据说那是一座充满故事性又十分壮观的双层结构石墩大桥，建于1330年，中世纪时被加固成为古城的外围工事，双石桥所在之处，被称作是城外最美的景致。我手里的旅游地图上并未显示双石桥的具体位置，想来一定是坐落在城郊吧。几天下来，我已经熟悉了城堡通往市区的几条主要小路，只有一条蜿蜒曲折、一直伸向丛林深处的小径还未曾走过，我便认定，只要沿着这条延伸到遥不可知之地的盘山小路走，就能找到双石桥。于是，我一头栽进密林里。只觉得浓密的树枝在头上交错盘桓，为那条长长的小路围成了一个密不透光的天然拱桥。拱桥外的骄阳炽烈，拱桥内却是山吟鸟唱，叽啾婉转，烘托出一片盎然春意。行走在这人迹罕至的小路上，我曾一度担心自己会迷失方向，驻足回望之际，又听见断断续续的笛声飘过，细细辨别出，声音是从身后的上空飘来的，我意识到，经过这一番奔波跋涉，不知不觉中，我已经沿着这条密林小径下山了。果然，没走多远，我就穿出了密

林，眼前出现了一大片绿油油的麦田，顷刻间，阳光晃得我睁不开眼睛。走出这片川野，就是车如流水的公路了。我向一位在川野里除草的老者询问双石桥的方向，老者指着公路的前方告诉我：「不远，拐过这条路之后，你就能看到石桥了。」

我沿着老者指示的方向继续前行，走着走着，踏上了一条难走的白色石板路，为了躲避双方川流不息的汽车，我只好将身体紧贴着石板路的护栏行走。这时，耳边传来潺潺水流的声音，心里暗忖着：都到有水的地方了，怎么还看不到那座大桥呢？也不知走了多久，我糊里糊涂地又来到了公路上，公路两旁都绵延着「树枝拱桥」的小径，我选了其中一条，刚要钻进去，这时，我又听见了清晰悠扬的笛声，循着笛声抬头一望，赫然发现那座古堡花园就在上方，显然，不知不觉中，我已围着古堡整整转了一大圈，但我仍然没有见到那座传说中的石桥。心有不甘，又折身返回原路，继续寻找。穿过公路，那条狭长的白石板路是必经之处，我只好一路小心翼翼地躲避着来来往往的车辆，一路东张西望，希望能遇见一个行人。可是，这条石板路上除了往来不息的车辆之外，竟没见到一个行人，我只好继续观望。这时，终于有个骑着登山自行车的红脸汉子迎面飞驰而过，我赶忙追着他，急切地问道：「请告诉我双石桥在哪里？」他停了下来，不解地看着被热辣辣的太阳烤得汗流浃背的我，一字一顿地说：「你问我双石桥在哪里吗？你脚下就是呀！」听了他的话，我连忙停下脚步，看着我脚下那白色的石板路，又探头踮脚地越过护栏向下看，下面果然是清澈的河水，水里还荡漾着一片片浓密碧绿的水草。再看看石板桥

的下端，竟然是几孔双层的大桥洞，其宏伟、壮观，果然令人叹为观止。这时我才恍然大悟，原来我也犯了古人常犯的错误，真可谓：不识双桥真面目，只缘身在此桥头！

二、文化・电影

律动的音乐，律动的郎朗

——青年钢琴家郎朗柏林演奏会印象

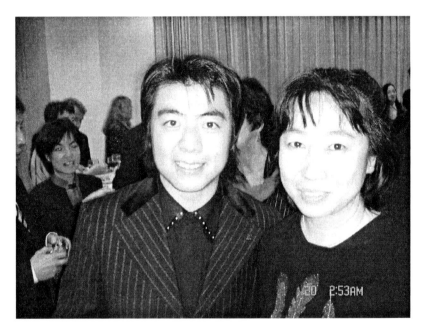

作者与郎朗在中国驻德大使馆的酒会上

当年，德国知名音乐家孟德尔颂谱写他的《第一G小调钢琴曲》的时候，年仅二十二岁。如今，在柏林爱乐乐团的音乐大厅里，在丹尼尔·巴仁鲍尔姆先生所率领的国家交响乐队的协奏下，精彩演出这首乐曲的，是中国

青年钢琴演奏家郎朗，他也年仅二十二岁。虽然年轻，音乐女神还是透过他灵动的指尖，授予他操纵音乐的神圣权柄。显然，这位年轻的钢琴家所拥有的不只是他灵活的手指，凡是亲临他演奏的人无一不认为，从他那琴键上流淌出的美妙醉人的旋律，一定有神明在引领他的双手……

以上是德国知名新闻媒体对郎朗的赞誉，这位出生在中国北方城市沈阳的年轻人，三岁时开始触摸琴键，五岁时获得沈阳钢琴比赛的桂冠，并于同年举办第一次公开演奏会，九岁时考入中央音乐学院，十一岁时赢得了德国第四届国际青年钢琴家大赛第一名及最佳艺术奖……这些都足以证明，郎朗绝对无愧于音乐天才的美誉。难怪德国观众对郎朗的钢琴演奏有如此高的评价，据说在钢琴演奏史上，孟德尔颂《G小调》的难度一直是令弹奏者却步的。当然，它不但对演奏者的技巧有很高的要求，还要求演奏者熟悉孟德尔颂所有的乐曲，郎朗带着他勃发的激情和对音乐的如醉如痴，完美地将这一乐章一气呵成。

圣诞节前夕的柏林，郎朗以他的精湛演出，为热爱音乐的观众们提供了一席音乐盛宴，他用他那年轻的心声，抒发着孟德尔颂如诗的行板，在这高雅的音乐殿堂里，年轻的郎朗以他的天然纯真、以他的艺术感应、以他对音乐自信的理解和诠释，占据了一席之地。他的演奏使人感到，似乎他身体的每一个细胞都跳跃着与生俱来的音符，他演奏时与乐曲水乳交

融的肢体语言，不仅为观众带来听觉的亨受，同时也带来了视觉上的亨受。

　　被郎朗激越的演奏激情所感染，德国国家交响乐队负责人巴仁鲍尔姆先生年迈的心，此刻似乎也变得年轻了，他忍不住在郎朗身边加了一个琴凳，不要乐队的伴奏，和郎朗弹奏了一曲双人合奏，顷刻间，舒缓悠扬的舒伯特小夜曲在金色大厅里回荡着，观众们都沉浸在音乐带来的兴奋与快乐之中，此时的郎朗在观众眼中，俨然就是迟到的圣诞使者尼古拉斯（西方传说中的尼古拉斯，在每年十二月的第一个周日夜里悄然降临）。

　　接下来，巴仁鲍尔姆先生率领国家乐队和柏林丽山区「光之夜」交响俱乐部，一起全力倾情地配合郎朗的演出。动听的音乐将观众带到了神话般的境界，每一曲都报以雷鸣般的掌声。演出结束时，狂热的观众为了挽留他们，简直是使出了浑身解数，他们不停地吹口哨、跺脚，甚至高声呼喊，欢呼声如潮水般一浪高过一浪，这种场面持续了足足有十分钟之久。而对德国观众的盛情挽留，郎朗只好重新坐到钢琴前，一首接一首地演奏了很多小夜曲。最后，郎朗又以一首理查‧史特劳斯的《恶作剧》，让观众们领略到一个世纪以前的幽默与诙谐。

　　两个星期后，在欧洲巡回演出了一圈，又回到柏林的郎朗，在中国大使馆的大礼堂里，为来自各国的客人演奏了萧邦的《行板与大波兰舞曲》、《升C小调夜曲》、莫札特的《奏鸣曲K330》第三乐章、李斯特的《爱之梦》以及中国传统音乐《平湖秋月》等。精彩的演奏，令观众如醉如痴，曲终人却不

愿散，观众席上站起了德国前总统夫妇、德国国防部长、德国内务部长、各国使节等尊贵的朋友，他们纷纷为年轻、阳光的郎朗击掌欢呼，这个美好的夜晚，对观众来说，就是提前到来的新年庆典。

动物的眼睛，人的灵魂

——记莫言柏林「文化记忆」朗诵会

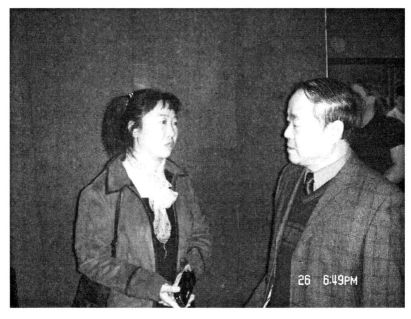

作者与莫言

2005年3月26日晚上，中国当代着名作家莫言在柏林世界文化宫举办了文学作品朗诵会，这也是中德大型文化交流活动「中国——在过去与未来之间」诸多活动内容中的一项：文学欣赏的第一场作品介绍、赏析。

在讲台上，莫言面对众多欣赏他作品的中外读者，妙语连珠、侃侃而谈，幽默睿智的谈吐不时引来读者们阵阵的笑声。莫言说，这是他第二次光顾柏林，第一次来的时候，东、西柏林还被一堵大墙阻隔着，那天，当他正怀着复杂的感情凝望柏林墙的时候，一个德国老太太的雨伞不小心戳到了莫言的眼睛上，当时他痛得蹲下身子，双泪横流。身边走过的德国人看到这一幕，都被感动了，以为这个中国人胸怀德意志的民族大义，为两德人民的隔墙相望而痛哭流涕。

上个世纪的八十年代，莫言以他那部脍炙人口的《红高粱家族》一举成名，张艺谋和巩俐把根据莫言小说改编的电影《红高粱》带到柏林来，又在电影节上一举夺得金熊大奖，从此，德国的读者认同了中国这位作品中充满浓郁乡土气息的作家。从这点上看来，还真是说不清，到底是莫言成就了电影《红高粱》，还是张艺谋成就了知名作家莫言。继《红高粱》之后，莫言的作品就开始在德语地区发行，包括三部长篇小说和一些短篇小说。长篇小说中就有德国读者比较熟悉的《红高粱家族》，另外两部则是真实反映中国现实和社会生活现状的《天堂蒜苔之歌》和《酒国》。朗诵会上，德方美丽干练的女主持人在介绍莫言时强调：近年来，德国对中国文学的兴趣，已经逐渐由香港转向中国大陆，之所以举办这个讲座，就是要试图探寻，中国文学是如何诠释「过去与未来」之间的关系，而透过莫言来接近中国文学，也正是很多德国读者所期待的。

莫言坦陈，他作品的基础源于他记忆里的痕迹，他本人的切身经历，在写作过程中经常会自己蹦出来。他认为，一个作

家真正的自传，是隐藏在他全部的作品里的，作家在写作的过程中，总是不可避免地把他的人生经历，和他对生活的期待写进作品里。紧接着，莫言为慕名而来的读者们朗诵了他的新作——长篇小说《生死疲劳》的第一章。在这部长篇里，为了向中国古典小说致敬，他采取了古代章回小说的写法，而且不同以往莫言作品的写实风格，而是用一种离奇古怪的叙述方式，展现了在1957年中国土地改革运动的大背景下，一个含冤屈死的富豪乡绅与西门家族的悲欢离合。故事里的主人公西门闹也曾家财万贯、妻妾成群，却在土改运动中被民兵队长的一粒子弹送进了阴曹地府。心有不甘的西门闹，面对地狱重重酷刑的折磨，始终不屈不挠，发誓要重返人间，为自己的前生讨回公道。阎王老爷被他的执着所打动，满足了西门闹重回人间的愿望，却没有将他托生成人形。生命几番轮回，西门闹由人到驴，继而又变为牛、猪、狗及猴子，直到五十年之后，才又变成一个先天有缺陷的大头人。莫言试图透过这些动物的眼睛，观察中国近五十年的社会变迁，在一次次的轮回中，西门闹的人性一点一点地离他的灵魂远去，而他的复仇之火也一点一点地消亡……

这无疑是一部用另类笔法写就的宏篇大作，虽然莫言创作这部小说仅用了四十三天，但他感慨万端地说，这部作品实际上经过了他四十三年生活的沉淀和积累，西门闹的原型，就是他小时候家乡的一个年轻乡绅。当年，主人公是一个坚决不加入人民公社的极端份子，直到八十年代中国改革开放后，政府又重新把土地分给农民。主人公当年在众人眼里是一个愚昧落

后又顽固不化的异类，但当历史进化到三十年后的八十年代，人们回过头来看，方才醒悟到，原来他是一个坚定的清醒者，只是这种执着的清醒，却让他付出了惨重的代价，使他从身体到灵魂都饱受摧残。这部小说的德文书名被译成「活够了」。

有德国读者询问莫言，要如何理解他另一部被译成德文的小说《丰乳肥臀》的书名涵义，莫言笑答：「其实，『丰乳肥臀』这四个字，中文和德文在意义的理解上是有一定差异的，在中文里，它有很多复杂的涵义，让人联想到母亲、生育、土地、生命等象征，但翻译成外文后，听起来却挺吓人的，假如你能把小说从头到尾读下来的话，就不会对这四个汉字产生歧义了。」莫言毫不讳言，他早期作品的创作观念，受马奎斯《百年孤寂》的影响较深，但经过二十年的沉淀和历练，他终于可以大胆地宣布：我已经和马奎斯不一样了！

说实话，我本人每次读莫言的小说，都掺杂着半是欣赏、半是惊悚的感觉，我欣赏他作品里流露出的那种波澜壮阔的时代感和磅礴大气的手笔，却对里面那些触目惊心的极端描述手段心存异议，比如《丰乳肥臀》中的母亲在磨坊里为挨饿的子女们偷黄豆，为了不被发现，自己先把豆子吞进肚子里，回到家里再吐出来煮给孩子们吃；《红高粱》里日本鬼子先是用尖刀挖掉九儿家长工的生殖器，再挖眼睛、削耳朵的血淋淋的描写，包括这部新作《生死疲劳》里不惜笔墨地对地狱酷刑的渲染……我想知道，这位大家在细致、逼真地创作这些令人不舒服的情节时，究竟要表达一种什么样的情绪，所以朗诵会结束后，我就这个问题和莫言进行了一番探讨。针对我的疑问，莫

言回答说：「其实，我在描写这些情节的时候，心里也很难过，这里有对母亲的感激，因为关于母亲的情节，不是我凭空想像出来的，而是确实发生在我母亲那一代人身上。在那个特殊的年代里，如果没有母亲像动物反刍一样地喂养我们，也就没有今日的我们了。你提到的其他极端的情节描写，在国内文学界也有很大的争议，有人似乎认为，文学创作只能表现美的东西，从我对小说美学观念上的理解，那种极端的东西反而更能衬托生命中的美丽，更能让悟性不高的民众在面对敌人的残暴时，激发出渴望报仇雪恨的情绪。如果不用这种极端的方式描写，怎么能唤醒麻木的民众？至于是否有必要写得这么血腥，随着年龄的增长，我看问题的心态也平和许多了，所以最近我也在反思这个问题。」

余华

——从世界上最没有风景的地方走来

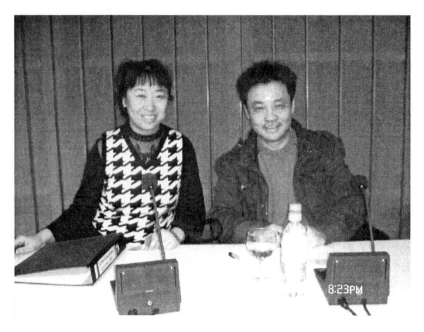

作者与余华

　　2005年德国在柏林世界文化宫举办的关于中国的大型「文化记忆」活动，从3月下旬一直持续到5月上旬，其内容之丰富、内涵之深刻，在社会各界引起了强烈的反响，这项活动虽早已落下帷幕，但很多重要节目仍历历在目，中国着名作家余

华的读书座谈会在这次「文化记忆」活动中，堪称文学讲座的压轴。这场座谈会在4月25日举行。和参加读书会的其他作家不同的是，余华朗读的作品，既不是以往小说的节选也不是刚发表的新作，而是他专门为这次「文化记忆」活动量身订作的自传体短篇小说《医院里的童年》。小说描写的是文革期间一个外科医生的家庭遭遇，医生在被隔离审查期间，医院失火了，医生第一个冲出来救火，本指望可借此机会立功赎罪，不料童言无忌的小儿子却爆料：「火是哥哥放的！」外科医生的命运可想而知了。正如余华的写作风格，内容是沉重的，但表达方式却充满了黑色的幽默，使人感到，作者即使置身在那个人性压抑的时代，也拥有一颗积极乐观的心。在作品朗诵后与读者的座谈中，刚下飞机的余华看不出一丝倦意，与中外读者谈笑风生，场面非常热烈，他称许地说，从「文化记忆」的主题来了解中国，是非常好的一个切入点。

余华的写作生涯始于他在家乡的卫生院当了五年牙医之后，那是一个「连一辆自行车都难以看到」的浙江小镇，他放弃牙医而从事写作的初衷，竟是渴望从「世界上最没有风景的地方走出来」，而这个地方，就是患者那一个个张开的嘴巴。余华这一走，就走了二十三年。这期间，他经历了所有作家共同经历的艰辛道路，就是作品的市场情况，一个作家辛辛苦苦写出的东西，能否被社会认可、被读者接受，这实在是一个漫长而又缓慢的过程。当初，他的书卖不出去，为了挣钱，他也曾写过电视剧，当钱的问题解决之后，他很快又回到了文学创作的轨道上。对于这段无奈的经历，余华倒是很坦然，他平静

地说：「作为作家，最深刻的感受有两点，一是所有的时间都归我自己支配，第二点就是写作可以使一个人的人生变得完整起来。我相信，一个人的内心深处会有很多的欲望和期待，但受现实生活的限制而无法完全表达出来，如果能像作家一样在虚构的世界里表达，就等于拥有了两条人生道路，一条是现实的，每天都在重复，另一条则是虚构的，每天都是新的。所有的作家都要面对市场这个问题，就是必须战胜它，无法抵制它。因为这个世界上存在着非常多的优秀读者，我写了二十三年，才拥有众多喜爱我的读者，这是件值得高兴的事，一个真正的作家，不可能因为写了一、两本书就被读者喜爱，假如仅仅两个月就赢得了众多的读者，估计不用到三个月就会失去。」

当一位德国读者赞赏余华简洁的文字表达风格时，余华幽默地回答：「那是因为我认识的字不多，所以简洁。」紧接着，他深沉地解释道：「我上小学时正赶上文革的开始，文革结束时我已初中毕业，整整十年，我几乎没学到什么，汉字也就认识四千多个。世上的事就是这么奇妙，一个人从短处出发，也可能会走出一条长路来。」

任何一个作家都无法摆脱时代对他写作的影响，正如任何一个人都无法摆脱时代对他生活的影响一样，余华的作品也同样浓重地镌刻着他成长的时代烙印——那就是文革。文革中，童年的他亲眼目睹了许多人间惨剧，再加上他成长的环境，是和生死关联紧密的医院对面，这些都使他八十年代的作品里充满了血腥和暴力，以致一位德国翻译家在读了余华的一部英文

版小说后，放弃了将它翻译成德文的念头，因为「担心德国读者无法接受书里描写的暴力」。可以说，余华在八十年代的写作，是被文坛拒绝的，后来虽然被当作中国先锋派小说的代表人物而逐渐地被接受，但余华似乎不甘于这种平稳的创作，九十年代又写出了刺痛人心的《许三观卖血记》和《活着》，这两部作品如晴空霹雳一般，震惊了文坛，也把他自己从先锋派里驱逐出去，因为此时余华所写的东西，又不能被中国文坛接受了。直到十几年后，二十一世纪的中国文坛已经认可并开始欣赏余华的作品，他的新作《兄弟》又是一石激起千层浪。《兄弟》这本书分为上、下两部，上部描写的是文革期间的故事，下部描写的是今天的生活，两部书写尽了两个极端的时代。余华对这两个时代的评价是：「这是我所经历的两个截然不同却紧密相连的的时代，如果说文革时代是违背伦理、违反人性的话，今天的时代，就是一个人性泛滥的时代，他们的区别就像天和地一样遥远。文革作为一个极端压抑的时代，当社会形态出现剧烈变化之后，必然反弹出一个极端放肆的时代。虽然这本书写得很悲观，但身为一个作者，我其实对中国社会的发展没有那么悲观，我坚信这样一个逻辑：不管是好的还是坏的，走向一个极端之后，就会慢慢回落，所以我相信，今后的十年到二十年里，中国社会的发展会趋向保守，这样一来，我们大家才会有一种安全感。作为一个中国人，我对我的国家未来还是充满了信心。」

由此可以看出，余华是一位不会为了流派而写作的作家，他不但与鲁迅有着临近的故乡、与鲁迅有着相似的弃医从文的

经历，也继承了鲁迅不屈不挠的傲骨。难怪媒体评价余华时说，多年来，余华是一个人在和整个文学评论界抗衡。余华笑着，借用了一句伟人的话，对自己的叛逆性格做了注脚：「不要做温室里的花朵，要在大风大浪中前进！」

从外婆桥摇到《平原》

——记青年作家毕飞宇

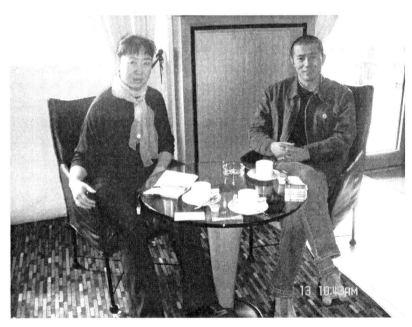

采访青年作家毕飞宇

在柏林文化宫举办的中国文化节上，毕飞宇作为中国青年文学的代表人物，出席了2005年4月11日晚上的青年文学讲座，并朗读了他在上个世纪末创作的《青衣》。这部中篇小说已经被翻译成德文正式出版，德文书名被译成「月亮女神」，

实际上指的是小说中的女主人公——京剧演员筱艳秋所扮演的
嫦娥。关于这部作品，毕飞宇和前来参加讲座的德国读者谈到
了他塑造筱艳秋这个人物的初衷，他诚恳地说：「在写作这部
小说的1999年，当时中国有两个关键词，一个是『跨世纪』，
另一个是『小康社会』。我至今仍记得当时的特殊心情，因为
二十一世纪快到来了，未来的生活会是怎么样？小康社会真的
能顺利到来吗？似乎一提到新世纪，我们马上就到了天堂。但
人都是有本能的，面对这些疑问，我的本能提醒我：生活不是
那么简单的。我是个对疼痛很敏感的人，这种疼痛可能是肉体
上的，也可能是精神上的，在疼痛面前，并不是说进入新世纪
了、小康了、人们有钱了，就可以将这些疼痛和内心的焦虑，
以及外部世界对自己身体和内心的打击全部抵消。于是，在
1999年——二十世纪最后一年的年底，我对自己说：我要写一
部关于疼痛的小说，在这部小说当中，我要把筱艳秋这个人，
进而把类似筱艳秋的人，或者说把中国的女人，以及中国人内
心的疼痛撕开，充分地展现出来，我要让大家知道，人的精神
状况并不是靠经济的改善就能完全解决的。这就是我创作《青
衣》时最大的愿望——展现疼痛！」

1964年出生于江苏兴化的毕飞宇，堪称中国当代最有影响
力的青年作家之一，曾作为编辑和记者的他，虽然写过很多杂
文和上百篇短篇小说，但他却不认为自己是个多产作家，透过
与他深入地交谈，我感到毕飞宇似乎只认可他自己在中长篇小
说创作上所取得的成绩，纵使他的短篇小说《哺乳期的女人》
还获得了首届鲁迅文学奖，另一部短篇小说《上海往事》早在

十年前就被张艺谋拍成了德国观众所熟知的电影《摇啊摇，摇到外婆桥》。关于小说创作的话题，他谈得最多的，是中篇小说《青衣》和长篇小说《玉米》，由此可见这两部作品在他心中的分量。也许正是这两部在国内多次获奖的作品，使他的文学创作由愤青逐渐趋于成熟，同时也使他在中国当代文学的优秀作家群中占有一席之地。两年前，《青衣》被改编成电视连续剧，在国内热播，男女主人公由徐帆和傅彪扮演，谈到已乘鹤西去的傅彪，毕飞宇英俊的眉宇间满是痛惜。

　　喜欢毕飞宇小说的读者注意到，他作品里的主人公大多以女性为主，关于这个问题，毕飞宇幽默又不乏深刻地解释道：「在写《青衣》和《玉米》之前，大家认为我是一个不错的作家，可是当我写完这两部小说之后，大家认为我是一位女作家。虽然我不是女作家，但我还是非常喜爱『女作家』这个称号。有时谈起人的时候，我觉得有一种非常不好的倾向，一定要分出男人和女人、老人和孩子、东方人和西方人、德国人和中国人……当人们谈起这些的时候，潜台词是在告诉我们：人与人是不一样的，人与人是有区别的，却忽略了重要的一点，那就是：人与人之间，彼此是有关联的。男人和女人固然不一样，但是我坚信，他们内心拥有共同的东西。也许我写的人物，女性读者并不能完全接受，但如果抽象一点地面对这个问题，明白自己首先面对的是人，女人的问题就容易理解了。荣格曾经说过：『只有魔鬼的祖母，才会把女性的心理刻画得那么准确。』我想，我永远也无法成为魔鬼的祖母。」

在毕飞宇作品朗诵会后的隔天，笔者有幸和他就文学创作的话题谈了整整一个上午，期间他讲到了父亲的孤儿身世对他创作的影响：促使他这个苏北农村长大的作家，在写作初期就有一种强烈的寻根渴望，这种情绪，在《哺乳期的女人》、《祖宗》、《那个夏天那个秋季》等作品里都有很明显的流露。他刚花了三年零七个月完成的长篇小说《平原》，被行内人士称为「毕飞宇的转型之作」，对此，毕飞宇并不以为然，他仍然认为，自己的创作风格是从《玉米》开始转型的，确切地说，是由过去受西方文学影响的翻译腔，转向了平和、实在的叙事方式，用他的话说就是：中国人用自己的语言习惯讲述自己的故事。在谈到中国文学的现况时，毕飞宇乐观地说：「虽然在这样一个追求价值多元的时代，由于没有一个尺度，使中国文学不可避免地形成了一个极度混乱的局面，但不可否认的是，笼罩在八十年代那些好作家头上的西方名家们的阴影不见了，汉语的氛围越来越重，翻译腔越来越少，这说明，咱们中国文学再也不在别人的阴影之下了，这是非常了不起的一大进步。」

最后，我不解地问他：「在作品朗诵会上，有德国读者想要了解你的其他作品时，为什么你刻意回避了曾在德国名噪一时的《摇啊摇，摇到外婆桥》？」毕飞宇笑答：「作家既然把小说交给了电影，就该闭上眼睛，别去关注它，因为这时的作品，已经是别人的再创作了。再说，我怎么忍心麻烦人家张艺谋和巩俐在德国为我推销书呢？」

柏林电影节早知道

一年一度的柏林电影节，是全球几大电影节中最早登场的，2月的柏林虽然仍春寒料峭，热衷电影艺术的柏林观众们就已着手搜集当届电影盛会的讯息，并透过各种管道预购入场券了。开幕式上，一般放映获得最近一届金球奖的大片，十天之后的闭幕式，则通常放映电影史上具有影响力的影片。除了这两天之外，其他时间属于正式展映期，平均每天放映三部参赛片，都是各国送选的首次公映的新片。

电影节还有很多其他单元，例如影片展映单元，虽然由于各种原因没有入围参赛影片，但在行家眼里仍属上乘之作，大多属于高成本、大制作的商业片。青年影片单元，以刚出道的导演作品为主，由于受到资金和资历的限制，几乎都是低成本制作，拍摄手法稚拙、场景简陋，但不乏新意。国内很多后现代派导演，都是透过柏林电影节的青年影展而被西方认可的，如贾樟柯、张元、刘浩等。此外，还有儿童影展，经典影片回顾展等。每届柏林电影节虽然仅历时短短十天，但绝对是一次电影艺术的盛宴，有幸身在柏林的朋友们都不能错过。

历届电影节前期的记者场，在正式开幕的前一个月开始，提前放映该届电影节正式入围参赛片以外的参展影片，以往基本上是柏林本地的媒体记者参加，近几年由于欧洲经济文化大联盟的关系，也有很多记者从外地或欧洲其他国家赶来，有时

连电影院的台阶上都坐满了参加媒体场提前展映的记者。由此可见，柏林电影盛会的场面将会越来越壮观。

柏林电影节的票价：通常情况下，电影节的票价是每张七至十二欧元不等，要预订，当天很少能够买到，经常看到售票窗口前的排队长龙和举着牌子等待退票的观众，德国观众对艺术的尊重和热爱，非常令人感动。还有一种通票是一百四十欧元，相当于电影节的通行证，凭此通票，任何一家电影院上映的任何一场电影节的电影都可以观看。

电影节地点：主会场在波茨坦广场的柏林文化宫（Berliner Palast），这里就相当于柏林的百老汇大剧院，平时只上演大型歌舞剧，紧挨着柏林赌场（Spiele Bank），分会场是离主会场不远的CinemaxX、Arsenal，还有UCI Kinowelt Zoo Palast、International等市中心各大电影院。

售票地点：波茨坦广场的购物中心一楼、欧洲中心、各大分会场的售票窗口等等。

明星下榻的酒店：欧美明星主要下榻波茨坦广场主会场旁的凯瑞大厦（Hayat酒店），国内明星则通常下榻动物园附近的洲际大酒店

近距离接触明星的时机：柏林电影节期间，有很多机会可以看到大牌明星，比如在他们下榻的酒店大厅、酒吧，还有他们经过红地毯的时候。到售票处要一份电影节的节目单，明星们一般会在其参赛的影片首映后通过红地毯，节目单上有详细的影片放映时间、地点等介绍，只要在电影结束之前赶到主会场，便能看到广场上的大屏幕，上面播映着该影片的幕后花

絮，屏幕下铺着红地毯，在那里等着就对了。

记者招待会设在凯瑞大厦里，明星们回答完记者的提问，会从凯瑞大厦的侧门出来，很多知道内情的影迷们就会早早地等在侧门要签名，主会场门外的大屏幕，会实况播出记者招待会的全部过程。

另外，电影节期间，上述两家大酒店的酒吧和餐馆，都是明星们出没的地方，有雅兴的话，到那里叫杯啤酒或咖啡，说不定对面坐着的那位，就是你所欣赏的明星呢！

第55届柏林电影节开幕侧记

中国女演员白灵作为评委
在开幕式现身

一年一度的世界电影艺术盛宴——第55届柏林电影节于2月10日隆重开幕了。笔者作为「德国之声」中文在线记者将在电影节期间，从柏林现场进行一系列的报导。本篇介绍的是电影节开幕的盛况和开幕片《人对人》。

每年2月中下旬，历时十天的电影盛会，都会令热爱艺术的德国人兴奋万分，许多观众都是从外地甚至其他国家赶来的。每到这个时候，柏林的大小旅馆全部爆满。坐落于波茨坦广场的电影节主会场，红色的地毯一直铺到五十公尺之外，几个固定的售票中心前的排队长龙也蜿蜒几十公尺，大家都非常珍惜这一段难忘的时光，因为这不仅仅是电影工作者之间交流的良机，也是观众和心仪的电影艺术家们近距离接触和沟通的绝佳机会。

几乎在每场的参展影片放映之后，主办方都会安排该片的制作人员和主要演员与观众们见面，面对面地向他们介绍该片的拍摄过程，并回答他们感兴趣的问题。近年来，柏林

电影节的主要视角已不再偏重于某个国家的某类型题材，而是更加多元化，更加注重影片所要表现的主体是否具有现实意义。

本届电影节将放映来自五十多个国家的三百四十三部电影，其中角逐金熊奖的影片有二十一部，中国入围的两部影片，是台湾著名导演蔡明亮的《天边一朵云》和顾长卫的《孔雀》，蔡明亮早期的作品作为经典影片，也被本届电影节列入回顾单元展映。顾长卫曾是张艺谋的「铁杆搭档」，这部影片就是他步张艺谋的后尘，由摄影师改行当导演的处女作。 参加竞赛单元的二十一部影片中，欧洲影片有十二部，美洲四部，非洲和亚洲共有五部。有十六部影片是全球首映，五部是导演的处女作。

柏林电影节执行主席迪特‧库斯里克先生，在开幕前的新闻发布会上对记者们说，柏林影展今年的焦点将放在非洲。比如开幕片《人对人》，描写的就是十九世纪欧洲人类学家深入非洲，试图证明从人猿到人的进化过程的冒险经历；竞赛单元中的影片《卢旺达旅馆》和《四月某时》，则深入探讨了非洲种族屠杀的惨剧。「除了非洲之外，我们还有性和足球。」库斯里克说。他透露，性学大师的传记电影《金赛博士》，将为本届电影节闭幕。

2月10日当天放映开幕影片《人对人》的记者专场时，开幕时间还没到，放映大厅里已座无虚席，面对众多难以入场的记者们，电影节工作人员当机立断，又开放了一个大放映厅，加映一场。

这是法国导演瓦格尼尔继《我是城堡之王》、《法国女人》、《从东方到西方》等着名影片之后，又一部探讨人性的力作，虽然瓦格尼尔一再强调，这不是一部浪漫的电影，但浪漫色彩依然渗透在影片沉重的故事里。

影片把我们带到1870年云雾弥漫的非洲原始雨林里，几位来自欧洲文明世界的科学家和探险家捕获了一对「类人猿」，三位科学家在对他们进行分析、研究的过程中产生了激烈的矛盾和冲突，冲突的焦点在于：一位科学家要以严谨的科学态度，把它们当做生物物种来剖析，而另一位科学家却以人性的角度，在感情上把它们当作自己的同类，因为他了解它们的喜怒哀乐，他知道它们和他一样有着丰沛的内心世界和情感……

瓦格尼尔告诉记者说，这部影片取材于一个真实的故事：1905至1906年间，美国就曾经把非洲原始部落的土着关在动物园里，把他们当作动物，供人观赏玩乐。他在这部影片中，透过三名科学家把土着视作「类人猿」进行研究的分歧，来分析、探讨人和人类的关系，以及科学和人道主义的关系。

影片中饰演非洲土着的两位演员均来自非洲雨林地带，当初，导演在人海茫茫中将他们甄选出来，实在是费了一番周折，因为根据剧情，演员既要具备土着成年人的特质，身高又不能超过一点五米。在找女演员时，导演在非洲朋友家遇到了那位朋友的侄女彩琦琳，这位黑黑的小女孩内涵丰富的大眼睛，顿时吸引了导演的注意力，他对朋友说：「我托你找的女演员，身高不能超过你家这个十二岁的小姑娘。」朋友听了，哈哈大笑：「您看错了，她不是十二岁，是二十一

岁。」就这样，身材娇小的彩琦琳，幸运且成功地塑造了土着恋人里可拉。

另一位英勇无畏的土着青年土克的扮演者名字很特别，中文谐音是「老妈妈」，别看「老妈妈」同样身材矮小，说出的话却是掷地有声，当记者问他对首次演出这样高难度影片的感想时，他说：「透过这部电影的拍摄，使我经历了从原始森林到繁华大都市的兴奋，同时，我也为我生长的地方和那里的人感到骄傲，因为这部电影让我知道，似乎什么人都能在大都市里生存，但并不是什么人都有能力在原始部落里生存。」当问到他对这部电影是否满意时，他直率地说：「因为是第一次接触电影，不知道拍得好不好，但今天看到台下坐了这么多的人，大家谈论着这部电影和我的表演，那就说明还不错吧！」他的回答，引来阵阵喝彩。

柏林电影节「赛程」过半，
人性唱主旋律

截至2005年2月15日，高调开幕的第55届柏林电影节的竞赛单元已进入第五天的激烈角逐。波茨坦电影中心主会场放映的参赛片，可谓好戏连连，个个精彩。还没有亮相的中国参赛影片，面临的是强大的竞争对手。

其中除了11日参赛的《吸吮拇指》和13日的《高级公司里》是美国出品之外，《收容院》为美国、爱尔兰联合出品，其余六部均来自欧洲和非洲。柏林电影节执行主席迪特·库斯里克先生在开幕前曾经透露，今年的「柏林熊」特别青睐欧洲和非洲，可见所言不虚。

相较而言，今年参赛片的题材更偏重于对各民族不同时期社会变革下人性的深入探讨，影片表现的内容更实际、更深刻，所展现的时空也更宽泛、更广阔。

美国影片《吸吮拇指》讲述的是一个青春萌动期的少年与父母、老师，以及社会上各种人之间的矛盾与冲突。

《收容院》则是发生在十九世纪英国一个心理障碍收容院里的爱情悲剧。当收容院里心理医生典雅高贵的妻子疯狂地爱上了心理不健全的画家之后，竟沉迷于肉体的欲望而抛弃自己的贵族身分和真心爱她的丈夫与儿子，不惜和画家生活在黑

暗、阴冷的地窖里，还得忍受画家无端猜疑下的谩骂与殴打。被迫和画家分手后，丈夫和儿子又重新收留了他。然而，对画家的思念竟使她神情恍惚，连儿子失足落水都视而不见，终因承受不了爱子丧生的罪恶感而精神失常，即使在这种状态之下，她仍不放弃对画家爱的希望，在新年舞会上，由于盼望中的画家未曾出现，落寞的她毅然从收容院的顶楼一跃而下，绝尘而去……

故事发生的年代虽然看似遥远，今天看来仍具有强烈的现实意义。

导演戴维特强调，他要讲述的，实际上是一个病态的爱情故事，是一个痴迷病态、爱到不能自拔的女人如何由向往幸福反而一步步毁灭幸福的人生轨迹，影片试图告诉我们，无论社会如何进化、变迁，越界的感情总是如同毒药，如果抛开家庭和社会的责任感，单纯地追求浪漫的爱情，激情后就难免坠入落寞孤寂的深渊，现实生活中的感情，最安全的也许最乏味，反之亦然，最乏味的也许最安全。

义大利影片《小镇》试图透过发生在一个普通家庭的故事，揭示人性、伦理和家庭小环境与社会大环境对抗之下的矛盾、冲突，主人公麦可原本是个单纯快乐的一家之主，他爱妻子、爱儿女，奉公守法，从来没想过要触犯法律，但法律却时时和他过不去，最终竟然糊里糊涂地落得了妻离子散的下场。

媒体评价代表法国最高水准的电影《流年》，是执导过经典名作《野芦苇》的着名导演安德烈・泰西内的近作，演员阵容也相当可观，女主角是年届六旬但依然风采照人的法国巨

125

星凯瑟琳·德纳芙，男主角就是曾经演出着名影片《绿卡》的大鼻子杰拉尔·德帕迪约。两位巨星在影片里倾情演绎了一段荡气回肠的黄昏恋，同时也是婚外恋。德纳芙直言她对婚外恋的看法：「对男人来说，爱情也许很重要，但并不是生活的全部，然而对女人来说，爱情往往是世界上最伟大的事，有时在爱情面前，是没有道理好讲的，所有的世俗规则都无能为力。」

德国与西班牙合作出品的《欧洲一日》，以轻松、幽默的电影语言，向观众们讲述了一个发生在欧洲四个国家首都里的百姓故事，从东欧的莫斯科到西欧的柏林，虽然语言不同、生活习惯各异，但大家都为了一个共同的东西而狂热、而痴迷，那就是——足球！影片把足球和政治幽默地连接在一起，为了看球，警察顾不得抓小偷；为了看球免受打搅，警察甚至把报案者关起来……由此可以看出，统一后的欧洲看似强大，但各民族间的差异仍然存在，影片里，光是欧洲语言就有七种，似乎要用多元化的语言来证明多元的社会和文化。

另一部德国电影《索菲的最后日子》，则是二战期间大学生抗击纳粹的沉重题材，故事发生在1943年，一对英勇无畏的大学生兄妹以自己微薄的力量，顽强地对希特勒纳粹集团进行不屈的抗争，为了正义和自由，坦然地走上了断头台，以二十二岁的花样年华祭奠了他们对和平的憧憬和梦想。

影片中的妹妹索菲，虽然是个外表柔弱的形象，但她性格上的坚定和人格上的强大，让后人们明白，什么是为了理想而献身的精神力量和胆略。他们牺牲时，哥哥高呼「自由万

岁！」妹妹则仰望明媚的天空，平静地说：「看！太阳依然照耀着我们。」这时，全场一片唏嘘，观众们已经不能自已。导演这部沉重之作的马可・罗兹蒙德意味深长地说道：「对德意志民族来说，战争的灾难虽然过去了，但人们对灾难的记忆却不会消失。」

这段时间给观众们最深印象的影片，非《卢旺达酒店》莫属，它是由英国、南非和义大利三地制片公司合作拍摄的，直接取材于1993年的卢旺达政变中真实的故事，影片带来的人性震撼和感动，实在是难以言喻。一个非洲男人在巨大的民族灾难面前体现出大智大勇，以及对家庭强烈的责任感，并由此逐渐展示出他对亲友、对邻里，进而对路边成群逃难的、与他有着共同悲剧性命运的同胞们的人性的关怀。

曾经荣获奥斯卡提名的黑人演员唐・查德勒索扮演的保罗，相貌也许并不英俊，但他略显单薄的身材，竟然在影片破败的场景和血腥的画面中顽强地凸显了出来，让人感到，他的臂膀虽不坚实，却是容纳所有亲人的避风港；腥风血雨中，他以金钱和智慧，利用他的卢旺达酒店，成功地保护了上千人的生命。在他获得一线生机、逃出比利时的途中，他先是发疯似地寻找自己的妻子和儿女们，然后又锲而不舍地寻找妻兄的遗孤，一路上，先是认领邻居的孩子，后来则是见到孤儿就收留。

影片的结尾，风尘仆仆地逃难的保罗夫妇，带领着一大群年龄不等的孩子，欣慰地对大家说：「我的车对他们来说，永远都有位置！」他宽厚的笑容，在浓黑的硝烟中显得那么温暖灿烂。

第56届柏林电影节

——高调开幕，另类人生

第56届柏林电影节，在雪花中沸沸扬扬地高调开幕，从开幕式的热烈场面可以看出，本届电影节不愧是号称有史以来最壮观的一次盛会：光采访记者就有三千八百名，从世界各地赶来的电影工作者有一万八千名，截至目前为止，预订的电影票也有十五万张，9日那天原本计划中午12时开演的电影《雪蛋糕》，不得不在上午9时临时加映一场。

每年的柏林电影节参展片原则上都围绕着一个主题，2004年关注人性和社会问题，2005年的主题是性和足球，今年也不例外。从前三天参展的电影内容来看，今年似乎更偏重探讨社会上的极端现象和另类人生的主题。比如开幕式上放映的《雪蛋糕》，讲的是因失手杀人而入狱的犯人阿列克斯才刚刑满释放，就不幸遭遇车祸，阿列克斯虽然侥幸逃生，这场车祸却夺去了活泼少女微微的性命，为此，阿列克斯陷入深深的自责。当他千方百计地在一个落满白雪的宁静小村庄里找到了微微的母亲琳达，并向她请求原谅时，竟发现琳达是个严重的自闭症患者，她完全活在自己的内心世界里，似乎对女儿的离世无动于衷，却对他人进入她的厨房而深深痛苦，琳达异于常人的喜怒哀乐，让阿列克斯更加内疚，于是他留下来照顾

这个女人，进而发生了一连串感人的温馨故事。他们之间非比寻常的友谊，不时让观众发出会心的笑声。饰演自闭症患者琳达的，就是美国著名影星维弗，她因为主演《异型》而亨誉影坛；英国性格演员里克曼扮演深沉、善良的刑满释放人员阿列克斯，他就是电影《哈里波特》魔幻学校里那位给人留下深刻印象的教授。

紧接着，各种极端人物纷沓而来，先是丹麦的《一块肥皂》，讲的是一个心理错位的男性青年与他的女邻居之间似是而非的感情故事，虽然是正宗男儿身的小伙子，却处处以姑娘的身分示人，终于以做变性手术告终。好莱坞大牌影星乔治·克隆尼，在揭露美国控制中东开发石油黑幕的影片《辛瑞纳》中扮演一名FBI特工人员，受尽折磨后，成了巨额暴利的牺牲品，在燃烧弹的定点袭击中丧生。10日当晚，乔治·克隆尼现身红地毯时，成千上万的影迷在雪地里守候着，争睹巨星风采，影迷激动的呼声一浪高过一浪，巨星也不负众望，风度翩翩地沿着围栏，一路签名、握手，以满足影迷的心愿。同样在10日上映的德国影片《简陋》，内容更加荒诞、另类，讲的是两个来自奥地利的偷窥癖，专门在与年轻貌美的女子约会时偷拍人家的裙下风光，后来在街头偶遇一个醉鬼诗人，竟然突发奇想，把烂醉的诗人塞进汽车的后车厢里，到另一座城市之后，将诗人丢在了火车站的长椅上。他们游戏人生的举动，却从此改变了诗人的心态，开始了另一种人生。

11月上映的美国影片《新世界》，试图用唯美的热带原始森林、动人的爱情故事、血腥的争斗场面，为观众勾画一个没

有谎言、没有嫉妒和欺骗的理想新世界，其故事情节和故事发生的背景都似曾相识，在经典老片《人猿泰山》和奥斯卡奖多项得主《与狼共舞》里，都能找到这个《新世界》的影子。这类题材的影片已经形成了一个模式：故事借着原始与文明的冲突展开，进而是文明人和原始部落人相恋，野人一如既往地单纯、诚信，以衬托出文明人的残暴与虚伪，无论故事如何演绎，最终，文明总能被原始征服，原始又反过来接纳文明。

当日上映的另一部影片《基本粒子》，「牵熊而归」的呼声很高，片中展现了一对出生在畸形家庭里、同母异父兄弟的另类人生：哥哥有躁狂症加上性心理障碍，几度进出精神病院，后来和一个患有不治之症的女人倾心相爱，女友跳楼自杀后，哥哥在心理医生的帮助下逐渐走出困境，多年后也成为世界知名的心理学专家；弟弟从四、五岁起就依恋邻居的小女孩，小女孩长大后不停地更换男友，而弟弟心里依然只有她一个人，令人欣慰的是，有情人终成眷属，弟弟和当年的邻家女孩一同奔赴爱尔兰，开始了新生活，最终成为诺贝尔物理奖得主。该片堪称德国版的《美丽心灵》。

法国影片《睡眠科学》是一部轻喜剧，讲述一个患有幻想狂的青年摄影师令人啼笑皆非的梦幻故事。12日下午即将上映的中国影片《无极》更是神话加魔幻，令人眼花撩乱。由此可见，柏林电影节正由艺术性向商业化逐步转型。

《无极》欧洲首映

——奢华无极，理解有限

采访导演陈凯歌

陈凯歌花费巨额投资的大片《无极》，于2006年2月12日下午在柏林电影节进行欧洲首映，该片用鲜艳的色彩、华美的场面、超强的明星阵容以及以假乱真的电脑特效，向欧洲热情的观众们讲述了一个不知所云的爱情故事。据说去年12月该片在国内公映时，观众方面有很多批评的声音，那么这位中国

第五代导演的领军人物，本次带着他的鸿篇巨作出征柏林，会得到什么反响呢？作为柏林电影节的记者，我抱着这个疑问，在影片放映结束后，全程追踪了傍晚开始的《无极》新闻发布会。

《无极》故事发生的时间、地点和年代都不详，情节围绕着一个名叫倾城的美丽女人和三个为她发疯而决斗的男人展开，女人的爱情不知归属，男人的爱恨根源也很模糊，有的似乎是为了真爱，有的似乎是为了复仇，还有的是为了维护一个谎言，在这场爱的争斗中没有一个赢家，最终是互相残杀。影片里不只有对视觉极具冲击力的明艳色彩，还有飞流瀑布、成片的绿芭蕉和广袤的芳草地，除了阵势浩大的打打杀杀和神奇的飞檐走壁、时光倒流之外，还试图探讨命运和信仰等深奥的哲学话题。

陈凯歌不愧是长年生活在美国的电影艺术家，整个新闻发布会的过程中，面对各国记者的提问，用一口流利的英语侃侃而谈。通常情况下，电影节的新闻发布会都是以该影片制作国家的语言为主，搭配英文和德语的同声传译，而《无极》却例外，由于和陈凯歌同时出席的还有日本的真川广之和韩国的张东健，使得来自中国的电影以英文为主要语言，另外配上德国、日本、法国和韩国的同声传译，唯独没有中文，让参加新闻发布会的中国记者，不得不用其他国家的语言与「自家」的导演沟通，感觉上多少有些尴尬。

作为中国影片，《无极》新闻发布会的场面虽然远远不如好莱坞大片热烈，但和以往来柏林的中国电影演员团队相比，

现场气氛也算是很活跃了，这跟该片在全球的宣传力度和陈凯歌的电影成就、生活背景有很大的关系。《无极》耗资三亿人民币，是迄今在中国花费最高的影片，里面集合了亚洲各国的一流明星，包括在日本三夺蓝丝带大奖影帝的真川广之、有韩国第一帅哥之称的张东健、香港的青春偶像明星谢霆锋和张柏芝、大陆影坛新秀刘烨、陈凯歌的美女夫人陈红等，就连只露一面就被射杀的国王，也是由知名电视节目主持人程前所扮。

西方记者对中国电影能获得如此高额的投资来源感到很不解，对此，陈凯歌充满自信地回答：「我在中国要找到资金来源并不难，很多投资人基于对我的信任，很愿意投资我的电影。」有一位很年轻的德国记者中肯地提出：「我很乐意看中国和其他亚洲国家的电影，因为我总是能从中了解到这些国家所发生的故事，并学到很多东西，但是您这部影片却让我有些失望，您想透过这部电影向我们说明什么呢？」面对如此直截了当的问题，陈凯歌避实就虚地巧妙回答：「全球的人都有一个共同的想法，就是在现实与虚幻之间实现一个梦想，所以，我拍电影的目标不只反映了亚洲的特点。」有的记者甚至建议陈导演听取多方意见后再重拍此片，陈凯歌表示根本无此必要，他不认为有什么地方需要更改。有人就影片结尾时，陈凯歌借陈红扮演的满神之口所传递的「命运是可以改变的」这一乐观信念表示不解，陈凯歌对此动情地回答说，他之所以这样安排影片的结尾，就是因为他认为，每个人的命运都有改变的可能，包括他自己，从一个农村的知青到今天坐在电影的殿堂里与大家探讨艺术，本身就是一种命运改变的最好诠释。

新闻发布会结束后，德国媒体反响纷纷，一致认为，从《无极》可以看出，中国电影已经染上了美国好莱坞奢华、虚无的毛病，面对眼花撩乱的电脑特效，他们不禁怀念起八十年代中国的武打片来，那一招一式的硬功夫、真动作，岂是电脑的数字化模拟所能取代的？有的记者甚至戏言：「IBM公司肯定是被中国吞并了，用来制作电影的电脑特效。」这些都让我不由得想起一句老话：「只有民族的，才是世界的！」

历史是不应该被忘记的

——与《芳香之旅》导演章家瑞柏林一席谈

柏林现场采访章家瑞

第56届柏林电影节由于过于强调另类的主题，使整个赛程显得沉闷抑郁。然而，一部市场发行单元小范围放映的中国影片《芳香之旅》，却总算让人看到了生活的明亮色彩。当时，我作为「德国之声」柏林特约记者采访了章家瑞导演。

影片透过一对平凡的夫妻几十年的人生经历，折射出中国社会在时代大潮下的变迁。故事从上个世纪的七十年代开始，一直发展到二十一世纪的今天，情窦初开的美丽少女春芬是长途公车上的售票员，在山清水秀、开满美丽油菜花的旅途中，和经常乘车的青年医生刘奋斗产生了朦胧的感情，终于在一场大雨中彼此亲近。然而，命运却无情地捉弄了他们，刘奋斗因为出身不好，又在改造期间犯了男女作风的错误，情急之下，把责任推到春芬的头上，言称自己不过是面对春芬的主动诱惑而无法把持。对爱情心灰意冷的春芬遵从组织的介绍，嫁给了年长自己很多的同车司机师傅老崔。

老崔是一位被毛主席接见过的全国劳模，深受大家的尊敬。他们虽然年龄相差悬殊，原本也应该能够平淡幸福地度过一生的，谁知新婚之夜，他们激动万分之际，不慎打碎了一尊在那个时代万分神圣的石膏像，精神上遭到意外惊吓的老崔，从此雄风不再……改革开放后，被落实政策的刘奋斗又给春芬写来很多信，重叙旧情，都被春芬撕碎、扔进了垃圾箱，但都被老崔偷捡回来，悉心地黏贴好。直到有一天，春芬得知刘奋斗要出国了，想去为他送行，结果被暴怒的老崔拦住，一气之下，春芬第一次向老崔骂出：「你不是男人！」老崔开车出走，不幸连人带车掉进湍急的河水里，老崔虽然一息尚存，却成了植物人。

之后的二十年，随着国家的经济逐渐好转，人们也逐渐变得富裕了，很多人只渴望成为有钱人，早已遗忘了劳模的称谓，此时逐渐老迈的春芬，却义无反顾地接过老崔的方向盘，

继续她心中永远属于劳模的「芳香之旅」，同时无怨无悔地照顾久卧病床上的老崔。直到一个偶然的机会里，春芬看到了老崔当年那本被河水浸过的日记，才明白，原来老崔那天是开车去接刘奋斗，希望他在出国前，能与春芬见上一面，冰释前嫌，路上却不幸遇险。得知这一切，春芬才恍然大悟，自己那位肉体上做不成男人的丈夫，竟然用一生的爱来向她证明，他是一个在精神上完完全全的男人……当老迈的春芬告诉老崔，她什么都明白了的时候，老崔留下了最后一滴热泪，安然长逝。

2月15日深夜，看完该片的我，怀着不平静的心情，与刚下飞机就赶到柏林电影节的章家瑞导演进行了一席长谈。这是章导演第二次来到柏林电影节，四年前，他曾带着《诺玛的十七岁》来柏林参展，受到柏林观众的好评。他从影前曾是大学哲学系的老师，有着深厚文化背景的他，拍出的影片也带有浓厚、沉重的文化底蕴。《芳香之旅》赶在2月14日的情人节在国内首映，获当日票房第一，观众们对该片的热烈反响远远超过了美国大片和李连杰的《霍元甲》，对此，章导演很欣慰，他说：「我们电影工作者不要总是抱怨观众们太挑剔，他们之所以挑剔，是因为你没有呈现出好的作品，应该要充分相信观众们的欣赏水平。」

在谈到片中两位演员张静初和范伟的精彩表演时，章导演更是滔滔不绝，欣赏之情溢于言表。他向我介绍说，张静初是个很敬业、很努力的青年演员，《孔雀》的成功使她在国际上声名鹊起，曾凭着精湛的演技和不懈的努力，荣登美国《时代》杂志。在《芳香之旅》这部影片里，张静初从二十岁一直

演到六十岁，中间跨越了四十年。本来，中、老年的春芬已决定由旅居美国的李克纯扮演，而张静初主动请缨，要导演给她一次探索的机会，化妆师们也一致支持张静初对这个角色的挑战；她紧急向美国的同行拜师学艺，把妮可·基曼当年演出《时时刻刻》的化妆方法学了过来。试装那天，经过化妆师妙手改头换面的张静初，沉静地坐在角落里，章导演完全没有认出来，还大喊道：「张静初怎么还没来？」此时，老年的春芬步履缓慢地来到导演面前说：「导演，好多年不见了，你还好吗？」面对如此敬业的演员，章导演终于被感动了。

当演完老年的春芬时，张静初一改以往的青春活泼，郁郁寡欢，久久不能从角色中跳脱出来，还得章导演来开导、安慰她：「你是张静初，你还年轻呢。放心吧，你即使六十岁，也不会变成那样子的，因为你扮演的春芬，是上个时代受尽磨难的劳动妇女。」至于范伟，大家都知道他是一位优秀的喜剧小品明星，章导演启用范伟时也有顾虑，担心他把小品的滑稽风格带到电影创作中。但范伟在看过剧本后，信心十足地对章导演说：「我觉得这个角色是非我莫属的！」紧接着，又认真地写了一万五千字对老崔这个角色的理解和分析，章导演说，他写的这篇东西，分量都快和一个剧本一样了，从他的文字里可以看出他对角色的深刻理解，这不是一般演员所能达到的。事实证明，范伟果然不负众望，老崔这个极具挑战性的角色，使他的表演境界又上升到另一个崭新的高度。

在采访中，我问章导演，希望透过这部电影向西方的观众们说明什么？章导演诚恳地回答：「我一直带着真诚去反映中

国人所走过的道路，对于曾经发生的事，既不夸大其辞、故意揭露阴暗面，也不曲意逢迎地去粉饰太平，我不愿带着受伤、抱怨的情绪去描述那个时代所发生的故事，更不希望西方人总是在我们的电影里看到中国人愚昧、麻木的脸孔。我试图向他们展示，我们国家的普通人如何面对时代和命运强加给他们的悲剧，如何坦然地面对坎坷，并且如何去消化不公正的命运。上一代人身上体现的宽厚、真诚和坚忍，正是中华民族的灵魂所在，没有这些，我们民族的大厦就会坍塌，而苦难之下的坚忍和坚守，正是我们这个时代所缺乏的。

「我们没有沉浸在过去的痛苦中难以自拔，否则中国也不会迅速地发展至今日的面貌，但我们也不能淡忘历史。如果我们现在不把这段历史客观地呈现出来，再过几十年，就会被人们完全遗忘，我们的先辈们牺牲了青春和爱情所经历的磨难和悲剧就会重演，所以，我有一种强烈的责任感和使命感，要把那段历史真实地呈现给下一代人。我尽量让我的作品表现出对历史的批判和对个人的关爱，他们身上所发生的悲剧，不是他们应该承受的，我们不能否定他们，因为他们也曾真诚地生活过，他们对国家和历史的贡献，是不能被否定的。」

《孔雀》开屏柏林

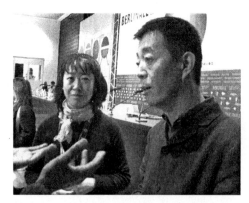

采访《孔雀》导演顾长卫

《孔雀》是2005年柏林电影节唯一一部代表中国大陆来参赛的影片，该片的导演顾长卫，是曾多次和张艺谋、陈凯歌等大师级导演合作过的摄影师，被柏林电影节的有关人士誉为「着名的摄影师」，并不为过，《孔雀》是他步老友张艺谋后尘，由摄影师改行当导演的处女作。此次出师得胜，在柏林博得评委的青睐，一举「捧得银熊归」，令所有中途退场的西方记者们跌破眼镜。

虽然《孔雀》是来自中国的影片，讲的是关于中国小人物的故事，而且还获了银熊大奖，这些都没能改善我对这部影片艺术欣赏上的障碍。影片试图讲述中国一个普通家庭中的三个子女，从七十年代到上个世纪末的成长经历，哥哥从小由于生病留下的后遗症，脑袋有点不灵光，常做出一些令人啼笑皆非的事，后来在爱子心切的母亲张罗下，娶了一个虽瘸腿却十

分泼辣、能干的农村姑娘作妻子，过着自给自足的日子；而弟弟则从小就乖巧，学习成绩也好，虽然对脑子有毛病的哥哥感到厌烦，还是能违心地关照他，对姐姐更是关爱有加，以姐姐的梦想为自己的梦想。弟弟曾是父母心中的殷切希望，然而就在高考前夕，处于青春萌动之时的他，画了一张女生的裸体图画，被父亲痛骂，因而离家出走。多年之后，他一副浪荡公子的装束，和一个带着孩子的歌女回到了家中，围坐在电视机前观看日本电影《追捕》的家人，反应颇为淡漠；姐姐少女时代的梦想是当一名伞兵，理想破灭后只能在工厂里当工人，经历了结婚、离婚、再婚……

影片所要讲述的，实际上是一个简单得不能再简单的故事，作为从那个年代走过来的人，在这部电影里，并未强烈地感受到曾经经历过的时代气息，明显的时代标记也只不过是：七十年代姐姐的白衬衫和参军的场景，八十年代日本电影《追捕》里的主题歌《拉呀拉》，弟弟回家时佩带的麦克镜，九十年代三兄妹身上的呢子大衣……人物性格也是模棱两可的，除了母亲黄梅莹的表演颇显功底之外，三个主要角色都是模式化的苍白。如此简单的故事，竟然拖拖拉拉地演了两个多小时，难怪很多观众对此失去了耐心，中途纷纷退场。影片的编导人员使用了另类的叙述手法，将同一个家庭环境里三兄妹的成长经历分解开来，逐个向观众不厌其烦地交代，手法虽然独特，但用的实在不是地方，有时三兄妹共同经历的一个细节就要分别交代三次，这就难免造成情节的重复拖沓，衔接得拖泥带水。如果不是顾长卫在新闻发布会上亲口向记者们解说，我是

无论如何也没有能力去理解剧中三兄妹的性格特点的。他说，这家兄妹不同的性格，分别是那个时代三类中国人的化身：哥哥是现实主义的代表，弟弟是悲观主义的代表，而聪明、美丽又理想受挫的姐姐

青年演员张静初接受采访

则是个叛逆的形象，其典型的行为，就是自己在外面有了相好的人，直到要结婚了才通知家里，而没有走靠熟人介绍对象、家人先认可的模式。结婚不久后又离婚，更为那个年代所不容……我认为，顾导演在这里，实在是有把自己对时代变革的浅显理解强加于人之嫌了。虽然他一再强调，他的导演风格不同于张艺谋以拍英雄、帝王为主，他关注的是小人物的喜怒哀乐，甚至认为过去和大导演们合作的成功经验会左右自己的风格，为了摆脱他们的影响，他弃影三年，力图重新开始。对这一观点，本人也不敢苟同，经验毕竟是经验，一部有自己特点的艺术创作，可以从形式上，甚至表现手法上来回避重复或者模仿，但并不意味着连艺术大师们的思想精髓也要刻意抛弃，能够将别人成功的经验融到自己的作品里，说不定也是一个飞跃的过程。

　　不管别人怎么看，这部略显暗淡的《孔雀》，毕竟还是在柏林开屏了，这是柏林电影节再次给予中国电影充分的肯定，

也是评委们对顾长卫转行成绩的肯定，作为中国观众，对于他们带来显示中国电影艺术实力的创作，除了爱之深、责之切外，更为他们在柏林取得的名誉而欣慰。

独家专访《看上去很美》导演张元

　　中国独立电影人张元的新片《看上去很美》（又名《小红花》）取材自王朔的同名小说前三分之一的部分，这部电影在第56届柏林电影节上进行欧洲首映，反响热烈，导演张元一时成了各大媒体争相报导的对象。16日，张元与两位小演员一起与观众见面。刚参加了观众见面会，张元导演就应邀来到电影节的采访厅，接受了「德国之声」特约记者黄雨欣的独家专访。

德國之聲：「张导演，您好！首先感谢您把《看上去很美》带到柏林来。您这部电影与《阳光灿烂的日子》都是根据王朔的作品改编的，请问它们在内容上有没有上下承接的关联？」

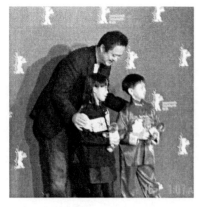

张元与小演员在柏林和观众见面

張元：「姜文十年前拍摄的《阳光灿烂的日子》，是根据王朔的小说《动物凶猛》改编的，而我的这部片子，是根据王朔的小说《看上去很美》改编的，如果要说关联，就是原着都出自王朔之手，但显然是不同的作品。」

德國之聲：「您是怎样找到这位小演员的？」

張元：「为了寻找这位小演员，可是花了我们很多时间，当时很费功夫，请我们的副导演在全北京寻找、在报纸上刊登广告，甚至还到大街上去物色。」

德國之聲：「这位小演员长得酷似王朔，互联网上称他是「小王朔」，这是您有意寻找这样的小演员，还是只是一个巧合？」

張元：「真的像吗？对我们来说，这位小演员简直就是上帝送来的礼物，当我找到他时，我才觉得这部电影可以开拍了。」

德國之聲：「这部小说的原着中有大量的心理描写，但小演员的生活年代和经历，都和小说中的人物相差很大，这对他来说，是不是难度很高？您是如何引导他的？」

張元：「要让一个年仅五岁的小孩去理解角色，恐怕挺难的，所以我需要足够的耐心，等他们入镜，五岁的小孩又不能读剧本，幼儿园的阿姨和副导演做了大量的工作，一点一点地教给他们。」

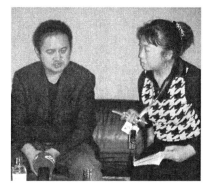

作为「德国之声」特约记者
采访张元

德國之聲：「关于原着里大量的心理活动描写，您是怎么把文字语言转换成视觉语言，来表达这方面的

内容的？」

张元：「关于这一点，很重要的就是，要找到一个新的角度，一个视像化的角度来体现。」

德國之聲：「您在这部影片里，是否也寄托了一份作为父亲的感情？据说，您女儿在影片里也扮演了一个重要的角色，她现在多大了？」

张元：「是这样的。我女儿在里面扮演南燕的角色。她今年七岁多。她妈妈就是这部影片的编剧。」

德國之聲：「影片这次在柏林公映时，我也多次到记者场和观众场进行采访，感觉反响还是很热烈的，看得出西方媒体对您还是很热情，您能解释一下原因吗？也就是说，您是透过什么方式得到欧洲观众认同的？」

张元：「在我拍一部电影的时候，我希望它不仅具有很深刻的内涵，还要容易阅读，而且电影本身还要具有幽默感。」

德國之聲：「这是一部反映儿童成长经历的影片，为什么不参加本届电影节的儿童竞赛单元呢？」

张元：「因为这虽然是反映儿童的影片，却不是给儿童看的，最主要的观众还是有共同成长经历的年轻人和成年人。」

德國之聲：「能说说这部电影的投资情况吗？」

张元：「投资商是义大利国家电影制片厂和国家电视台，还有中国中信等一些大公司。」

德國之聲：「您作为独立电影人拍摄这部影片，在国内审查时顺利吗？国内的观众们是否有机会看到？」

张元：「已经顺利通过审查了，预计今年3月份正式公映。」

德國之聲：「很多西方媒体非常关注中国电影的审查制度，您
　　是怎么看待这个问题的？」

張元：「他们关注这件事，说明了我们国家的电影审查制度确
　　实存在着问题。世界上只有中国才有审查制度，其他国家只
　　有分级制度而没有审查制度，在我看来，没有一部电影是不
　　可以放映的，任何一部电影都有它存在的价值和与观众见面
　　的权利。」

没有结果的《结果》

——访导演章明

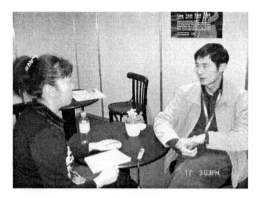

采访章明导演

中国第六代导演章明是北京电影学院导演系的教授，他的新作品《结果》，是唯一被选入第56届柏林电影节「青年论坛」单元的中国影片，这已经是他第三次作为「青年论坛」的导演出现在柏林电影节上了，前两次的影片先后是《巫山云雨》和《秘语十七小时》，虽然在柏林没有得奖，却在温哥华、釜山、新加坡等电影节上拿到很多奖项。

《结果》原名「怀孕」，为了顺利通过审查而将片名改为「结果」，实际上却用颇含深意的电影语言，向观众讲述了一个没有结果的故事：两个男人和两个女人同时寻找一个名叫李重高的男人，那两个男人为什么要急切地寻找他，影片里没有交代，而那两个年轻的女孩到处找李重高，则是因为一个共同的原因：她们肚子里都怀上了李的孩子。在海边

148

与城市奔波寻找的过程中，其中一个女孩流产了，另一个女孩却挺着肚子，在海边固守着一个希望……德国记者认为，这部影片表达的是一种毫无缘由的孤独情绪，和前两部影片一样，章明新片《结果》的外景地仍然选在水边，只不过，以前故事中的主人公面对的是滚滚长江，这回则是滔滔大海，由此可以看出，章明导演似乎对水边的拍摄情有独钟，笔者作为「德国之声」的特约记者，对章明采访就从这个问题切入。

德國之聲：「您好，章导演！您先后带到柏林的影片，我都看过了，这些影片都是在水边拍摄的，您能告诉我，您为什么对在水边拍摄有特殊的感觉吗？」

章明：「原因很简单，我童年时的日子就是在江边度过的，所以一直以来都喜欢有水的地方，有山的地方我也喜欢。」

德國之聲：「我知道您曾经是画家，现在却从事电影工作，是什么原因改变了您对专业的选择呢？」

章明：「我从小就学画画，大学时学的是油画，大学毕业后，才又学电影专业。我不认为这是改变专业，确切地说，我很早就对电影感兴趣，只是那时既没有这个条件，也没有明确的目标，直到大学毕业后，我才学了电影，在我看来，视觉上的基本感觉都是一样的，绘画的画面和电影的画面没有什么不同，不过是一个是静止的，一个是动态的。」

德國之聲：「我感觉您的电影，明显地不同于一般意义上的电影，您能具体说明区别在什么地方吗？」

章明：「我没有像一般电影一样简单地去讲故事，我的叙述方法、结构、角度都不一样，在演员的选择上，我喜欢启用非职业演员或者刚刚起步、还没有什么表演经验的演员，这样拍出来比较真实、自然。」

德國之聲：「《结果》讲述的似乎是一个很简单的怀孕故事，您想透过这个简单的故事表达什么涵义呢？」

章明：「怀孕在我们的日常生活中，确实是一件司空见惯的事，我想透过很简单的故事表达一个抽象的观念，就像影片里那个怀孕的女孩一样，她在寻找一个依靠，这个依靠是什么，是否能够找到、找到了又会如何，都需要我们去思考。我们这个时代不像过去，那时不需要寻找依靠，因为社会已经强加了一个依靠给你，每个人都有一个共同的精神领袖作为自己的依靠，而现在，这个依靠需要我们自己去寻找。」

德國之聲：「影片里不断出现的灯塔和教堂，也是在表明那个『依靠』吧？」

章明：「可以将灯塔和教堂理解成这个『依靠』的隐喻。其实它们都不是我特别寻找的，在拍摄过程中偶然发现了，就用在影片里，却对我帮助很大，它们的存在，说明它们曾经影响过很多人。」

德國之聲：「那么，贯穿整部影片的关键人物李重高自始至终都没有出场，又该怎么理解？」

章明：「我想借此表达一个观点：生活中虽然都在寻找依靠，但或许真正的依靠是找不到的，就算找到了，往往也无法依靠。我们寻找的，只是一个过程，真正的结果是没有的。」

德國之聲：「怀孕的女孩几次在海边的石崖上黏珊瑚，这里有什么寓意吗？」

章明：「那是一种内心的祈祷。因为珊瑚是生长在大海深处的海洋生物，我用它来表达女主人公内心深处的愿望。」

德國之聲：「您如何定位您的这部电影？」

章明：「它不是一部商业片，而是一部艺术片。有人说它是探索片、实验片。我认为，电影已有一百年的发展历史，从电影语言上再探索和实验，没有什么太大的意义了。」

德國之聲：「您认为，如何才能使中国电影得到进一步的发展呢？」

章明：「首先，希望政府的审查条件能宽松一些，这样肯定有利于中国电影的发展；其次，政府应该拿出切实可行的政策来支持电影工作，就像韩国那样；第三，给发行商更多的自主权，这三点都达到了，中国电影再上不去就没有道理了。」

第56届柏林电影节隆重闭幕

　　历时十天的第56届柏林电影节于2月18日晚间，在热闹非凡的气氛中落下帷幕。据统计，本届电影节有世界各地的一百二十个国家派人员来参加，截止当日，仅欧洲市场部分，就有两百五十家公司成交了六百五十部影片，并有五千六百部被纳入销售规划中。

　　颁奖典礼在晚上7点正式开始，夜幕才刚降临，参加颁奖仪式的导演、影星等嘉宾，就陆陆续续地出现在影迷的视线里，此时，波茨坦广场主会场的红色通道上亮如白昼，嘉宾们身着盛装，在影迷们狂热的呼声中优雅地踏上了红地毯。与此同时，坚守最后一班岗的各路记者们，被集中在CinemaxX电影院的三号放映大厅里，聚精会神地在大屏幕上观看现场录影，生怕错过了重要的环节。

　　在大家热切期待的目光中，各项大奖终于揭晓。中国唯一的参赛片——香港青年导演彭浩翔的《伊萨贝拉》获得了最佳音乐奖，然而，片中的音乐并非典型的中国音乐，也许是故事发生在1999年回归中国前夕的澳门，所以贯穿影片的主题歌，竟然是阿根廷风格的乐曲用葡萄牙语演唱，当时就遭到了新闻记者的质疑。对此，制片人解释说，由于香港音乐太吵闹，不适合影片的意境，《伊萨贝拉》是一部题材和观念都很开放的电影，影片不用本土音乐也很正常。不管怎么说，一枝

独秀的《伊萨贝拉》能在柏林脱颖而出，还是颇令中国观众欣慰的。

温文尔雅的韩国评委李英爱以一句标准的德语向大家问候，然后宣布了杰出艺术成就奖，并亲手将小银熊颁发给扮演《自由意志》的德国演员约根·弗格，他在这部近三小时的影片中饰演一个性格复杂、手段残忍的强奸犯。揭示变性人内心世界的丹麦影片《肥皂》，今晚可谓风光无限，一连获得两项大奖：最佳评审团银熊奖、最佳电影处女作奖。首次执导电影作品的女导演普尼尔·费舍尔·克里斯藤森，在得知自己获奖那一刻，惊喜之下大失常态，哭哭笑笑之余，还不停地猛灌矿泉水，她激动地说：「我幸福得简直就像在梦里一样！」

伊朗影片《越位》，和《肥皂》同时获得了最佳评审团银熊奖，这是用轻喜剧手法拍摄的一部反映深刻社会问题的影片，片中讲述了一群性格迥异的女球迷们在一场世界杯选拔赛中的种种表现，直接挑战伊朗「女人不能与男人一起出现在体育运动的场合」的法律规定。当晚专门为普通观众放映的午夜场结束时，已是凌晨1点多，被片中积极乐观的情绪深深感染的观众们仍不愿离座，热烈的掌声伴随着片中的音乐，有节奏地持续了很久，这是本届电影节上难得一见的场面。该片导演贾法尔·帕纳希得奖后，手捧银熊，意味深长地对记者们说：「非常遗憾，我那些活泼可爱的女球迷们不在这里，因此，我无法分享我得奖的喜悦。我要把这个奖赠送给那些争取自由平等的女性们！」此外，反响强烈的政治影片《关塔纳摩之路》

荣获最佳导演奖；反映保镖这种特殊职业所造成的心理压抑的影片《守护者》，获得了阿尔弗雷德特别奖。

和专家们预测的一样，德国影片在本次评选中收获颇丰，除了《自由意志》外，另外两项大奖也被德国电影一举抱走，他们是：主演《基本粒子》的最佳男演员莫里兹·布雷多和主演《安魂曲》的最佳女演桑德拉·乌勒。

最出人意料的是，本届电影节最高奖项的得主是玻西尼亚影片《格巴维察》，片中讲述在巴尔干战争中，一对母女的悲苦命运。该片由1974年出生于萨拉热窝的前南斯拉夫女导演亚斯米拉·兹巴尼奇执导，这是她的处女作。《格巴维察》大爆冷门，说明本届柏林电影节在打了一番商业电影的旗号之后，还是不由自主地回归到现实与政治的老路上。

柏林红白网球俱乐部为中国金花沸腾

　　2006年5月，柏林红白网球俱乐部里，德国女子网球公开联赛（号称是「红土赛」）上，中国选手频频创造奇迹。李娜战胜本届联赛中位居第四的瑞士名将施奈德，进入半决赛，只是输在了决赛门口。郑洁和晏紫的双打更进一步，在5月13日进入决赛。《柏林日报》说：「网球运动在中国刚刚开始。」

　　施奈德不愧是世界排名第九的优秀网球选手，开局就攻势凌厉且技艺纯熟，李娜虽然带有腿伤，仍顽强应战，以三盘比分2：6、7：6和7：6险胜。值得称道的是，比赛的过程中，即使在比分明显落后的时候，李娜仍不急不躁地沉稳应战，无论对方是重板抽杀还是近距离调球，李娜都不屈不挠地奋力回击，几次把握时机，反败为胜，她的球艺和球风赢得现场观众的阵阵喝彩。在第三盘的最后一局比赛中，更是稳中求胜，在观众们有节奏的「李娜！丽娜！」

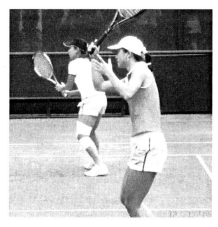

双打的两朵金花：郑洁和晏紫

的呼喊声里，李娜果然不负众望，以7：3的明显优势战胜对手，一举挺进四强。这也是她截至目前为止，第一次击败现世界排名前十的选手。

比赛才刚结束，李娜就被热情的观众们团团围住，要她签名。就在这个空档，笔者抓紧时间，对她进行了简短的采访，此时，这位二十四岁的武汉姑娘满是汗水的脸上笑靥如花，她自认为，这是她有史以来取得的最好成绩，她说，但愿以后的比赛成绩还会更好。在谈到2008年的北京奥运会时，她谦虚地笑着说：「信心还是有的，但还要听组织上的统筹安排。」当运动员取得理想的成绩时，记者往往急于知道他们的下一个目标和打算，而心理成熟的运动员，此时心里往往只想着如何打好下一场比赛，李娜也是如此。

透过这次比赛，德国观众们记住了中国姑娘李娜的名字，散场后，到处都可以听见他们评价李的声音：他们认为李娜出人意料的临场表现，证明她是一个非常了不起的网球选手。5月13日中午，李娜面对的强硬对手，是本次赛会的二号种子选手——俄罗斯名将佩特洛娃，在本届网球联赛中，佩特洛娃一直保持着不败的记录，在此前的三次交手中，李娜都以失败告终，这回的两强交锋，无论胜败，观众们都热切期待着李娜能有更出色的表现。

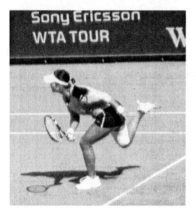

鹿一般的李娜

　　李娜苦战施奈德的同时，在分会场，1/4女子双打比赛也正紧张地进行着——另外两名中国金花郑洁和晏紫，对上西班牙选手达尼丽都和加里奎斯。郑洁和晏紫均来自四川，年龄都是二十二岁，她们取得的最佳成绩，是2004年的澳网联赛女子双打冠军。

　　对方体格健壮的两位选手，面对两名单薄的中国姑娘似乎放松了警惕，第一盘开局不到五分钟，郑洁、晏紫就轻松取胜。接下来的比赛显得异常艰难，起初，对方紧盯着腿部负伤的郑洁猛烈攻击，但郑洁毫不示弱，纵使腿上缠着厚厚的纱布，仍顽强应战，加之晏紫灵巧的配合，双方的比分一直咬得很紧，无论输赢，分数都相差无几。从两位选手前两盘比赛的失误中，记者感到，由于体力的差异，中国选手和健壮的对手在短兵相接的时候，赢球的机率很低，球不是弹出界就是不过网，明显的力不从心。不过，郑洁、晏紫的技术很全面，心理素质也很好，即使输球时也很沉着冷静，咬牙坚持，从这点看来，她们真不愧是中国最具潜力的网球运动员。由于记者心里牵挂着主场李娜的比赛，郑洁、晏紫这边的女子双打只好中途退出，等李娜那边取胜后返回双打分赛场时，比赛已经结束了。记者迎面遇上郑洁、晏紫的教练，遂不顾主办方工作人员的阻拦，上前询问比赛结果，女教练兴奋地连声说：「赢了，赢了，她们打赢了！」女子双打郑洁、晏紫经过艰苦的鏖战，也终于进入联赛四强。

　　郑洁、晏紫打进联赛八强之后，郑洁曾对西方新闻媒体介绍说：「在中国，网球运动刚刚起步，以前国内每年也会有

两到三回的网球赛，但都是不分级别的比赛，大家好像都是凭兴趣在打网球，从2002年开始，网球运动在中国才职业化起来。」

第57届柏林电影节之星光乍泄

第57届柏林电影节订于2月8日至18日举行，届时将有来自一百一十六个国家的一万九千名专业人员及三千八百位记者前来，与狂热的影迷们一起参加此届电影盛会。在1月30日的电影节新闻发布会上，柏林电影节主席狄特・高斯里克先生介绍说，电影节期间，将有一千一百部电影在不同的单元放映，其中有四百多部影片参加正式展映，欧洲市场单元就有七百多部。由此看来，本届的柏林电影节，光是规模就远远超出了以往。

德国影片只有两部：克里斯蒂安・派佐德（Christian Petzold）的《耶拉》，和斯蒂芬・鲁佐维斯基（Stefan Ruzowitzky）的《伪币制造者》（The Counterfeiters）。法国以艺术片先声夺人，开幕片《激情人生》（Lavieen rose），讲述的就是法国着名女歌手Edith Piafcong从酒吧歌手的「小麻雀」成长为世界闻名的「娱乐天后」的传奇人生，该片由杰拉德・德帕迪约主演。

美国影片与好莱坞大牌明星仍然是柏林电影节的最大看头，在美国七部入围的影片中，除了由乔治・克隆尼、麦特・戴蒙和安洁莉娜・裘莉等巨星分别主演的《德国好人》、《敌人哈勒姆》（Hallam Foe）、《边境城市》（Bordertown）等五部影片参赛之外，莎朗・史东主演的《坠入森林》（Whena

Man Falls in the Forest），以及由理查·艾瑞（Richard Eyre）执导，奥斯卡影后朱迪·丹奇和凯特·布兰切特联袂主演的《丑闻笔记》，作为参展片，也是众所瞩目的焦点。狄特·高斯里克先生强调，今年为了能更好地体现欧洲及世界各国电影艺术的大融合，避免德国电影一枝独秀，电影节有多部合拍的影片参赛，其中有阿根廷、法国、德国合拍的《其他》、德国和欧洲其他国家合拍的《再见，巴法纳》、韩国和法国合拍的《沙漠之梦》、比利时等国合拍的《艾瑞纳·帕姆》、法国和义大利合拍的《别碰斧子》，以及巴西和阿根廷合拍的《独自在家》等。

　　1988年张艺谋凭着《红高粱》敲开世界电影的大门，继而李安的《喜宴》和谢飞的《香魂女》竟然同一年在柏林双双「牵得金熊归」，到2005年顾长卫的《孔雀》获得银熊，这期间，中国电影一直是柏林电影节的宠儿。今年也不例外，近年来在中国大陆影坛迅速窜红的偶像明星范冰冰和佟大为主演的《苹果》，顺利地进入了参赛单元，同时入选的中国影片还有王全安导

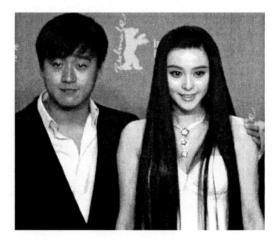

范冰冰和佟大为

演、余男主演的《图雅的婚事》，他们合作的另一部影片《惊蛰》，曾在2005年入选柏林电影节的「影片大观」单元。

值得一提的是，中国影片除了参赛单元外，由张扬导演的《叶落归根》被入选在「影片大观」单元，这是一部众星云集的喜剧影片，由着名喜剧明星赵本山、宋丹丹担纲，郭德纲、胡军、孙海英联袂主演，相信他们感染了中国几亿观众们的精湛演技，也会感染欧洲的观众。对中国观众而言，本届电影节的另一个焦点，是「青年论坛」单元的香港片《跟踪》，这是一部《暗战》、《枪火》、《龙城岁月》的编剧游乃海首次亲自执导的警匪片，着名影星梁家辉、任达华以及香港小姐徐子珊担任主演，擅长演绎警匪之间斗智、斗勇故事的杜琪峰担任监制，影片惊险地表现了任达华所饰演的刑警跟踪队队长，和梁家辉所扮演的黑社会老大之间展开的激烈较量。

本届电影节评委会主席由美国着名导演兼编剧保罗·施瑞德（Paul Schrader）担任，《美国舞男》和《出租车司机》是他的代表作。其他成员有：主演《天堂此时》的法国巴勒斯坦裔女演员西亚姆·阿巴斯（Hiam Abbass）、美国《蜘蛛侠》威廉·达福（Willem Dafoe）、《睡眠科学》的主演——墨西哥演员盖尔·加西亚·伯纳尔（Gael Garcia Bernal）、德国着名演员马里奥·阿道夫、丹麦剪辑师莫利·玛琳·斯坦斯加德，以及来自香港的电影制片人施南生女士，她和大导演徐克合作的《蜀山》、《七剑》等影片，在亚洲电影界备受瞩目。

玫瑰人生，激情序幕

　　2月8日上午，在柏林电影节的新闻发布会大厅里，本届电影节的评委会成员集体接受了媒体记者的采访。由于本届电影节有多部来自中国、韩国、日本、越南、泰国等亚洲诸多国家的各类题材的电影作品，说明近年来亚洲电影事业的发展，颇为引人注目，致使新闻发布会上，许多记者们都对亚洲题材的影片表现出浓厚的兴趣。

　　来自香港的女评委施南生女士，对此发表了自己的看法，她认为，在过去的几年里，亚洲尤其是韩国和日本的电影取得了值得肯定的成绩，出现了很多高水准的作品，题材也不再单一，亚洲电影市场的前景还是很乐观的。对于欧洲记者们对中国大陆电影审查制度的质疑，施女士表示，虽然她只是一名电影艺术的评审人员，不能对国家政策发表看法，但她相信，中国电影会越拍越好，中国电影的发行渠道也会越来越多。在法国出生、长大的巴勒斯坦裔女评委西亚姆·阿巴斯，就政治题材的影片发表看法说：「既然我们的生活中不乏政治因素，任何故事都是发生在一个政治背景之下，当然，我们影片的内容也是少不了政治的。」

　　2007年2月8日上午柏林电影节新闻发布会结束后，本届柏林电影节在法语开幕大片《玫瑰人生》激越高亢的歌声中拉开了序幕。难怪很多媒体最初都把该片翻译成「激情人生」，整

部一百四十分钟的影片，充满了女歌手Edith Piafcong那直冲云天的歌声。

该片虽然被冠为「艺术传记片」，但它独特的叙述方式和表达技巧，绝不会输给任何一部故事片。令人难以置信的是，法国青年女演员Marion Cotillard以精湛的演技和饱满的激情，塑造了一个生于法国上个世纪初、年龄跨越整整四十年的世界着名的娱乐天后，她将Edith Piafcong青年时的狂野不羁、中年时的技压群芳，以及老年时的萎靡无奈，淋漓尽致地呈现给了观众。

影片透过浮现在老年Edith Piafcong身上那时而模糊、时而清晰，时而明媚、时而老迈的影像交错闪回，让观众逐渐遵循她不寻常的生活轨迹，走进了她的内心。Edith Piafcong有着从小在妓院、马戏团等下层社会生活的经历，未成名时，出于生活所迫，以街头卖唱为生，在卖唱过程中偶然遇到回家乡探亲的夜总会老板并被赏识，从此得到一个新的演唱舞台，并迅速唱出了名声，当时被誉为「天边的云雀」。

早年特殊的生活背景，使这位娱乐天后即使在成名后，也改不掉姿态不雅、高声叫骂、酗酒，甚至吸毒的恶习，但这一切并未影响她内心对艺术的真诚追求和全身心地奉献。为了不辜负观众的热烈掌声，Edith Piafcong几次强挺着孱弱的身体，用毒针做强心剂，呕心沥血地一路高歌，最后终于倒在令她依依难舍的舞台上。那位对她有着知遇之恩，并从此改变了她一生的夜总会老板，就是曾经演出着名影片《绿卡》的法国大鼻子演员杰拉尔·德帕迪约。杰拉尔·德帕迪约在这部影片里一

改他惯有的长头发的不羁造型，饰演一位西装革履、头发齐整的儒雅绅士。可惜的是，这位绅士苦心扶植的Edith Piafcong才刚露头角，这位恩人就突然去世了。

Edith Piafcong的「玫瑰人生」铺满了荆棘和心酸，虽然获得了演艺生涯的巨大成功，但一生都被一个挚爱的名字困扰着。她忆想中那个名叫马赛的英俊青年，在拳击场上所向披靡、赛场下陪她到高级餐厅用餐、和她在洒满玫瑰花瓣的豪华大厅共舞，为她讲述他妻子和孩子的趣事。但这个令她念念不忘的名字，始终没有人知道他是谁。直到晚年，Edith Piafcong的意识里才浮现出年轻时，她那年幼、漂亮的儿子马赛死于非命，而此时的天后Edith Piafcong已经吸毒成瘾，形同朽木。影片演到这里，观众席上一片唏嘘，直到字幕在Edith Piafcong高亢的歌声中浮出，观众仍久久不愿离去。

无奈婚事烂苹果

——简评第57届柏林电影节上的中国影片

本届柏林电影节上公映的中国影片，和去年中国电影集体失声的状况相比，可谓风光无限。尤其是王全安导演，并由他的固定女主角余男主演的《图雅的婚事》，击败了强劲的对手——英国女歌手玛丽安娜・费思富尔主演的《伊琳娜・帕姆》，一举夺得评委会金熊大奖，更是令中国电影界为之振奋。

《图雅的婚事》是王全安和余男的第二次合作，两年前他们也曾带着影片《惊蛰》于柏林亮相，却反应平平。这回他们的巨大成功，可谓打了一场漂亮的翻身仗。这部影片真实地反映了中国内蒙牧民的生活和情感。图雅是一位倔强而又重感情的蒙古族妇女，丈夫巴特尔因打井受伤而落下终生残疾，善良的巴特尔为了不让图雅增加生活负担，向图雅提出了离婚。在办理离婚手续时，图雅坚定地表示，巴特尔离婚后仍然和图雅一起生活，而图雅再婚的唯一要求就是，男方要接纳巴特尔，并和图雅一起照顾他。虽然前来求婚的男人一波接着一波，但都没有人愿意照顾巴特尔。靠打石油起家的宝力尔，和巴特尔是小时候的伙伴，从小就暗恋图雅，多年来一直对图雅念念不忘，他向图雅求婚并接受了图雅的要求。可是，当他把图雅和孩子接到城里的当天，却将巴特尔送进了高级养老院。巴特尔

失去了挚爱的妻儿，万念俱灰，他难以忍受对图雅和孩子的强烈思念，企图割腕自杀，幸亏图雅得知消息，及时赶了回来。放不下巴特尔的图雅，决定不再离开巴特尔和他们干旱的草原牧场。最后，图雅接受了她曾在大雪地里救起的森哥的求婚，然而在婚礼的高潮，看上去皆大欢喜的结局，再一次被酒醉的巴特尔和森哥的大打出手击得粉碎，一身盛装的图雅，独自关在新房里流下了无奈、心酸的泪水⋯⋯

该片以内蒙草原为背景，表现出草原女人在情感和现实生活的漩涡中痛苦的挣扎，影片除了讲述一个感人至深的故事之外，还展现了由于过度开发，已经沙化的内蒙大草原的苍凉，在如泣如诉的马头琴乐曲的背景音乐中，影片里的人物命运，使观众为之潸然泪下。同时令人感叹的是，在艰难生存条件下的各种复杂感情的纠缠交织中，爱情，真是一件可望而不可及的奢侈品。《图雅的婚事》充满了人文关怀，该片一举赢得金熊，实乃众望所归。此外，值得一提的是，影片中除了扮演图雅的余男是专业演员，其他都是当地牧民的本色演出。王全安坦陈，除了影片本身能够打动人之

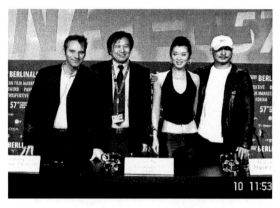

《图雅的婚事》主创人员

外，余男罕见的表演才情也值得肯定；德国摄影师精湛的摄影技术，亦为该片赢得了评委的青睐。

在《图雅的婚事》的光环衬托下，中国另一部影片《苹果》可就太不尽人意了。这部由国内当红青春偶像范冰冰、佟大为以及香港红星梁家辉领衔主演的《苹果》，在电影节上才刚亮相，就遭到德国媒体铺天盖地的批评。《苹果》的惨败，除了影片本身格调低俗、演员表演乏味之外，临上映前，发行商不懂得柏林电影节的运作程序，而自作聪明的更换了拷贝版本，将自己陷入一个尴尬的境地。为了投欧洲观众所好，他们擅自把国内电影局通过的合法版本，更换成未加删减的激情版，因为来不及制作英文和德文字幕，违反了电影节的参赛规定，而他们这一做法本身，又违反了中国电影的审查制度，最终弄得两边都不讨好。在新闻发布会上，尽管该片投资人方励先生一再恳求各路媒体网开一面，不要再追问更换版本的问题，希望大家多多美言等等，但从后来媒体的客观评价看来，显然这张同情票并没有投给他。最不买帐的还是观众们，他们认为影片中的激情，和剧情的关联并不大，如果只是单纯偏爱这方面的内容，还不如去看色情电影来得痛快。更有西方记者明确地质疑影片中所表现的乌七八糟的北京，和生活在北京的乌七八糟人群的真实性，面对这样的提问，导演李玉辩白说：「大家不要以为，我在影片中表现了一个乱糟糟的故事，其实打开网路，每天都会发生比这还乱的故事。」听了她的话，我终于明白《苹果》何以成为一颗当之无愧的烂苹果了。

　　虽然《苹果》是一部失败的参赛片，但范冰冰在影片中的表演，还是有值得肯定之处的，梁家辉的演技也颇令人称道。在该片中，梁家辉甚至不惜再次在银幕上展现自己性感的屁股。梁家辉所扮演的洗脚城老板，趁范冰冰扮演的洗脚妹刘苹果熟睡之际，强奸了她，而且整个过程毫无遮拦。导演李玉不知出于什么目的和心态，在范冰冰被梁家辉强奸之前，还有很长一段和丈夫佟大为在卫生间洗澡时的做爱戏，这段戏似乎只为了给范冰冰肚里怀的孩子找个归属。十几年前梁家辉在法国著名的影片《情人》里的精彩演出，可以说迷倒了一大群东、西方的女影迷，因为在《情人》中，他和法国女孩的赤裸相向是出自内心的深爱，他那裸露的玉臀也艺术得令人惊叹，可惜这回却裸得淫荡、下流。范冰冰在这部影片里本色演出一个和丈夫一起从农村到京城谋生的洗脚妹，她为人洗脚、搓脚、按摩，还酗酒，被老板强奸、被老公打骂、被奸怀孕、生子哺乳，又到老板家里，给自己生的儿子做奶妈……可以看出范冰冰付出了很大的努力，只可惜运气不佳，没有选对导演，更没有选对搭档。导演李玉，只拍过为数寥寥的两、三部非主流电影，曾看过她一部女同性恋题材的影片，当时只是觉得片子拍得过于浅显和直白，没有看完，而这部《苹果》里则暴露了她新的弱点：浮躁和愚昧。影片中充斥着交换性伴侣、强奸、讹诈、卖儿卖妻等情节，没有什么立意和主题，不知导演究竟要表现什么。至于佟大为，他所扮演的自农村进城的打工仔，从头到脚都显露出北京小痞子的玩世不恭，根本就没有入戏。德国媒体毫不客气地评价该片是「迷失和被出卖的苹果」。更有

对北京怀有好感的德国观众痛心地说：「千万别告诉我这就是北京，因为我看到的北京，不是影片中的样子。」

由张扬导演，中国喜剧明星赵本山主演的《落叶归根》，是本届电影节上的又一亮点。赵本山在片中饰演一位把死去的同伴背回家乡的民工，影片讲的是在他原始的运尸过程中所遭遇到的令人啼笑皆非的故事。这是一部争议性很大的影片，说它好的人认为，该片深刻地揭露了中国当今社会的阴暗面，无情地抨击了现实生活中的丑恶现象，同时还劝人向善，鼓励人们积极乐观地面对生活中的磨难。持另一种观点的观众则认为，这是一部全然不顾文化背景，违反风俗、违反伦理道德的影片，把背死尸跋山涉水地归乡、盲流、打劫、卖血这些阴暗面，当作中国的社会现实，把极端的事情视为普遍现象并展示在欧洲观众们的眼前，是人为地误导西方人对中国的认识。导演带这种片子来参展，不外乎有意投欧洲观众所好，哗众取宠。就算它有一些积极因素，但主要内容却是大夏天，众目睽睽之下，行几千里路只为了背死尸回家，任何一个文明国家都不会允许如此愚昧、有违人性的荒唐事发生。况且中国人的传统观念自古就是「人死为大，入土为安」，像片中赵本山把同伴的尸体一会儿放进车轮里滚动，一会儿又把他塞进水泥管道中，甚至把他做成稻草人……这些做法，戏谑的成分太重，让人感觉不到生者对死者最起码的尊重。尽管观众对《落叶归根》有所争议，这部影片还是获得了柏林影展独立影评人（全景单元）最佳电影奖。

《苹果》败走柏林

——电影节与范冰冰一席谈

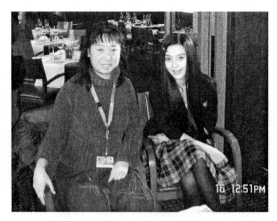

采访范冰冰

几年前，琼瑶的《还珠格格》一夜之间捧红了无数偶像明星，其中有扮演格格的大眼睛赵薇、大鼻子林心如，还有扮演皇子和公子的苏有朋和周杰，就连小丫环金锁的扮演者范冰冰，如今也成了目前国内最当红的小花旦之一，虽然有关范冰冰的负面新闻层出不穷，观众们对范冰冰的演技也颇有微词，但这些都遮不住她美丽外表下的大红大紫。此次随《苹果》一片现身柏林，更是令身在柏林的粉丝们为她兴奋不已。

在本届的柏林电影节上，和荣获金熊殊荣的《图雅的婚事》截然相反的是，《苹果》（后来被译作《迷失在北京》）无情地遭遇了滑铁卢，该片荒唐的内容和导演的拙劣拍摄于

法，以及临上映前一天，制片商弃巧成拙的偷换版本事件，都为《苹果》的惨败涂上浓重的一笔。再加上男主演佟大为的不入戏，使这部片子想不输都难。这颗「苹果」虽然从心里往外透着糜烂，因为有范冰冰和梁家辉的不俗表现，使它的表皮看上去还算光鲜。梁家辉不愧是老牌明星，不用说话，那双小眼睛里藏的都是戏，再加上他肯牺牲形象，不惜再一次在银幕上展现自己性感的屁股。范冰冰的演技如何，姑且不去评判，她在这部影片里付出了很大的努力，只可惜运气不佳，没选对导演，更没选对搭档。在电影节上遇到范冰冰时，我很随意地问了她几个问题，她颇为得体地回答了我。

问：影片里刘苹果这个角色，你塑造起来有难度吗？

答：应该说没有，我觉得作为演员，不管扮演什么角色，只要走进角色的内心，了解他，演起来就不难。

问：很多西方观众没有到过北京，希望从反映北京的影片里了解这个中国大都市，你觉得这部影片中所展示的北京，真实度有多大？

答：这部影片中所展示的北京，百分之八十五是真实的吧。虽然我们希望能展示给观众们一个百分之百的北京，但一部影片里要表达的东西太多了，要考虑时间和内容，还有音乐及角色的性格等等原因，要把想表达的东西百分之百地呈现出来，是不可能的，能表达百分之八十五就已经不容易了。

问：这个角色打动你的地方是什么？

答：是自农村进城打工的这群人的经历。中国的经济发展得很

快，很多人的精神世界跟不上经济的发展，就会感到很迷茫。以往到国际上参展的影片，大多是武打片和关于落后农村题材的，这部影片虽然也是反映社会中弱势群体的故事，但故事却发生在北京这个大城市里。

问：对于中国评价你们八十年代出生的这代人是迷茫的一代，你怎么看？

答：不光是八十年代，哪个年代的年轻人都会迷失吧，长大就好了，就不会有这种感觉了。

问：前一段时间，国内对某些大牌影星在拍戏过程中大量使用替身争议很大，你怎么看待这个问题？

答：我觉得替身能不用还是不用，因为有些戏虽然没有对白，但还是需要用肢体语言来表达的，用替身就不能准确地表达我所要表达的东西，当然，每个演员的表演都有一个底线，这个底线我也有，假如超出了底线我无法做到的，也只好用替身。

问：在《苹果》这部影片里，你和两位男演员也有激情演出，你用替身了吗？

答：激情演出我没有用替身，和佟大为在卫生间洗澡时做爱那段，就是我和佟大为自己演的，当时只有摄影师一个人在场，连灯光师都没有，麦克是贴在卫生间的天花板上的。当时佟大为很保护我，拍到我的时候，他都尽量用自己裸露的后背和屁股挡住我，生活中我们是好朋友，我挺感激他的。这部影片里，我还是在一个地方用了替身，就是给孩子喂奶那个镜头，因为我（没有奶水）实在做不到。

　　该片电影节上放映后，德国媒体一片嘘声，导演李玉在接受电视台采访时谈到面对如潮恶评的感受时说，承受不同的评价声音，是一个导演必须应该具备的心理素质。她的心理素质倒是具备了，只可惜了投资商那白花花的一千两百万人民币。至于主演范冰冰，她还年轻，她的路还很长，凭她的天资和努力，相信美丽的她定会超越自我星途坦荡的。

苦涩的性爱

——评柏林电影节获奖影片《左右》

在第58届柏林电影节上，中国大陆唯一一部参赛片《左右》，出乎意料地获得了最佳编剧银熊奖，一时间，这部反映中国当代社会伦理、亲情、爱情等敏感问题的影片，成了此地中国人之间的热门话题。

影片根据发生在中国四川的一个真实故事改编：一对中年夫妇离异多年，五岁的女儿一直和再婚的母亲一起生活，继父对小女孩视如己出，一家三口平静而满足地生活着。女孩的生父是建筑商，也已和年轻、新潮的空姐组成了新的家庭，这位空姐正计划生一个自己的孩子。但天有不测风云，此时，常发高烧的小女孩被医院诊断出罹患白血病，孩子的病情将已失去联系多年的亲生父母又纠缠在一起，纵使生父投掷了成捆的钞票，养父也倾注了无尽的心血，还是控制不了孩子的病情。当母亲从医生的口里得知，如果用亲生手足的脐带血，还有救治的希望时，母亲刻不容缓地找到孩子的生父，为了挽救女儿的生命，执意要与他再生一个孩子。两对夫妻，四个成人，在小女孩求生的目光注视下，克服了重重心理上和感情上的障碍，在医生的监护下，经历了一次又一次人工授精的痛苦和失败，直到被医院告知，他们再也不适合做这种手术。救女心切

的母亲百般无奈，选择瞒着深爱她们母女的丈夫，和前夫睡到了同一张床上。而她的前夫，面对现任娇妻盼子心切的焦虑和前任妻子救治亲生女儿的最后一丝希望，陷入了左右为难的境地……

那位母亲和前夫发生肉体关系后回到家里，当影片在她茫然游离的目光中结束的时候，走出电影院的观众们感到，这个故事似乎并没有讲完，围绕着这个婴儿是否应该降生，降生之后，两个家庭该何去何从等一连串的社会问题，不禁和剧中人一样，左右为难起来。

这部影片的导演是第六代的领军人王小帅，他曾以他所拍摄的青春题材影片著称，多次获得国际电影节大奖的《十七岁的单车》和《青红》，就是出自他的指挥棒下。与以往不同的是，《左右》关注的是当代中年人的生活状态，在这部影片里，中年的王小帅，把中年人面对生活危机和压力时的内心挣扎诠释得淋漓尽致。王小帅坦陈，他着重挖掘的是表面故事的戏剧张力、煽情背后所隐藏的残酷现实，与在拯救孩子生命的过程中，四个中年人所必须做出的选择和牺牲，以及必须背负的责任和道德等沉重的包袱，而不是仅仅满足于博取观众廉价的眼泪。

在记者招待会上，王小帅还就北京的西方化和中国古老文明之间的关系侃侃而谈，他认为，中国是一个飞速发展的国家，很多传统的东西已经进入了历史课本，新的变化已经渗透到我们的日常生活里，各方面与国际的合作和接轨，使中国人的思维方式也更加国际化，目前中国现代化的东西要远远超越

传统的。所以他在《左右》这部电影里所讲述的故事，虽然发生在中国，但他认为，这是一个完全国际化的故事，因为生活中这种突如其来的变故，可以发生在任何国家、任何人身上。在这个故事里，他要表达的一个理想境界就是，当人们遭遇任何一种灾难、任何一种困境，互相不理解，甚至互相欺骗的时候，必须用更多的理性和宽容去化解、去超越，最后升华为一种爱。如果有爱，一切都会好转。

　　除了沉重的内容和戏剧性冲突之外，影片里不断出现的性爱情节，也是颇受争议的话题之一，因为这里所表现的性爱，是很理智、很冷静，甚至毫无快感的，原本男女之间很美好、很享受的事，在影片里却变成了完全是为了另一种目的而不得不从事的一种苦涩、无奈的活动，这种苦涩性爱的后果，更将导致另一个苦涩生命的诞生，这个幼小的生命虽然肩负救治姐姐的重任来到人世，但之后的归属以及即将面临的一连串难以想像的社会伦理等难题，必将导致两个家庭间新一轮的矛盾、冲突。所以，上床不是目的，上床之后所要面对的生活才是难题。影片在前夫、前妻无奈地上床之后结束了，然而他们各自的生活似乎才刚刚开始……

第58届柏林电影节获奖影片简介

　　第58届柏林电影节于2008年2月16日晚间落下帷幕，在二十二部影片激烈地角逐和评委们紧张的评选中，每个奖项终于各归其主。

　　巴西电影《菁英部队》获得本届最佳影片金熊奖，影片中讲的是里约特区宪兵菁英部队反毒作战的故事，该片由José Padilha执导，制作成本耗资四百一十万欧元，打破了巴西电影史的记录。据有关媒体介绍，这部影片因为内容敏感、暴力，发行前曾一度遭到巴西警方的阻止，而影片的拍摄过程也是一波三折，包括技术人员被绑架、拍摄枪枝被盗，以及扮演菁英部队的演员在体验生活时，受不了真正菁英部队成员的魔鬼训练而辞演等等，都为这部影片蒙上了一层神秘又不同寻常的色彩，更加吸引人们一睹为快。评审团大奖银熊奖的获得者是美国的《标准流程》，该片的导演Errol Morris被电影界称作「当之无愧的美国纪录片大师」，他执导的很多纪录片，都成为纪录片史的经典之作，包括他执导的《战争迷雾》，曾经获得奥斯卡金像奖。《标准流程》用了一个技术性的片名，透过对巴格达附近Abu Ghraib监狱人权丑闻的调查，真实地记录并揭露了战争的恐怖，以及卷入战争中人性的扭曲与丑陋，片中所披露的大量内幕，揭示了所谓「反恐战争」背后不可告人的秘密。片中涉及的「虐囚事件」，更让人切实地感受到战争的

荒谬。媒体呼声很高的美国大片《血色黑金》，在获得最佳导演银熊奖的同时，还荣获音乐杰出艺术成就银熊奖，影片中的故事改编自美国社会派作家厄普顿·辛克莱于1927年发表的小说《石油！》，以沃伦·G·哈丁执政时期的「蒂波特山油田丑闻」为背景，立足于德克萨斯州，辛辣无情地揭露了美国石油大亨普莱恩维尔在资本积累的过程中贪婪而罪恶的一生。导演是大名鼎鼎的保罗·托马斯·安德森，在2000年的柏林电影节上，张艺谋导演、章子怡的成名作《我的父亲母亲》，就败给了他所执导的《木棉花》。《左右》是中国大陆今年唯一送选的影片，获得最佳编剧银熊奖，这个故事是王小帅根据发生在成都的一个真实事件改编的，故事讲的是一对离异再婚的夫妇，为了挽救不幸身患白血病的女儿，在社会舆论、道德压力、亲情伦理的选择中，不由自主地陷入了左右为难而又无奈、尴尬的境地。2001年，王小帅就曾以电影《十七岁的单车》扬名柏林，这次牵熊，可说是「熊牵二度」。最佳男演员银熊奖得主，是在伊朗影片《麻雀之歌》里饰演男主角的瑞扎·纳基。瑞扎·纳基在影片里扮演一位鸵鸟养殖厂的工人Karim，虽然居住在伊朗的一个小山村里，却乐天知命、安于现状。某日他突然被解雇，从此不得不改变生活方式，为了谋生，在被迫远走他乡的过程中，他身上又发生了一连串对他产生影响的事件……英国演员莎莉·霍金斯凭着影片《无忧无虑》里的上乘表现，捧走了最佳女演员银熊奖，该片由英国著名导演迈克·李执导，李导演在这部影片里一改以往深沉晦涩的拍摄风格，成功地塑造了一个生性随意又其貌不扬，却乐观

开朗的小学女教师的形象，在短短一个多小时的放映时间里，观众们和剧中人一样，对她由最初侧目相向到发自内心地喜爱，直至在她的影响下发出爽朗的笑声。

本届终身成就奖的殊荣，由义大利八十五岁高龄的导演弗朗西斯科·罗西获得。除此之外，日本影片《公园和爱的旅馆》获得最佳电影处女作奖，墨西哥影片《太浩湖》获得阿尔弗莱德奖（敢斗奖），罗马尼亚短片《游泳的好日子》和印度短片《纠缠》，分别获得最佳短片的金熊奖和银熊奖。

从柏林电影节看中国新锐电影的误区

　　一年一度的世界电影艺术盛宴——柏林国际电影节又要鸣锣登场了。每年的2月中下旬，历时十天的电影盛会，都会令热爱艺术的德国人兴奋万分，许多观众都是从外地甚至是从其他国家赶来的。上个世纪末，中国电影一直是这场盛会的重头戏，但近年来，西方观众对中国电影已不似以往的热情，这里头的因素虽然错综复杂，但总的来说，还是和近年来中国电影工作者对艺术的态度和拍摄理念脱离不了关系。

　　自上个世纪的八十年代末，中国电影以《红高粱》敲开了柏林电影节的大门开始，连续十几年，中国电影一直在柏林电影节上占有一定的地位。同时，《红高粱》也为张艺谋、姜文、巩俐后来的艺术生涯奠定了坚实的基础。紧接着又有谢飞的《本命年》和《香魂女》，连续两年分别在柏林获得金、银熊大奖，李少红带着王志文、王姬，以《红粉》一片捧回银熊，接下来又有王小帅、贾障柯、章子怡、孙周、孙红雷在柏林被认可。难怪行内人都说：「柏林是中国电影的福地。」如此一来，难免给人这样的假象：这里似乎机会遍地，容易让新面孔一夜成名。于是，近几年就有一些号称中国的新锐电影，不断地涌向柏林，有相当一部分影片是在国内未通过审查而从地下流入柏林的，他们试图借助柏林电影节的认可，为自己打开通往世界的大门。电影节的参展影片不乏优秀之作，比如

2003年参加「影片大观」单元的《男人四十》和「青年论坛」的《卡拉是条狗》，2004年的香港影片《忘不了》和李雪健主演的《云在南方》。然而纵观这些影片，我最大的感触就是，来到柏林的某类中国的新锐电影工作者，在参展中已不知不觉地走进了误区。

误区1：急功近利，把柏林电影节当作名利场，他们千里迢迢地把电影带到柏林来，不是着眼于和来自世界各地的同行们进行交流和探讨，而是为了获奖，或者为片子找买主，反之就打道回府，和这样一个电影工作者之间、电影工作者和观众之间近距离交流得失、取长补短的绝佳机会硬生生地错过。我曾经问过一位来自国内的新锐电影制作人士，他在电影节上都观赏了什么电影。他回答：「我没时间看电影，也不爱看电影，我这次到柏林，是推广新片的！」这时我才明白，原来竟然还有这样一些根本不爱看电影的电影制作人，不去了解世界电影的发展趋势，就不会知道自己究竟好在哪里、差在哪里，找不出差距，要如何发展？他们平时口口声声的「热爱电影事业，发展中国电影」的说词，岂不就成了叶公好龙之举了吗？

误区2：自言自语、自鸣得意。这类电影人故意拍一些晦涩难懂的东西来显示个性，似乎别人看不懂，就足以证明自己水平高；用繁复的拍摄手法来诠释简单的情节，或者故意把观众当弱智，明明一目了然的事，却要不厌其烦地反复强调，加以苍白的对话、破败的场景、摇晃不定的镜头，还有演员呆滞的目光和木然的表情，都足以将影片创作者肤浅的功底暴

露无遗。曾经问过拍摄这样一部电影的新锐导演何以如此，得到的回答是：「无论别人如何评价，这是我自己的电影，我想透过拍摄这部影片来证明我自己！」话虽然说得铿锵有理、个性十足，但可别忘了，电影是大众的艺术，你的影片如果不是为大家拍的，而只是为了证明你自己，那么真的没必要千里迢迢地飞到柏林来；足不出户地站在自家穿衣镜前，随心所欲地展示自己，然后拍拍巴掌，为自己鼓鼓劲、叫声好，这样的证明就足够了。无论做什么事，失败往往是累积经验、总结自己的过程，拍电影也是一样，不怕你水平低，只怕你明明是水平低，硬是不承认，还自鸣得意地认为是曲高和寡，甚至自己编造（或者臆想？）新闻来蒙蔽国内的观众，说什么自己的作品已经震惊柏林、引起欧洲媒体的广泛关注、德国观众争相要签名并拥吻……然而据我所知，这部电影看跑了近八成的观众，新闻发布会上根本看不到西方记者，五个中国记者中还有两人提前退场，其中一个就是本人。如果中国电影工作者不走出自恋的误区，走向世界的大门即使已经向你敞开，也会在你还未来得及饱览美景时倏然关闭。到那时，你孤零零地站在宽广的舞台上，竟无人喝彩，任凭你自己已经拍疼了巴掌。

误区3：盲目追求另类、怪异，透过感官刺激，置观众于惊悚之中。李少红的近作《恋爱中的宝贝》，一如她以往的萎靡颓废风格，却少了唯美的画面，代之而来的是神经兮兮的诡秘，还有「吓你没商量」的开膛破肚的自杀镜头，然后是周迅扮演的「神经病宝贝」死后出窍的灵魂。李少红透过这部电

影，试图说服观众理解精神病患的内心世界，她甚至还让男主人公认可「精神病宝贝」内心世界如何如何地美好，美好得与现代生活格格不入。我不禁想起孟子说过的话：「尔非鱼，安知鱼之乐？」你又不是精神病患，你怎么知道他们的内心世界是怎样的？而观众们也不是精神病患，何以引导他们接近并接纳那个癫狂而不可理喻的世界？连大导演李少红都玩起了新锐电影，而且还不屑于挖掘千千万万正常人的内心，偏偏要以那个陷入恋爱中的「精神病宝贝」的故事来另类演绎。当一些德国观众们看过《恋爱中的宝贝》后，了解到李少红为何许人时，都不可思议地说：「还以为她是个二十多岁的小丫头，谁能想到她竟然五十出头呢！」国内的记者还对这段评价津津乐道，莫非他们没听出来，这里有对李大导演江郎才尽、晚节难保的惋惜和喟叹吗？

误区4：为获奖而获奖，不在影片的艺术价值上下功夫，更无心加强自身的艺术修养，而是费尽心机地揣摩评委的喜好，甚至不惜雇用西方人士加盟拍摄，也许西方人更了解柏林电影节的口味，哪怕他们摄取自己感兴趣的镜头，极尽渲染中国的贫困、愚昧之能事，虽然不能代表真正的中国，西方人却喜欢，哪怕这样的电影，大大地伤害了中国人的感情。柏林电影节曾经厚待过经张艺谋精心装扮过的红棉袄、抿裆裤的村姑形象，如今冷落了追随而至的村姐村妹们，也在情理之中。世界电影早已多元化，无论是评委还是观众，要关注的题材可谓数不胜数，谁还有耐心专注于中国西北农村的大棉袄、二棉裤，外加烟袋锅、破土炕？

误区5：疯狂自恋，难以自拔。本已是年过半百的年龄，却偏要以风骚狐媚的形象示人，一颦一笑都透露出和岁月抗争到底的顽强与无奈。在本届电影节的参展单元，刘晓庆送来了她的复出作品之一《春花开》，影片向观众叙述了一个海市蜃楼般的故事：一个徐娘半老、风韵逼人的个体塑料花加工厂的老板娘，同时被两个二十多岁的小伙子神魂颠倒地爱着，一个是帅气朴实的工艺员，另一个则是风流潇洒的大学毕业生，大学生不但会制造浪漫，还会在很多人面前，对老板娘吟诵海子的爱情诗，刘晓庆饰演的春花老板娘那颗五十好几的秋心，竟被这等小儿科的追求把戏深深打动，继而以身相许，最后导致两个年轻人为了得到她而自杀、而血拼、而逃亡……与其说，是刘晓庆成就了这部令人难以置信的电影，倒不如说，是这部电影再次带她圆了一个青春不老的美梦。然而，不管你的心态多么年轻，不管你多么蔑视衰老，观众们眼里的事实却是，在无敌的岁月面前，青春和美貌是那样的不堪一击。我相信，以刘晓庆的个人魅力，如果能走出「永保青春」的误区，不再扭捏作态，而是大大方方地向观众展示真实的自我，公允地说，她还不失为一代名优。

事实证明，幸运女神总是眷顾那些对艺术执着追求和奉献的人，作为中国的电影工作者，如果抛开艺术价值和观赏价值，单纯地靠揣度某些西方评委们的口味来制作他的电影，即使侥幸获奖，这种投机心态之下所做出来的电影，又会有多长的生命力？结果往往会随着电影节一时的喧嚣而沉没，以后再也不会有人想起它。别忘了，电影毕竟是拍给观众们看的，而

不是拍给自己看的，当然更不是拍给评委们看的，失去了观众也就失去了市场。不要一味地强调自我而忽视了观众，更不能为了投合评委，最终连自己都找不到了。

少女情怀总是诗

——专访《诺玛的十七岁》主演李敏

　　若不是张家瑞导演介绍，我还真没有看出，坐在身旁这位闪着一双纯真大眼睛的女孩，就是《诺玛的十七岁》的主演，在我和剧组人员闲谈的时候，李敏就像是一个听话的乖女孩，静静地站在一旁，从不插嘴。这部影片表现的是，十七岁的哈尼族少女诺玛对爱情的向往和对未来的憧憬。这部影片节奏舒缓、情节温馨，对白不多，但有很多心理活动的描写。李敏目前只是云南红河县中学的高一学生，虽然也是哈尼族女孩，但由于从小受普通话教育，几乎不会讲纯正的哈尼话了，为了更准确地把握这个角色，电影拍摄前，她又接受了专门的哈尼语训练。

　　「你们哈尼族的女孩在出嫁前都另有情人，你有吗？」她腼腆地笑着，摇了摇头说：「我还小呢。」「那你怎么把握影片中诺玛的初恋感觉呢？」我又问。她说：「导演教我呀，照他教的演就是了。」当我问她拍电影有没有影响到功课时，她不无自豪地回答：「没有啦，老师给我补课的，上学期的期末考试，我考了第五名。」

　　据说当初挑选饰演诺玛的演员时，李敏是从一千五百名候选女孩中脱颖而出的。在云南农村体验生活时，这位在家里

深受父母宠爱的独生女，学和泥、学插秧，样样不差，虽然吃了不少苦，却从未抱怨过一声，用她自己的话说：「拍电影就是苦中有乐的事。」当我问她对德国的印象时，李敏的笑容一下子明快起来，只听她脆生生地说：「我太喜欢德国了，一下飞机我就感觉到，这里真安静啊，冬天的德国虽然安静却不凄凉，而是让人感到那么安然的宁静、那么温馨……还有就是文化的感觉。柏林的观众们对电影的热情和对艺术的尊重，也让人感动。」听了「花季女孩」诗一般的语言，我忍不住问道：「你在学校里最喜爱什么课？」她头一歪，调皮地回答：「当然是作文了！」怪不得。我想，如果回国后，语文老师让她写柏林电影节观感之类的作文，李敏一定有上乘的表现。

精彩女人柏林畅谈精彩人生

　　台湾着名女导演张艾嘉自导自演的影片《二十、三十、四十》，是第54届柏林电影节上唯一一部入闱参赛单元的华语影片，该片在电影节结束的前一天下午新闻场放映时，出现了严重的放映失误，影片的拷贝不知为何被搞错了顺序，在开场后不久就出现了片尾的字幕，部分观众一边抱怨片子太短一边退场，而坚持留下来的人，虽然有幸能够继续欣赏，但剧情却颠三倒四地完全乱了套，这就直接影响了紧接下来的新闻发布会的效果，导致许多不明就里的西方记者们缺席。然而，这一切并未影响到张艾嘉、刘若英和李心洁这三位女主演的情绪，她们和与会的记者们畅谈了对角色、对不同年龄阶段女人的看法和理解，独到的见解透着聪慧女人的睿智与幽默，令人感到，这三位分属不同年龄阶段的女主演在生活中，与她们在银幕上塑造的角色一样出色。

　　这是一部由女人拍摄并制作的关于女人的电影。张艾嘉导演强调，影片虽然看上去是塑造了二十岁、三十岁、四十岁不同年龄阶段的三个女人，但也可以理解成是同一个女人的三个年龄阶段。影片细腻地道出了女人二十岁时的迷惘和困惑、三十岁时的无从选择，和四十岁时的失落与不安。二十岁的女人确切地说还是女孩，周身散发着青春的气息，快乐和忧伤都是那么直截了当，却不知道事业在哪里、感情为何物，甚至连

自己是同性恋还是异性恋都搞不清楚，总想把不明白的事弄明白，奔来跑去，结果收获的却仍是迷惑；三十岁的女人虽然有一份安身立命的事业，明明白白地知道自己的感情需求，却又在感情上得不到满足，身边虽然不乏苦苦相追的男人，却又为他们都不是自己的「那一个」而深深地苦恼、郁闷；四十岁的女人终于成熟了，也什么都拥有了，但是忽然有一天发现，她所苦心经营的一切，顷刻间又会失去，孩子大了会离开你，去寻找自己的生活，丈夫虽然人还在你身边，心却不知游离到哪个年轻的女人身上，女人耗尽毕生情感所寻求的东西，终究是美梦一场。到了四十岁，女人终于可以清楚地对自己说：你必须开始面对你自己，因为你已经没有太多的时间再一次又一次地尝试，到头来，拯救女人的还是女人自己。

有趣的是，这三段女人的故事，就是由她们的扮演者自己撰写的，二十七岁的李心洁说：「本来以为自己演自己很容易，但拍摄时才发现很难，因为我写的是七年前的自己，一个人平时是不会特别关注自己的言谈举止的，实际上，我几乎忘了那时的自己是什么样子，好在张导演在我十八岁的时候就认识我，她能帮我一起回忆起来，所以说，这个角色是她带领我完成的，真的要谢谢她。」而撰写三十岁的刘若英却说：「我在写的时候，就觉得那不是真实的自己，而是我的梦想，但演起来又觉得那个人还是我，是理想化的自己。有些情节甚至是反着来的，在影片里，我把自己写得非常时尚，被很多男性朋友包围着，然而实际生活中，我是没有那么多男性朋友的，所以我越演就越过瘾；过去穿窄裙、高跟鞋还有低胸的衣服，对

我来说是件很恐怖的事，但从演这个角色开始，我的高跟鞋就越买越多了，我终于认识到，原来我是一个这么性感、迷人的女人。」她的话引起一片喝彩。

这时，张艾嘉笑着说：「拍这部电影，让我意识到，认识她们两个很久，真是一件好事，否则她们平时都不会承认自己是什么样的女人。我认识心洁的时候，她还是一个学生，我非常清楚她的成长过程。我认识Rene（刘若英）的时候，她也很年轻，而且根本就没接触过电影，但我却感到她身上有一种很特别的特质，我一直觉得她是个柔美的女孩子，可是不知为什么，她以前所演的角色都不是这样，所以我就让她在这部影片里非常非常的女性化，就是希望她能透过这个角色认识自己。」

当谈到对女人的二十、三十、四十这三个年龄阶段的理解时，三位演员更是妙语如珠地各抒己见，李心洁慢悠悠地说：「其实我自己本来很害怕进入三十岁，因为我想像不到，自己到了这个年龄会是什么样子，只是觉得女人一到三十岁就变老了，但透过参与这部电影的拍摄，我感到，三十岁的女人是那么精彩，那是生活积累出来的成熟和美丽，它使我改变了过去对三十岁的看法，开始期待着自己的三十岁了。四十岁对我来说还很遥远，虽然我想像不出自己的四十岁，但我看到了张（艾嘉）姐的四十岁，她选择了积极乐观的态度去面对她的四十岁，我希望我到四十岁的时候，也能像张姐塑造的角色那样豁达、平和。」刘若英则快人快语：「我刚好在二十和四十这两个年龄阶段的中间，有的时候，我觉得还可以向二十靠一

靠，有的时候，又觉得离四十也不远了，在拍《二十、三十、四十》这部电影的时候，我很遗憾，自己二十岁的时候没有那么的快乐，我不希望当我到了四十岁的时候，又开始遗憾我自己的三十岁不够精彩，所以我从现在开始，就要过好我的三十岁，虽然我不知道我会有什么样的四十岁，但我希望，不管我二十、三十、四十、五十、六十，我都是一个快乐的女人。」最后，张艾嘉充满自信地说：「我是一个非常幸运的女人，因为我的二十岁活得很精彩，我的三十岁活得也非常精彩，我的四十岁也很好，我现在即将面对五十岁，我相信自己一样也会很精彩！」

　　自信的女人最美丽，这是那种从里到外散发出来的美丽；自信的女人最精彩，这是那种从骨子里渗透出来的精彩。

巩俐的「火车」

　　由孙周导演、巩俐主演的新片《周渔的火车》还未开进柏林，在国内就已经炒作得沸沸扬扬，国内媒体盛评巩俐在片中火热、大胆的激情表演，并声称因为顾虑国内审片尺度，已经有所删剪，如发车到柏林，会将原片呈献给海外的观众们，这就为柏林版的「火车」埋下了一大伏笔。

　　从张艺谋的《红高粱》牵走1988年柏林电影节的金熊以来，巩俐和她的伯乐张艺谋同时成了柏林的贵客，在《周渔的火车》的首映场，坐满了来自世界各地的巩俐迷，事隔多年，大家都想一睹这位亚洲影后的风采。

　　然而看了影片，方才领教什么是巩俐的火热激情，影片演的是：巩俐是小镇陶瓷厂的彩绘工，会写诗的图书馆理员梁家辉来小镇出差时被巩俐迷住，随手写了几首爱情诗给她，巩俐因着这几首诗，就疯狂地爱上了这个男人，不惜每周赶两次火车去另一个城市看他，两人一见面就激情热吻，这时屏幕就剩下两个人在长时间地接吻，然后，巩俐又赶火车回家。后来，巩俐在火车上遇见不会写诗，只会给猪配种的兽医孙红雷（他在张艺谋《我的父亲母亲》一片中饰演儿子），言语交锋没几个回合，孙就和巩俐激情热吻起来，又是满屏幕的两个大脑袋吻来吻去，连接吻的步骤和方法，都像设计好了似地一致，只是梁家辉的脑袋换成了孙红雷的。好不容易吻完了，孙红雷送巩

俐上火车找梁家辉，见到梁家辉后，又是吻……直到梁家辉到西藏援教去了，巩俐也没有停止赶火车，每次和孙红雷激情热吻后，还得每周乘两次火车去老地方看梁家辉的空房子，最后周渔那个角色在一次交通事故中丧生。片中的巩俐不停地赶火车、不停地和两个情人接吻。追赶火车的疯狂让人大惑不解，难解难分的口舌纠缠更是莫名其妙，没有人知道这两份感情因何而起，感觉片中巩俐所饰演的周渔，不过是为了赶火车而赶火车、为了接吻而接吻，而周渔的扮演者巩俐，也不过是因为和梁家辉和孙红雷演戏而激情着，这种儿戏般的激情表现，早就被人弃如敝屣了，这两位却又当宝贝一样拿出来炫耀，这就怪不得柏林的观众们不买帐了。影片里的巩俐每赶一次火车，观众就走一波，巩俐一接吻，观众就睡觉，折腾几次，电影才刚演到一半，电影院里的人数就寥寥无几了。我身边的那位观众，一觉醒来，就奇怪地问道：「这个吻可真够长的，为什么还没有吻完？」他哪里知道，这已经不知是第几轮的吻戏了。更有甚者，一位刚出影院大门的女观众对路上遇到的熟人说：「我刚看完巩俐演的《周渔的轮船》。」对方听了，十分不解，连是轮船还是火车都没看清楚，还说什么刚看的电影。她不好意思地解释说：「你瞧我，电影开演不到二十分钟就睡着了，一直睡到散场。」依巩俐的年龄，要饰演片中那个情窦初开的少女，实在是勉为其难了，她在绽放巩俐式迷人微笑的同时，常做出以手掩嘴的羞涩状，端庄成熟的脸上带着做作少女对爱情的无知和迷茫。看到这里，不由得令我想起《秦俑》里那个几生几世都和张艺谋演的那个秦俑生死相依的冬儿，为了追随心

中所爱，不惜只身赴火，飘飘白衣、艳艳红鞋，回眸一笑的明丽，美得让人心颤……那时的我，和大多数影迷一样，固执地认为，巩俐就是银幕仙子的代名词，她的艺术青春绝不会因为岁月的流失而凋谢，像罗密·施奈德，像梅莉·史翠普，像索菲亚·罗兰……今天的巩俐，她的角色实在令人大失所望，不管现实中的巩俐是明星还是形象大使，或是某名牌的代言人，在影片里，你可是角色周渔啊，一个小镇上的制陶女技工，却一身的高贵与狂傲，满脸对世人的不屑一顾，这还是那个能把一个土得掉渣的俏秋菊演得活灵活现的巩俐吗？莫非张艺谋真的带走了她的爱情，也带走了她的艺术灵性？

虽然孙周一再强调，他是想透过这部电影来表现现代中国女性对爱情的理解和追求，然而整部电影的时代感却模糊不清：一个三十多岁的成熟女工，带着艺术家的气质，因为诗歌而陷入了十八岁的爱情幻想中，扭着三十年代上海交际花的身段，奔波于现代中国小城镇之间的火车上……巩俐说过：周渔追求会写诗的陈清，是追求理想的爱情，而追求兽医，则是追求现实的爱情，她是想透过电影来表达一个女人在现实与理想之间的冲突与困惑。再看看这两个爱情的代表人物吧：一个是懦弱的图书馆员，虽会写诗，但无力承担爱情；另一个有些自我意识的兽医，工作环境是简陋的配种站，讲着油嘴滑舌的粗鄙语言，如果真像巩俐对角色的理解那样，中国现代女性对爱情的那点儿需求，岂不是太可怜、太可悲了？

因为读过北村的原作小说《周渔的喊叫》，原文写得非常精彩，人物性格鲜明、故事情节紧凑，只是赶火车的人，是

周渔的丈夫陈清而不是周渔。书中故事说的是图书馆员周渔和当电工的丈夫陈清婚后分居两地，深爱妻子的陈清，为了一周和妻子团聚两次，不惜以泡面果腹，几乎把有限的收入都用来铺铁路，在外人眼里，柔弱浪漫的周渔和体贴细腻的陈清，他们的爱情无懈可击，但当他们设法在同一个城市里生活时，陈清就在一个大雨夜检修线路时被电死了。陈清的死，引出了他的婚外恋情，原来，来回奔波的爱情只是表象，周渔的浪漫，对生性豪放的陈清来说，早已变成了沉重的负担，一周两次相聚，这种约会式的婚姻给了陈清伪装的空间，分别的日子就是他在同居的情人李兰那里释放天性的机会。一个男人两种心态的爱情，把陈清割裂得异常痛苦，最终以死亡抛弃了他的两种爱情。把这样一部原本好端端的故事改得面目全非又生涩难懂，真不知其意何在？采访中，我抛出这个疑问，导演孙周倒是直言不讳：「当然是为了巩俐，因为我就是想为巩俐拍一部女人的片子，看完这部小说后，我就和作者商量，让巩俐所扮演的女人成为片子的主角。」原来如此！从来都是演员适应角色，规矩到巩俐这儿就全变了，得想方设法地改变角色去适应演员，问题是，虽然孙周导演费尽心机，周渔这个角色真的适应巩俐了吗？

优秀的电影艺术家，应该有能力让文学作品在银幕上得到升华，像张艺谋的电影《红高粱》之于莫言的小说《红高粱》、张艺谋的电影《大红灯笼》之于苏童的小说《妻妾成群》……相比之下，孙周和巩俐所演绎的银幕形象，却完全扭曲了北村笔下的周渔和陈清，除了两个人物的名字以外，和原

作已经完全不相干了。我甚至怀疑，如果周渔不是孙周特别为巩俐量身订作的角色，恐怕北村是不会如此慷慨地割爱的吧？为了让中国电影被世界所接受，无论是取材、立意还是拍摄方式的创新，都是必然的，但创新并不意味着撞邪，用离奇怪诞的电影语言去诠释原本清晰明确的故事脉络；电影本来就是给普通人欣赏的艺术，结果邯郸学步，拍得中国人、外国人都看不懂了，导演既然如此欣赏巩俐，还不如拍一部巩俐的个人传记片来得实际。

「健忘症」患者的一天

　　连日来与一发小在网上闲聊，我们是从幼稚园时就在一起的朋友，自小学一起走过中学、大学时代，这还不算，就连结婚的对象都是同一类人——拥有共同的家庭背景、求学经历，后来又学业有成的那种人。以往并没有意识到这其中的因缘巧合，现在想想，可能是我们从小太多太多共同的经历，造成了对周遭事物的判断力和价值观都趋向一致吧，又或许是对彼此太过熟悉，反倒造成了彼此的比较心态。那时，我们比谁的成绩更好一些，之后又比谁的腰身更苗条一点，比谁的男友更有学问、更帅气……在潜意识里互相攀比着、互相不服着，就这样度过了青春期。如今人过中年，该苦恼的都苦恼过了，该拥有的也都有了，再鲜艳的花朵也有凋零的一天，再帅气的男人也抵挡不住岁月的磨砺，那时所憧憬的未来对我们来说，再也没有激荡人心的神秘感，接下来该比什么呢？

　　说来也许令人难以置信，连续几日，我们互相抱怨、倾诉的话题，竟然是恼人的「健忘症」。她说，她买了东西忘记放到房里，就在门外扔了一夜；我说，我经常行车途中忘记自己要去干什么，打开冰箱又忘记要拿什么，本来为了某件事生气，气还未消呢，就忘记自己为什么生气了。至于出门忘记带手机、购物时把车放在停车场而自己乘公车回家的事也不是一、两回了。昨天从早晨出门到晚上回家，我经历的一连串

「健忘」事件已可说是「登峰造极」，老友的「健忘症」和我比起来，一定是小巫见大巫。

为了到波茨坦广场赶今年柏林电影节的记者场，早晨送小女儿上学后，我就钻进了汽车，但要发动车子时，我说什么也找不到车钥匙了，我搜遍了身上所有的衣兜，没有；我找遍了车里的座椅，还是没有，真是活见鬼了，明明几分钟前还在手里的，否则我也没法钻进车里呀，怎么弯腰系个鞋带的功夫就不见了呢？地上，没有；脚下，也没有……这时大女儿正要出门去上学，见我急得像热锅上的蚂蚁，奇怪地问道：「妈妈你怎么还没走？」我说：「唧唧呜呜唧唧呜呜呜呜……」她又问：「你在说什么呀？」我又焦急地冲着她说了一遍「唧唧呜呜唧唧呜呜呜呜……」这时她真的不耐烦了：「妈妈，你能不能把嘴里咬着的车钥匙取下来再和我说话呀，我一句也听不清楚！」

开车行至目的地，由于电影宫坐落在柏林最繁华的中心地段，我遍寻不到停车位，我只好开出一条街又一条街，最后开到一条长街的街口，旁边是一座很高的红砖大厦，好像是区政府的办公楼吧，虽然大厦门前停满了车，但很多人在大门里进进出出，我相信很快就会有停车位空出来。果然不出所料，没过几分钟，我就把车安顿好了。走出长街，我还特别扫了一眼路标，记住了街名。抬头远望，一眼就看到了电影宫附近的索尼中心广场，因为那里被日本人买了下来，富士山形状的巨型琉璃穹隆在阳光的映照下散发着耀眼的银光，我踏着积雪，三步并作两步地奔向那醒目的地标，不久后，我便坐在暖洋洋的电影院里，一天的幸福时光由此开始！

　　中午休息时，我来到对面商厦的地下美食城，这里聚集着世界各地的风味小吃，今天我打算把自己的胃交给日本的回转寿司去料理，在高脚凳上坐定后，一摸腰包，发现没有带钱，好在我有随身携带提款卡的习惯，立刻乘了扶梯到楼上的自动提款机领钱，回来坐定后，又摸出钱包查看，咦，钱呢？我刚才提的现金呢？一转眼的功夫怎么不见了？提款卡还在，钱却没有了，天呀！一定是我领完钱后只把卡抽出来，钱却忘记拿了！我马不停蹄地又跑回楼上，提款机前空无一人，我赶忙伸手去查看吐钱口，但什么都没有！接着，我气喘吁吁地找到银行管理员，向她说明情况，业务水平极高的管理员立刻在电脑上查看我的取款资讯，她告诉我，电脑显示我是那台机器上最后一个提款的，应该不会发生我的钱被后面的领款者拿走的情况，如果我忘了拿钱，机器也会在极短的时间内自动把钱收回去，可是电脑里并没有这个记录。她好心地提醒我，看看大衣口袋里有没有？我把口袋都翻遍了，就是没有。这时，她看见我斜挂在身上的采访包，又提醒我查看挎包，于是我一把将挎包扯到胸前，急忙打开中间的拉链，没有，再看侧层，还是没有，挎包盖上还有一个拉锁，打开一看，几张花花绿绿的钞票静静地躲在那里……

　　用过有惊无险的午餐之后，我又回到电影院里继续经历他人的人生，几个小时就这样不知不觉地溜走了。走出电影院，天色已晚，华灯初上，我得取车回家。我走过一个又一个的街口，不知如何就来到一处空旷的建筑工地上，本想拐到主路去，但前面竟然被建筑木板遮挡成了死胡同，我本来方向感就

差，天一黑更糊涂了，我只好沿原路走回去，一边走一边想怎样能找到我停车的那条街。抬眼望去，那座银光闪闪的琉璃富士山仍旧熠熠生辉，可是，我现在要找的不是欧版的富士山，也不是它附近的电影宫，而是我的车，我要回家！

好在我还记得那条街的名字，无奈之下，我只好拦住行人询问，但行人大多是外地游客，一问三不知，最后，我拦住一位手里拿着地图的游客，这回也不问他我要去的地方了，因为问了也是白问，我直接向他借地图看，先在地图上找到了我所在的位置，很快又找到了我要去的地方，只需穿越几个街口而已，可是，我走啊走，这几条街怎么这么长、这么难穿过呢？我越走越觉得这根本不是我白天走过的路，这时，我看到路边一位身穿萤光衣的人在扫雪，便向他询问，他告诉我说，我走的路是对的。我只好继续往前走，却似乎越走越偏离了方向。

一个多小时后，我总算找到了那条街，但街口并没有我白天见到的那座红砖大厦，当然也不会有我停在门前的车了。望着这条直笔的长街，在长街的尽头，夜幕下矗立着一幢似曾相识的高大楼房。此时我才意识到，我看地图时犯了一个天大的错误，我的车的确停在这条街口，而我在地图上寻找的方位却是街口的另一端，原本不远的距离，竟让我南辕北辙地绕了大半个街区才找到我的车。

第59届柏林电影节之群星璀璨

开幕当晚，主会场上人山人海

　　早前就有中文媒体报导说，本届柏林电影节星光寥寥，二流当道，但整整十天全程追踪下来，却不由得惊叹：2月的柏林，星光照亮了飘雪的天空！

　　开幕式当天，评审团一行七人在红毯上亮相。每年的电影节评审团成员都是由当今具有代表性的艺术家所组成，今年当然也不例外，评审主席由出身名门、气质高贵，并有「影坛女

王」之称的英国巨星蒂尔达·斯文顿担任。对于这位第八十届奥斯卡最佳女配角的得主，柏林的观众颇为热衷，前几年的电影节上，她主演的影片《吸吮拇指》、《尤里娅》、《改编剧本》等都受到了如潮的好评，对中国观众来说，她在《香草的天空》和《奥兰多》中的出色表演，更为大家所津津乐道，影迷们评价她在《地狱神探》中饰演的大天使说，简直是酷到了灵魂深处。

情节紧张、表现手法血腥惊悚的开幕片《跨国组织》紧扣世界金融危机的现实，是被称为「电影界的天才与希望」的德国导演汤姆·提克威的大手笔之作，他的《萝拉快跑》、《天堂》、《香水》等影片是德国电影的骄傲，遗憾的是，自从他加盟好莱坞后，他原来的风格渐渐被好莱坞的浮华所吞没。

接下来的几天更是好戏连台，星光耀眼。好莱坞大片作为经济支柱，托起了南美影片的艺术性，由此可见柏林电影节组委会在市场和艺术的夹缝中寻求共存的良苦用心。先是以风靡欧美的小说《朗读者》改编、由凯特·温丝蕾主演的同名电影先声夺人，经过了十年前《铁达尼号》和《鹅毛笔》等上乘之作的洗礼，这次出现在柏林的凯特更加成熟大气，和当年相比，她的魅力有过之无不及。紧接着，美国

戴咪·摩尔接受记者采访

《甜蜜的眼泪》在柏林亮相，影片讲述的是一对姐妹在面对失去自理能力的父亲和父亲留下的遗产时所发生的故事，该片的编剧兼导演，就是当年在李安的《喜宴》中扮演赵文瑄同性恋人的米切尔・利希藤斯坦，虽然这部影片反响平平，但由于主演是因《人鬼情未了》而声名大噪的戴咪・摩尔，反倒备受关注。

好莱坞人气女星芮妮・齐薇格携影片《我的唯一》在新闻发布会上一现身，便受到记者们的狂拍热捧，几年前，我在好莱坞大片《冷山》中认识了她，当时本来是冲着主演妮可・

芮妮・齐薇格在新闻发布会上

基曼和裘・德洛去的，但随着剧情的展开，却被芮妮・齐薇格的演技深深折服，她在理查・基尔主演的《芝加哥》中的表现更是不凡。《我的唯一》虽然没有受到评审团的青睐，却是观众席上反响最为强烈的影片，该片以独到的幽默手法向我们展现了两个同母异父兄弟眼中的母爱，他们的母亲虽不完美，行为乖张，甚至有些孩子气，却有着一腔深爱孩子的激情，在两个优秀帅气的儿子眼中，无论她做了什么，她就是唯一的母亲。这部影片，我一连看了两场还嫌不过瘾，更是逢人便热情推荐，等院线上映时，准备陪女儿再去看第三场。

聚集最多大牌明星的影片当属美国的《皮帕·李的私生活》，由导演丽蓓嘉·米勒根据自己的小说改编而成，男女主演分别是基努·里维和布蕾克·莱弗利，制片人是好莱坞最当红的小生布莱德·彼特。

闭幕式影片是法国籍的希腊导演科斯塔·加夫拉斯编剧并执导的《伊甸在西方》，他是去年柏林电影节的评委主席，以拍摄政治题材的惊悚片闻名。这部反映西方世界非法移民的苦涩辛酸的影片虽一改他以往的惊悚风格，却深含寓意。

获得本届评委会金熊奖的影片，是反映秘鲁恐怖统治时期女人悲惨命运的西班牙影片《悲伤的奶水》，银熊奖则是德国影片《其他人》和乌拉圭影片《暗恋》。德国女演员贝吉特·米妮克美尔因在《其他人》中装疯卖傻的表演而获得最佳女主角，最佳男主角则由《伦敦河》里的法国籍黑人演员索提古·库亚特获得，影片中，他把一位在穆斯林恐怖袭击中痛失爱子的穆斯林老人演得非常感人，那眼神中流露出的隐忍和哀伤引起了观众们的共鸣。此外，美国的《信使》、伊朗的《关于伊丽》分别获得了最佳编剧奖和最佳导演奖。《信使》是透过两名士兵为伊拉克战争中牺牲的将士报丧的的经历，展现那场战争给美国民众所带来的痛楚。《关于伊丽》讲的是一个年轻女子在海边失踪后，她身边的人们的不同反应，由惊慌到悲痛，近而猜测推诿到彻底解脱，复杂的人心、人性在一场意外事件中被展现得淋漓尽致。

《梅兰芳》作为中国唯一的一部参赛片，因文化背景和西方观众对京剧缺乏理解而落寞而归。黎明和章子怡在中国的明星效应并未在柏林体现出来。

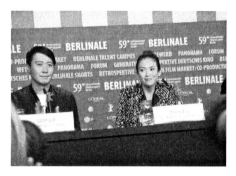

章子怡和黎明接受专访

纵观十天的赛程，给人整体的感觉是怎一个「好」字了得。好的故事引来好的投资，好的投资吸引了好的导演，好的导演请到好的演员，好的演员演绎出好的电影，好的电影带来好的市场效益……这一系列的「好」，实际上就是一个环环相扣的良性循环。

你对孩子究竟了解多少?

——《我的唯一》观後

　　第59届的柏林电影节上，芮妮·齐薇格主演的影片《我的唯一》给我留下了非常深刻的印象，齐薇格所扮演的那位母亲，为了给儿子一个稳定的生活不惜颠沛流离，受尽了屈辱，然而到头来，儿子对她的付出却不领情，在路过齐威格的姐姐家时，宁可和刚见面不久的姨妈生活在一起，而拒绝在母亲继续赶路时和她一起离开。银幕上的齐威格情绪激动、软硬兼施，最后甚至哀求小儿子乔治说：「儿子，妈求你了，和妈一起走好吗？你难道不知道妈妈有多么爱你吗？」乔治并不为之所动，反倒将了母亲一军：「让我和你走可以，你如果能回答出我的三个问题，我就和你走。」

　　乔治的第一个问题是：「你能说出我最喜欢的颜色是什么吗？」齐薇格显然不是一位细心的妈妈，她红、黄、绿的一连说了几个颜色，越说自己越没信心，越说儿子越不耐烦，最后她只好眼含热泪地解嘲说：「我连我自己喜欢什么颜色都不知道呢！」乔治的第二个问题是：「我现在穿几号鞋、穿几号衣服？」齐薇格还是说不上来，最后，儿子问她：「你知道我最喜欢读的书是哪本吗？」在齐薇格错愕的目光中，她的姐姐，乔治的姨妈却准确地回答了出来，乔治说：「我就知道你说不

出来，可是这些姨妈却知道，所以我不会再和你流浪了，我要留在姨妈这里！」

虽然这只是影片中的一段小插曲，最后还是好事多磨，母子团聚，皆大欢喜，但乔治的问题连日来却一直在我脑海里萦绕着，值得骄傲的是，作为两个女儿的母亲，对于这三个问题，我可以脱口答出，大女儿喜欢藕合色，小女儿喜欢天蓝色；大女儿的衣服和我是同一个型号，鞋子则比我小一号，最爱读的书是《吸血鬼的爱情》，小女儿的鞋子是32号，衣服是128号，最爱读睡前童话。这三个问题看似简单，作为父母，若真要全部答对，所花费的心血可不是一、两天的，多少父母对子女生活上的关照无微不至，可是那份关心虽然发自肺腑，却似乎气力总没用在关键点上，到头来孩子抱怨父母、父母责怪孩子，两代人互相埋怨互不理解。我丈夫对两个女儿简直疼在了骨子里，小女儿贪玩、贪睡，我又习惯晚睡晚起，他在家时，照顾女儿的起居被他一手包揽，他不在家时，哪怕远隔千里、万里，不管多忙，不管因为时差、自己睡得多沉，他都不忘定时地打来越洋电话，关照女儿上床、起床，他最了解女儿们最爱吃的面包、香肠、乳酪、冰淇淋的品牌，但当我向他提出这三个问题时，他当时的茫然表情和影片中的齐微格别无二致。由此可见，父母对孩子的真正了解，并不是单凭一个「爱」字就能囊括的，父母究竟该怎么做，才能真正走进孩子的内心，倾听到他们真正的需求与渴望？

后记：那天晚饭后，我和女儿们坐在餐桌前，当我把影片中那
　　　三个问题的答案说出来向她们求证时，她们肯定了我的
　　　答案，并且很感动，争先恐后地说出了她们心中属于妈妈
　　　我的三个答案：她们经常和我一起逛街，自然知道我的衣
　　　服、鞋子型号，最喜欢的颜色嘛，小女儿的回答是淡绿，
　　　大女儿则补充说：下雪天爱穿红的，发胖时爱穿黑的，最
　　　爱读的书是之乎者也和发烧做梦之类的……

后记
——我有一个好妈妈

▶▶▶ 李自妍（15岁）

「我的妈妈，是世界上最好的妈妈！」我想，所有的孩子都会这么认为，当然我也不例外，因为，我觉得我的母亲非常不同。

我的妈妈做人很简单，想什么就是什么，想做什么就去做，说话、办事儿从来不会拐弯抹角，也不会耍心眼儿，所以她的性格很像一个不懂世故的、很天真的二十五、六岁的小丫头，谁能想到，她已经是一个四十左右，给两个懂事的女儿做妈妈的人了！

在家里，她是一位合格的家庭主妇，她不像普通的家庭妇女一样只是守着家，看孩子、做家务、晚上烧好饭等老公回来一起吃，累得闷闷不乐，还一肚子牢骚话。我的妈妈兴趣很广泛，不愉快的事情从不往心里去。比如有一天爸爸在家烤肉，妈妈在厨房里做沙拉，我站在妈妈的旁边，一边和她聊天，一边看着她做沙拉。我们本来很高兴，但是聊着聊着，她就说我不爱帮她做家务，我顶了她几句，惹得她很生气，就说不想吃晚饭了，生气时吃烤肉对身体不好，就背着健身包出门了。我以为她马上就会回来，但过了二十分钟，她都还没回来，我就

209

开始自责了，于是我飞快地骑着自行车，想要尽快找到妈妈，毕竟她没吃饭，也没带钱出门。我到她常去的健身房找了很久，也没找到她，只好骑车回家，希望妈妈已经回到家里了。过了一会儿，妈妈果然脸蛋红扑扑地回来了，还没等我开口问她，她就兴致勃勃地说：「蒸桑拿真舒服呀，我可饿坏了，可惜那里没有吃的东西！」我本来要向她道歉的，一看她吃烧烤吃得津津有味的样子，就知道她早已不记得自己为什么跑出去了。以后我也要学妈妈：不要总是把不愉快的事情放在心上，像她那样生活，一定很开心。

很多人花钱找娱乐，但妈妈的娱乐居然能挣到钱，因为她把个人爱好和工作结合在一起，这使她在工作中得到了很多快乐。

妈妈是一个电影迷，无论多忙，每年的柏林电影节她都一定会参加，电影节期间，是她一年里最兴奋的时光。每当她看完一部电影，不管见到谁，她都拉着人家大谈这部电影，然后就一定会写出一篇文章谈她的感受。写多了，电影节就每年都邀请她当特约记者。当然，要写出一篇好文章，必须要把一部片子看懂了。妈妈有一天借了一盘电影光碟，那就是她在电影节上没有完全看懂的一部片子，当时我看了光盘上的说明后，提醒妈妈：「这可是专门为聋哑人制作的！」妈妈听了却很高兴地说：「太好了，那样的话，字幕就会写得很详细！」我反驳她说：「你又不是聋子！」妈妈反问我说：「我的英语不好，看英文原版电影，不就相当于聋子吗？」结果她捧着字典对照字幕，不但一句一句地反复看，还一句一句地写下来，

她把演员的一举一动甚至小细节都写得很详细。就这样，一部不到三个小时的影片，她看了整整两个晚上。看着妈妈做的厚厚一本电影笔记，我猜想，她一定比那部电影的导演做的都详细！如果我学中文有这种态度，妈妈一定会很高兴的。

现在，喜欢看电影和写作的妈妈还有很多学生，他们都是热爱中国文化的人。

你想认识这位是作家、是记者、是中文老师，又非常可爱的母亲吗？只要你手里有一份德国的中文报纸，也许你就会认识她，因为她的文章和身影，经常在许多家杂志和报纸上出现！

（本文获得2007年度世界华人学生作文大赛一等奖）

国家图书馆出版品预行编目

欧风亚韵/黄雨欣. -- 一版. -- 台北市：
秀威资讯科技, 2009. 11
　　面；　　公分. -- （语言文学类；PG0313）
BOD版
ISBN 978-986-221-341-4（平装）

1.电影片　2.影评　3.旅游文学　4.德国

987.9　　　　　　　　　　　　98020763

语言文学类　PG0313

欧风亚韵

作　　　者/黄雨欣
发　行　人/宋政坤
执 行 编 辑/詹靓秋
图 文 排 版/陈湘陵
封 面 设 计/陈佩蓉
数 位 转 译/徐真玉　沈裕闵
图 书 销 售/林怡君
法 律 顾 问/毛国梁　律师
出 版 印 制/秀威资讯科技股份有限公司
　　　　　　台北市内湖区瑞光路583巷25号1楼
　　　　　　电话：02-2657-9211　传真：02-2657-9106
　　　　　　E-mail：service@showwe.com.tw
经　　销　商/红蚂蚁图书有限公司
　　　　　　台北市内湖区旧宗路二段121巷28、32号4楼
　　　　　　电话：02-2795-3656　传真：02-2795-4100
　　　　　　http://www.e-redant.com

2009 年 11 月　BOD 一版
定价：250 元

讀 者 回 函 卡

感謝您購買本書，為提升服務品質，煩請填寫以下問卷，收到您的寶貴意見後，我們會仔細收藏記錄並回贈紀念品，謝謝！

1. 您購買的書名：_____

2. 您從何得知本書的消息？

　□網路書店　□部落格　□資料庫搜尋　□書訊　□電子報　□書店

　□平面媒體　□ 朋友推薦　□網站推薦　□其他_____

3. 您對本書的評價：(請填代號　1.非常滿意 2.滿意 3.尚可 4.再改進)

　封面設計____　版面編排____　內容____　文/譯筆____　價格____

4. 讀完書後您覺得：

　□很有收獲　□有收獲　□收獲不多　□沒收獲

5. 您會推薦本書給朋友嗎？

　□會　□不會，為什麼？_____

6. 其他寶貴的意見：_____

讀者基本資料

姓名：_____ 年齡：_____ 性別：□女 □男

聯絡電話：_____ E-mail：_____

地址：_____

學歷：□高中(含)以下　□高中　□專科學校　□大學

　　　□研究所(含)以上 □其他_____

職業：□製造業 □金融業 □資訊業 □軍警 □傳播業 □自由業

　　　□服務業 □公務員 □教職　□學生 □其他_____

To：114

台北市內湖區瑞光路 583 巷 25 號 1 樓

秀威資訊科技股份有限公司　　　收

寄件人姓名：

寄件人地址：□□□

(請沿線對摺寄回,謝謝!)

秀威與 BOD

BOD（Books On Demand）是數位出版的大趨勢,秀威資訊率先運用 POD 數位印刷設備來生產書籍,並提供作者全程數位出版服務,致使書籍產銷零庫存,知識傳承不絕版,目前已開闢以下書系:

一、BOD 學術著作—專業論述的閱讀延伸
二、BOD 個人著作—分享生命的心路歷程
三、BOD 旅遊著作—個人深度旅遊文學創作
四、BOD 大陸學者—大陸專業學者學術出版
五、POD 獨家經銷—數位產製的代發行書籍

BOD 秀威網路書店：www.showwe.com.tw
政府出版品網路書店：www.govbooks.com.tw

永不絕版的故事‧自己寫‧永不休止的音符‧自己唱